D0279330

LES OUTILS DE L'IMAGE
du cinématographe au caméscope

Collection « *SCIENCES DE LA COMMUNICATION* »

Cette collection, dirigée par ANDRÉ A. LAFRANCE, présente des ouvrages consacrés à l'étude des techniques et des technologies de communication.

Les titres de la collection s'intéressent autant aux effets des pratiques de communication sur les milieux dans lesquels elles s'exercent, qu'ils soient ou non institutionnels, qu'à l'adaptation de ces pratiques aux exigences particulières de chacun de ces milieux.

Les Outils de l'image: du cinématographe au caméscope
PATRICK J. BRUNET
Département de communication de
l'Université de Montréal

En préparation:

**Le Défi des télévisions
nationales à l'ère de la
mondialisation**
ANDRÉ H. CARON
Département de communication de
l'Université de Montréal
PIERRE JUNEAU
Président de Radio-Canada (1982 à 1989)

**Les Jeunes et la télévision:
hier, aujourd'hui et demain**
MICHELINE FRENETTE et
ANDRÉ H. CARON
Département de communication de
l'Université de Montréal

**Stratégies de communication
interne**
ANDRÉ A. LAFRANCE
Département de communication de
l'Université de Montréal

La Turbulence informatique
JAMES R. TAYLOR
Directeur du département de
communication de l'Université de Montréal
ANDRÉ A. LAFRANCE
Département de communication de
l'Université de Montréal

SCIENCES DE LA COMMUNICATION

LES OUTILS DE L'IMAGE
du cinématographe au caméscope

Patrick J. Brunet

1992
LES PRESSES DE L'UNIVERSITÉ DE MONTRÉAL
C.P. 6128, succ. A, Montréal (Québec), Canada, H3L 3J7

Photocomposition et montage:
Typo Litho composition inc.

ISBN 2-7606-1568-5
Dépôt légal, 2ᵉ trimestre 1992 - Bibliothèque nationale du Québec

À mon père
À ma mère, en sa mémoire

Mes remerciements à : *Émilie, mon épouse et André Blanchard, Claude Cailloux, Georges Delanoë, Jacques Lavallé, Claude Lucas, Simon Luciani, Joëlle Moreau, Jean-Marc Soyez, Philippe Vaudoux.*

*« Il lui fut donné d'animer l'image
de la bête, de sorte qu'elle ait même
la parole et fasse mettre à mort
quiconque n'adorerait pas
l'image de la bête. »*
(Apocalypse, chapitre 13, verset 15)

*« L'espace d'un instant très court
on pense à des images
Brusquement sans que l'on sache pourquoi
la pensée s'échappe
il reste la lumière. »*
(Raymond Depardon)

TABLE DES MATIÈRES

INTRODUCTION

Depuis l'invention du cinématographe en 1895, la technologie n'a cessé d'évoluer. Les découvertes dans le domaine de la technique visuelle ont apporté des changements notables en ce qui concerne l'image, sa qualité, son contenu, sur les plans technique et artistique. Certaines avancées techniques sont comme des points de repère dans l'histoire du cinéma et de la vidéo. Depuis les premiers progrès en optique jusqu'à l'apparition de l'image électronique et numérique, la technologie audiovisuelle a fourni aux créateurs du septième art comme à ceux de la vidéo des moyens de plus en plus sophistiqués d'innover.

Le caméscope, réunion d'une caméra vidéo compacte et d'un enregistreur à vidéocassettes, représente « l'outil symbole » d'une nouvelle génération d'équipements portables dont le principal atout serait de laisser toute liberté d'action au cadreur d'aujourd'hui. Le caméscope apporte des bouleversements dans les domaines de l'information et de la création. Facilité d'utilisation, saisie directe du réel ou poésie, telles seraient les trois facettes d'une image nouvelle, d'une nouvelle forme de création, d'une nouvelle esthétique.

Au regard de ce qui a été fait, et en vue des nouveaux marchés que la fibre optique offre, quels changements ce nouveau type d'appareil apporte-t-il? Le besoin d'images va toujours grandissant. Les télédiffuseurs dont les coûts de programmation ne cessent d'augmenter font de plus en plus appel à des agences spécialisées. Dans un contexte de multiplication des médias, les télévisions par câbles ont-elles une « image de marque »? La télévision numérique et celle à haute définition ont engagé la bataille des normes. L'économie de marché de nos

sociétés industrialisées a depuis longtemps conquis les arts du spectacle, apportant avec elle ses mécanismes, tels la loi de l'offre et de la
demande, le marketing et la publicité, les cotes d'écoute, la fréquentation des salles, etc. La culture se vend, s'achète, s'échange, s'exporte.
L'expression « industrie culturelle » n'est-elle pas communément acceptée des intervenants du milieu comme du grand public? Face à ce
constat, certaines questions sont soulevées.

Assiste-t-on à une multiplication ainsi qu'à une standardisation
des images? Quelle a été, quelle est et quelle sera la part dévolue à la
création? Pour quelle écriture, quel langage, quelle image, quelle esthétique?

Cet ouvrage traite de l'évolution technologique des outils de
l'image depuis l'invention du cinéma jusqu'à l'arrivée de l'image électronique et numérique et des derniers équipements vidéo.

La première partie met en relief les rapports qui existent entre
la technologie et la création, et ce, à partir d'un certain nombre de
points de repère technico-artistiques tirés du répertoire cinématographique international. Cette analyse permet de voir dans quelle mesure
les innovations technologiques ont une incidence sur l'esthétique des
œuvres.

La deuxième partie montre nettement la grande « cassure » que
l'arrivée de l'image électronique a entraînée tant dans le domaine de
la création artistique, en raison de son moyen de diffusion directe, que
dans les milieux des professionnels de l'image.

Est abordée enfin une réflexion sur les raisons et les enjeux de
l'arrivée d'un des derniers outils que la technologie audiovisuelle offre
sur le marché de la production : le caméscope. Nous nous attarderons
également sur les produits spécifiques que ce nouvel outil peut prétendre offrir.

Le caméscope, dernier-né d'une nouvelle génération d'équipements vidéo, bouleverse les structures traditionnelles télévisuelles et
offre les possibilités d'un nouveau langage et d'une forme nouvelle de
l'image. Y a-t-il une place en télévision pour la création? Une nouvelle
génération de créateurs est-elle en gestation?

Le métier de cameraman pose souvent la question du rapport entre
l'art et la technique. Quelle est la part du créateur, de l'artiste? Quelle
est celle du technicien? Aux nouveaux outils correspondent en effet
de nouvelles images, dans le sens des perspectives artistiques et picturales nouvelles que ces outils génèrent. Depuis l'invention du cinématographe jusqu'à celle du caméscope se dessine le parcours de deux
mondes qui s'interpénètrent, s'attirent, se repoussent, fusionnent :

celui de la création artistique et celui du progrès et de la technique. Cette dernière, plus que jamais stimulée par les critères de rentabilité, ne cesse d'évoluer. Pour leur part, la création et l'art continuent de répondre aux désirs et à l'inspiration de l'homme, du créateur, de l'artiste.

Nouveaux outils, nouvelles perspectives artistiques de l'image : deux données au centre desquelles se situe l'homme, le technicien ou le créateur. Le cadreur d'hier comme celui d'aujourd'hui fait des images; il les invente, les construit. Depuis les premiers équipements cinématographiques jusqu'au caméscope, la technique avance. La vidéo inscrit dans l'histoire de l'image une sorte de cassure entre le cinéma et la télévision.

Avec les critères de rentabilité et d'efficacité du système télévisuel actuel, l'évolution technique au service de l'art est devenue peu à peu une évolution au détriment de l'art. Comment peuvent se concilier réduction de personnel et production d'œuvres? Si l'arrivée d'un outil comme le caméscope apparaît comme une nécessité dans la machine audiovisuelle à vocation informative, comment se situe-t-elle sur le plan de la création et de l'esthétique?

Va-t-on assister à une standardisation des images, ou bien va-t-on voir apparaître, à côté des chaînes nationales, des microstructures de production dans lesquelles pourront naître davantage encore les œuvres que la « génération de l'image » attend?

Nouveaux outils, perspectives nouvelles de l'image; l'image du caméscope est peut-être celle des romantiques du XXe siècle, ceux de l'image : saisie directe du réel ou du rêve, imaginé ou imagé par des virtuoses solitaires.

Le caméscope est-il seulement et en fin de compte l'outil symbole permettant au cadreur d'aujourd'hui de parler en images, lui seul? Allons-nous assister à la naissance d'une nouvelle poésie, celle de l'image? Mais déjà le numérique est là, prêt à tout codifier, à tout gérer.

Alors derrière l'outil demeure l'homme qui, plus que jamais peut-être, peut encore trouver l'inspiration et la mettre au service de l'art.

Chaque évolution technologique audiovisuelle fait naître une écriture, un langage, une image et une esthétique nouvelle. Cet ouvrage veut le démontrer à partir d'un recul historique engageant la réalité actuelle; il se veut avant tout une réflexion sur l'histoire du cinéma et de l'image électronique sous le rapport de l'évolution technologique et de la création. Le propos n'est pas nouveau et ne prétend pas l'être. Il se présente davantage comme une synthèse sur le sujet.

PREMIÈRE PARTIE

ÉVOLUTION TECHNIQUE ET ARTISTIQUE

DE L'IMAGE CINÉMATOGRAPHIQUE À L'IMAGE ÉLECTRONIQUE

Pour mieux définir le rôle de la technique en matière de création audiovisuelle, il convient de faire un tour d'horizon sur le passé cinématographique, depuis l'invention du septième art jusqu'à la création de l'image électronique. Ce parcours historique a pour but de dégager les grands points de repère où la technique a, d'une certaine manière, « obligé » la création cinématographique à produire des images nouvelles. Comment la technique qui fut longtemps au service de l'art cinématographique a-t-elle pu devenir un obstacle à la création télévisuelle?

I
DE L'OUTIL CINÉMA À LA CRÉATION DU SEPTIÈME ART

Concernant le rapport de l'évolution technique et de la création cinématographique, deux grands points de repère se dégagent durant cette période sur le plan historique : le cinéma muet et le cinéma sonore et parlant, puis le passage du noir et blanc à la couleur.

A) OUTILS ET IMAGES DU MUET

1. Les précurseurs

Avant d'être un art, le cinéma est avant tout la découverte technique qui permet de restituer le mouvement, de créer des images animées.

Les précurseurs de l'invention ont posé les principales articulations du langage cinématographique. Il s'agit de :

- Joseph Plateau, qui invente en 1832 le Phénakistiscope. Cet appareil permet au sens de la vue d'avoir l'illusion d'un mouvement car il permet de regarder, à partir d'un point fixe, défiler rapidement une série d'images décomposant un mouvement. Notons que dix images par seconde suffisent pour donner au sens de la vue l'illusion d'un mouvement.

- Jules Duboscq, qui imagine de remplacer les images peintes ou dessinées par des photographies. L'instrument de Duboscq, appelé Stéréophantascope ou Bioscope et créé en 1851, subira par la suite différents perfectionnements.

- L'Autrichien Uchatius, qui crée en 1853 un procédé permettant de projeter sur l'écran des images animées en associant la lanterne magique et le Phénakistiscope.

- L'Américain Edison, dont le Kinetoscope fut présenté à Paris à la fin de 1894. Cet appareil avait démontré, en 1893, la possibilité d'une réalisation de la photographie animée. Déjà les travaux de Janssen, de Muybridge, de Marey, de Sebert, de Demeny, etc., avaient fait progresser l'analyse du mouvement par la photographie.

2. Le cinématographe

Laissons en premier lieu parler l'auteur de l'invention du Cinématographe, Louis Lumière. Il ne se prétend pas artiste ; il demeure avant tout un scientifique expérimentant rationnellement sa découverte, comme en témoigne la description qu'il fait de son invention.

« Le premier appareil réalisé par moi comportait les organes essentiels suivants : un excentrique triangulaire fixé sur l'arbre de rotation, un cadre porte-griffes commandé par cet excentrique, une griffe double GG en forme de fourche et dont les pointes sont enfoncées dans les perforations de la pellicule pendant l'entraînement. Si l'on fait tourner l'arbre portant l'excentrique, le cadre sera animé d'un mouvement rectiligne alternatif présentant deux périodes de repos correspondant à une rotation de 60° de l'excentrique en haut et en bas de la course du cadre et qui sont séparées par deux périodes de mouvement correspondant chacune à 20°. Pendant les périodes d'immobilité du cadre, deux cames portées par un tambour provoquent alternativement l'enfoncement des griffes dans les perforations de la pellicule ou leur retrait....[1] »

(1) La Technique cinématographique, février 1936.

Durant ses travaux, il est assisté de son frère Auguste. Ensemble, ils vont expérimenter les débuts de la découverte scientifique qui donnera naissance plus tard à l'art cinématographique.

Le 22 mars 1895 se déroule la première représentation publique devant la Société d'Encouragement à l'Industrie Nationale, sous la présidence de l'astronome Mascart de l'Académie des Sciences. Le 28 décembre de la même année, la première exploitation cinématographique publique a lieu à Paris dans le sous-sol du Grand-Café. Cet événement inaugure une des vocations du cinéma : le spectacle.

Les premiers films, tournés en plein air, ne comportent guère de scénario ou de véritable mise en scène. Il s'agit principalement de reportages (*La Sortie des usines Lumière*, *Arrivée du train en gare de La Ciotat*, *L'Incendie d'une maison*), de documentaires sur des scènes de la vie quotidienne (*Un Jardinier arrosant son jardin*, *Une Scène de baignade au bord de la mer*, *Le Déjeuner de bébé*, *Une Partie de piquet...*), et d'images d'actualités (*Le Roi et la reine d'Italie montant en voiture*, *Le couronnement du roi Nicolas...*). Les thèmes de ces premiers films correspondent, pour la plupart, à des déplacements et à des mouvements dans l'espace. Dans plusieurs pays (France, Allemagne, Angleterre, États-Unis), le cinéma devient une attraction de foire.

Si les frères Lumière considèrent leur invention sur le plan scientifique, Georges Méliès entrevoit l'avenir du cinéma sur les plans artistique et commercial. De 1895 à 1914, il va tourner un nombre considérable de films, dont plusieurs de sept cents mètres (*Le Voyage dans la lune*, 1902). Plusieurs de ses films recèlent la plupart des techniques cinématographiques utilisées jusqu'à nos jours. Georges Méliès est considéré comme le premier metteur en scène du cinéma. Parmi les autres pionniers, mentionnons Léon Gaumont et Charles Pathé.

À la fin de l'année 1896, Jean et Henri Demaria mettent en vente l'appareil de prise de vue pour bandes de dix mètres produisant seize images par seconde.

En 1900, Charles Pathé fonde à Vincennes une maison de production de films. Il détiendra ensuite le monopole du cinéma. La réalité industrielle du cinéma prend toute sa dimension avec la création de cette maison de production. Pathé fabrique le matériel de prise de vue et de projection ainsi que la pellicule. Il crée une usine pour le traitement de film (laboratoire sensitométrique et de développement, salle de tirage, etc.). Il installe des studios et organise la distribution des films et l'installation de salles de projection. Il sera suivi par Léon Gaumont et la société Éclair.

En 1905, les magasins des caméras peuvent contenir cent vingt mètres de pellicule.

De 1908 à 1914, on assiste à l'essor du « cinéma spectacle », avec une mise en image du théâtre. À cette époque, en effet, le cinéma prend pour référence l'expression théâtrale et attire l'attention des milieux littéraires et bourgeois. Notons, à cet égard, la réalisation de Calmettes et Le Bargy, *L'Assassinat du Duc de Guise* (1908). Après cette période se succèdent les ciné-romans et les films comiques.

Pendant la Première Guerre mondiale, les productions françaises accusent une chute vertigineuse. Pathé vend son usine à Kodak, firme concurrente, et la plupart des producteurs se résignent à importer des films étrangers.

3. L'art nouveau

Ce n'est qu'après la première guerre que le cinéma sera reconnu comme art véritable. C'est également durant cette période qu'apparaîtra la critique cinématographique, avec principalement Louis Delluc et Riciotto Canudo qui seront les premiers critiques, écrivains et théoriciens du cinéma. Le passage du théâtre spectacle au cinéma spectacle a été rendu possible grâce à la combinaison de la mise en scène et de la maîtrise technique.

Pour exister en tant qu'art nouveau, le cinéma français devait affirmer sa vocation propre par rapport au théâtre. Des œuvres impressionnistes voient le jour (*Eldorado* (1922) de Marcel L'Herbier, *Napoléon* (1927) d'Abel Gance). Louis Delluc, dans ses articles, analyse les films afin de découvrir « l'esprit du cinéma », un esprit qui évolue avec l'arrivée des premiers films américains. Dans les années 1920, des cinéastes cherchent à découvrir les lois du langage visuel. Le cinéma français devient analytique. Une nouvelle forme d'impressionnisme voit le jour. La caméra n'est plus seulement là pour montrer ou décrire, elle transmet, par le biais des décors, de la lumière et du jeu des acteurs, des sensations en symbiose avec la teneur psychologique de l'action. L'outil de l'image cinématographique ne sert plus à définir l'impression mais est lui-même expression. La technique, une fois maîtrisée, donne aux réalisateurs les moyens de raconter et d'analyser.

Plusieurs écoles se côtoient. En Allemagne, l'expressionnisme cinématographique donne naissance à des œuvres remarquables. Parmi elles, citons les films de Fritz Lang : *Le Docteur Mabuse* (1922), ainsi que *Die Nibelungen* en deux épisodes (1923-1925). À l'antipode de cette école, de nouveaux cinéastes (Lupu Pick, Murnau) font du cinéma allemand une traduction d'états d'âme basée sur l'introspection non

plus narrative et représentative, mais analytique. *La Nuit de la Saint Sylvestre* de Lupu Pick (1923) s'inscrit dans le courant d'une école dont le nom *Kammerspiel* se traduit littéralement par « théâtre de chambre ». En 1924, dans *Le Dernier des hommes* de Murnau, pour la première fois l'impressionnisme de la caméra et l'expressionnisme des acteurs se juxtaposent dans un but identique. L'espace et le mouvement, le temps et la parole, la lumière et le geste se rencontrent; l'écran disparaît, l'art s'installe. Un art, mais aussi une industrie qui, très vite, va se développer.

En Amérique, le 20 février 1919, quatre grands professionnels du cinéma d'Hollywood, Charlie Chaplin, D.W. Griffith, Mary Pickford et Douglas Fairbanks, fondent la compagnie de production cinématographique « United Artists Corporation ».

À partir d'une invention technique qui permettait la reproduction du mouvement, le cinéma est devenu une forme nouvelle d'expression, un art nouveau : le septième art. Les découvertes techniques à l'origine de cet art ont été les premières caméras, les premiers projecteurs et le support film noir et blanc. À l'origine, les formes artistiques ont été déterminées par des données techniques. Ainsi, pour être appelé art, le cinéma devait évoluer dans sa forme en prenant pour appui une technologie en constante évolution. C'est alors que l'on a parlé et l'on continue de le faire des chefs-d'œuvre du noir et blanc, par exemple, comme la réalité d'une époque dans l'histoire du cinéma.

L'une des grandes mutations techniques fut l'apparition du son et sa reproduction. Le son changea radicalement les données artistiques. D'une image muette construite à partir d'une contrainte technique, à savoir la non-reproduction du son, le cinéma est passé à une image signifiante non seulement par sa composition mais aussi par le son qu'elle porte. Sur le plan artistique, cette mutation fut considérable car elle ouvrait des perspectives tout à fait nouvelles. Certains cinéastes et acteurs du muet, tel Charlie Chaplin, ont d'ailleurs mal franchi cette étape ou n'ont pas réussi à la franchir du tout.

Les formes artistiques des premiers films en noir et blanc résident essentiellement dans le travail sur la lumière. L'aspect dramatique peut être soutenu, voire créé par un travail sur l'image, dans un jeu d'ombres et de lumières. L'image des films de l'expressionnisme allemand est construite à partir d'un travail sur la lumière et la dramatisation qu'elle peut créer. Les recherches de Cecil B. De Mille sur l'éclairage et ses effets sur le climat psychologique et dramatique des films sont significatives à cet égard. Le sens que peuvent apporter les ombres portées, les contre-jours, les effets de silhouettes et bien d'autres, devient à part entière élément du discours filmique.

Ainsi, l'utilisation particulière des dispositifs techniques dont dispose le cinéma ouvre des voies de création que de nombreux cinéastes ont exploitées jusqu'à aujourd'hui.

À cette époque, deux révolutions technologiques importantes bouleversent le travail des opérateurs dans leur pratique habituelle et dans les possibilités plastiques de leur moyen d'expression.

Il s'agit de l'arrivée du son et de la création de la pellicule panchromatique (sensible à toutes les couleurs). En effet, les débuts du parlant obligent un certain retour en arrière en ce qui concerne la caméra et son utilisation. La caméra du muet, sortie peu à peu de son immobilisme, devient lourde et bruyante avec l'arrivée du son, en 1929.

À la même époque, des progrès sont réalisés dans le domaine de la sensibilité chromatique des pellicules. L'émulsion rapide panchromatique, mise au point en 1930, est sensible à toute la gamme des couleurs, ce qui n'était pas le cas jusque-là. Avant cette découverte, les pellicules n'impressionnaient pratiquement pas les verts, les orangés et les rouges, ce qui avait des conséquences sur le rendu des images en noir et blanc. Le rendu noir des couleurs non impressionnées donnait, par exemple, des lèvres sombres ou des paysages de verdure très foncés.

La pellicule panchromatique modifia le travail de composition de l'image des opérateurs. La photographie des films devenait plus « douce », moins heurtée, moins contrastée, offrant une gamme étendue de gris. Un travail plus fin de la lumière devenait ainsi possible. Cette découverte chimique avait longtemps été espérée et demandée par les opérateurs qui pouvaient désormais disposer d'une large palette pour mieux mettre en lumière les choses de la vie, atmosphères et sentiments.

B) IMAGE ET SON

L'apparition du parlant a constitué un tournant fondamental du septième art. Comme nous l'avons déjà signalé, un certain nombre de réalisateurs ou de comédiens n'ont pas réussi à s'adapter à cette nouvelle technologie. Cependant, celle-ci n'a pas bouleversé les structures industrielles du cinéma.

1. Le parlant

Le premier appareil destiné à sonoriser des images animées fut inventé par Thomas A. Edison en 1885. Cet appareil ne synchronisait pas le

son à l'image. Ce n'est que plus tard que plusieurs appareils de syn-
chronisation seront brevetés. Citons parmi ces appareils : le Grapho-
noscope d'Auguste Baron en 1898, le procédé d'enregistrement
synchrone du son sur film à côté de l'image (1904-1907), le Chronophone
de Léon Gaumont (1910).

Toutefois, ces appareils ne donnent pas complète satisfaction. Il
faudra attendre la fin de la Première Guerre mondiale pour voir, avec
le développement de la radio, les résultats importants des recherches
en matière de sonorisation. En Amérique, la General Electric crée un
système d'enregistrement sur la pellicule. Lee De Forest présente des
phonofilms en 1923. Les frères Warner permettent la réalisation du
film *Don Juan* dirigé par Alan Crossland et adapté par Bess Meredyth.
Il s'agit du premier film avec accompagnement musical synchronisé
par procédé Vitaphone (disque synchronisé). Le 6 octobre 1927 est
présentée à New York une production des frères Warner, *Le chanteur
de jazz*, film sonore et parlant d'Alan Crossland, d'après un scénario
de Samson Raphaelson. Le succès du système d'enregistrement sur
pellicule comme le Movietone de Fox ou le Photophone de la Western
Electric-RCA conduit à l'abandon du système Vitaphone. Les frères
Warner adoptent le système d'enregistrement sur pellicule et présen-
tent, le 8 juin 1928, le premier film entièrement parlant, *Les lumières
de New York*, suivi du film de Lloyd Bacon *Le fou chantant*. Les
premières actualités filmées parlantes sont produites par la Fox avec
le système Movietone. La Fox produit aussi des longs métrages sonores
dont certains sont des fictions tournées en extérieur, telles que *In old
Arizona* de Raoul Walsh.

Dès la fin de l'année 1928, les films produits sont sonores et par-
lants. Le cinéma sonore suscite rapidement l'engouement du public.
Toutefois, les premières productions sonores introduisent un débat du
point de vue artistique.

Les professionnels du cinéma, producteurs, metteurs en scène,
comédiens, critiques, n'accueillent pas tous le cinéma parlant avec le
même enthousiasme. Les problèmes techniques liés à l'enregistrement
du son, ainsi que les difficultés rencontrées par les comédiens dans leur
nouveau « rôle » verbal, marquent un certain retour en arrière d'un
point de vue artistique. Dans un premier temps, les exigences de cette
nouvelle technique ont représenté un obstacle à la réalisation artisti-
que. Charlie Chaplin rejettera le parlant. Il tournera alors des films
musicaux : *Les Lumières de la ville* (1931), *Les temps modernes* (1936).
Murnau refusera le parlant jusqu'à sa mort. L'adaptation au parlant
se fera différemment selon les pays, suivant un mode personnel. Quoi
qu'il en soit, le passage du muet au parlant se fit rapidement puisqu'en
l'espace de deux ans, sauf en URSS, le cinéma muet disparut.

2. Images du muet, images du parlant

L'arrivée du parlant donna naissance à deux grands courants de pensée opposés. Certains cinéastes et critiques soutenaient que le cinéma trouvait son véritable démarrage avec l'avènement du parlant. Pour eux, le cinéma souffrait jusque-là d'une lacune technique qui l'empêchait d'exister à part entière. Pour d'autres, au contraire, la reproduction du son s'inscrivait comme un couperet dans l'essence même d'un art dont la vocation première n'était pas de tendre vers la représentation la plus exacte possible du réel, mais dans l'élaboration d'un langage proprement visuel.

En réaction au cinéma psychologique, le cinéma muet s'est réfugié dans une certaine conception du documentaire, créant ainsi, en marge du sonore et du parlant, une école autonome. De 1929 à 1932, le cinéma allemand, toujours nourri d'une forme de « théâtre cinématographique », accueille le parlant comme une évolution technique qu'il s'agit d'intégrer aux données déjà existantes. Le sonore n'est perçu ni comme un élément perturbateur ou « dégénérescent » du cinéma, ni comme le dernier chaînon manquant, tant attendu. Pour Georg W. Pabst (*L'Opéra de quat'sous*, 1930) et Fritz Lang (« *M* » *le maudit*, 1931), le son n'est pas perçu comme un atout supérieur mais comme un égal dans l'ensemble des outils cinématographiques. Le son génère une expression nouvelle du cinéma que l'ancienne technique, qui restait à développer, ne pouvait offrir. Cependant la technique américaine, qui voyait dans le son un simple prolongement des habitudes du muet, fut largement suivie par de nombreux cinéastes.

L'évolution du matériel cinématographique permet d'autres formes d'expression. Avec l'arrivée du son, le septième art est déjà très loin des toutes premières images. Les premiers films de Louis Lumière présentés en 1895 étaient tournés par lui-même. La prise de vues en elle-même constituait la mise en scène. Lumière filme comme un photographe et il envoie des opérateurs filmer les événements du monde. On parle à l'époque de photographies animées, celles-ci étant tournées par des photographes saisissant les choses du monde avec un nouvel appareil : la caméra. Le langage cinématographique n'est pas encore inventé.

On a dit de Georges Méliès qu'il était le premier metteur en scène. Cette mise en scène passe par un travail du cadre et de la lumière, c'est-à-dire par une technique. Il soigne l'aspect plastique de ses œuvres et il aime les trucages. La technique n'est jamais absente. Dès le début, le cinéma est plus proche de la photographie que du théâtre. La photographie du direct correspond au reportage, au documentaire, à une certaine forme d'amateurisme, alors que la mise en scène fait

référence à la fiction, à une technologie complexe, à un scénario. Les notions d'art et d'industrie sont parallèles à ces deux formes.

Lumière était un industriel, fabricant de pellicule; il est avant tout l'inventeur d'un appareil et ses premiers films correspondent davantage à une saisie de la réalité qu'à une construction dramatique. Quant à Méliès, il était déjà metteur en scène du théâtre Robert Houdin avant de devenir cinéaste. La mise en scène se situant davantage du côté de l'art et de la photographie que du côté de l'industrie, on découvre dès le début les deux aspects du cinéma : technologie et art. Il s'opère un partage entre ce qui ressort de la mise en scène et ce qui ressort de la prise de vues. Lumière n'a ni un atelier de photographe (fixe), ni une scène de théâtre (fond de décor) lorsqu'il tourne ses premiers films. Il invente autre chose : le cinématographe.

3. Cinéma, technique ou art

Réalisé en 1894, le premier film de Louis Lumière *La Sortie des usines Lumière* peut-il être considéré comme une œuvre cinématographique? Louis Lumière est avant tout l'inventeur d'une technique. Son premier film ne démontre pas le fruit d'un travail de construction cinématographique en terme d'écriture, de création artistique, mais plutôt le résultat d'une technique, une démonstration de laboratoire. Cependant, ces premières images expriment la vie, la naissance du cinéma et, par là même, tout le potentiel de son devenir. Méliès (1896) peut être considéré comme le premier cinéaste puisqu'il a produit les premières œuvres cinématographiques. Zecca (1898) est le premier dramaturge du cinéma. Son travail empreint de réalisme donne des scénarios modernes et populaires. Les premiers découpages cinématographiques sont posés dans ses deux œuvres : *Les Voleurs d'enfants* et *La Vie d'un joueur*. En 1905, les bases de la syntaxe cinématographique sont établies. À partir de 1908, le cinéma s'oriente vers une mise en images d'œuvres du théâtre.

L'art de la lumière

L'essentiel, au début du noir et blanc, était de donner du relief à l'image. Puis, les chefs opérateurs ont utilisé la technique à des fins artistiques, parallèlement à l'évolution des matériels d'éclairage. Le mini-brute (six ou neuf lampes en batterie) et le HMI (projecteurs à lampe pulsée) offrent des possibilités nouvelles d'éclairage. On peut dire que les films des années 1950 donnent une image « à effets » (dirigée, dure); celle des années 1960 est plus douce (plus étalée). Ce qu'on a appelé « la lumière anglaise » (publicité des années 1970), est une composition intermédiaire entre ces deux tendances. La lumière,

qui est au départ une donnée physique, est aussi, au cinéma, une
donnée artistique par la valeur symbolique, psychologique et esthé-
tique qu'elle représente. Elle est productrice de sens et contribue à la
« dramatisation‹» du film. Pour Henri Alekan, « de 1895 à 1916, la
lumière donnait à voir, elle ne donnait pas à penser »[1].

Alekan distingue trois niveaux : donner à voir, composer une
image esthétique et enfin créer une « lumière expressive » provoquant
l'émotion cinématographique. On peut dire, par exemple, que la con-
ception géométrique du film d'Eisenstein *Alexandre Nevski* prend son
sens par les lumières et la texture des noirs et blancs du chef opérateur
E. Tissé. De la même façon, les alternances de pénombre et de lumière
de Stanley Cortez dans *La Splendeur des Amberson* d'Orson Welles
« dynamise » l'espace et le temps et créent l'émotion.

4. Les premières œuvres cinématographiques

La fin de la guerre 1914-1918 ouvre une période très brillante pour le
cinéma muet. Durant cinq ans, de très nombreuses œuvres classiques
sont réalisées. La forme et l'écriture cinématographique conjuguent
alors les éléments du découpage (scénario) et du rythme (images).
L'œuvre de Charlie Chaplin concrétise parfaitement l'expression
cinématographique de cette période. En Amérique, hormis les œuvres
de Chaplin et celles de Douglas, de Stroheim et de Keaton, citons celles
de Cruze (*La Caravane vers l'ouest*) et Flaherty (*Nanouk l'Esquimau*)
et, enfin, celles de Griffith à son apogée avec *Le Lys Brisé* et *À Travers
l'orage*. En Suède, citons les œuvres de Stiller, de Brunius (*Le Moulin
en feu*), de Dreyer (*La Quatrième alliance de dame Marguerite*), de
Sjöström (*La Charrette fantôme*). En France, Feyder tourne *Visages
d'enfants* et *L'Image*, René Clair *Paris qui dort*. En Allemagne, un
cinéma expressif donne des œuvres telles que *Le Golem* de Paul
Weneger et d'Henrik Galeen, *Sumurum* de Lubitsh, *Lucrèce Borgia*
de Richard Oswald, *Le Cabinet du Docteur Caligari* de Robert Wiene
et *Les Trois lumières* de Fritz Lang. Les œuvres du cinéma soviétique
telles que *La Mère* de Poudovkine et *Le Cuirassé « Potemkine »*
d'Eisenstein, bien que plus tardives, peuvent être rattachées à cette
même période de l'apogée du cinéma muet primitif.

L'invention de la lumière électrique à arc permit aux cinéastes de
domestiquer ce type de lumière plus facilement que la lumière du soleil.
L'expressionnisme allemand modifie radicalement la maîtrise de la lu-
mière et donne une « photographie de l'image » nouvelle. Il s'agit d'un

(1) *Cinéma 79*, n° 246, juin 1979.

dosage particulier des noirs et des blancs, avec des taches de lumière très fortes. Ce type d'éclairage était celui du Deutsches Theater. Il fut utilisé par des cinéastes tels que Weneger, Wiene, Fritz Lang.

En réaction à l'expressionnisme, une forme nouvelle se développe : le *Kammerspiel* (« film de chambre »). Il s'agit d'un cinéma intimiste et psychologique (*La Nuit de la Saint Sylvestre* de Lupu Pick). Cependant, le travail de la lumière des films de ces deux tendances est commun : contrastes violents de zones éclairées se détachant sur des décors sombres, effets de brouillard, de fumée, de maquillage, etc. Ainsi une découverte technologique, l'arc électrique, permit une esthétique aujourd'hui mondialement reconnue. Les effets de l'expressionnisme allemand furent repris par des cinéastes américains qui jusque-là se servaient de la lumière du jour. Joseph Ruttenberg devint à Hollywood un des spécialistes des effets de brouillard (*Waterloo Bridge* de Mervyn Le Roy, *Docteur Jekyll et Mr Hyde* de Victor Fleming).

Le travail sur la lumière évolue en parallèle aux innovations techniques du matériel d'éclairage. Après la guerre, on a recours au *back light*, éclairage par derrière utilisé pour donner un effet autour de la tête des acteurs ainsi auréolés de lumière (Lilian Gish). Le style des films des années 1930 se caractérise par le *soft focus*, style clair et brillant. Un éclairage doux combiné à des filtres donne des visages satinés, sans ride. Les plans larges déploient toute une gamme de gris et de blancs. C'est l'époque des premières vedettes, des stars (Marlène Dietrich, Greta Garbo...). C'est pourquoi le travail des chefs opérateurs pour éclairer le visage de ces stars était des plus méticuleux.

C) IMAGE ET COULEUR

La seconde innovation importante pour le cinéma a été la couleur. Si les premiers spectateurs du cinématographe assistaient à la projection d'images en noir et blanc, c'était par la force des choses. Le procédé couleur n'était pas encore inventé. Il est intéressant de noter que Louis Lumière lui-même a travaillé pendant plusieurs années à la mise au point d'un procédé photographique couleur et que sa plaque autochrone, commercialisée dès 1905, domina pendant une trentaine d'années les autres procédés d'enregistrement photographique des couleurs.

1. *Les moyens primitifs*

Durant les trente-cinq premières années du cinéma, différents procédés de coloration des images sont expérimentés. Le coloriage à la

main, les machines à colorier, les virages, teintages et supports colorés sont les principaux. Dès les premières projections, le coloriage à la main apparaît. Ce travail demandait une patience et une minutie exceptionnelles. Il était effectué dans des ateliers spécialisés, par des centaines d'ouvrières qui travaillaient chacune une couleur, en recouvrant à l'aide de pinceaux très fins chaque image, avec de l'encre transparente.

Vers 1905, des machines à colorier furent mises au point. Elles fonctionnaient selon le principe du pochoir. Il s'agit d'une découpe manuelle de « réserves » dans des films servant de matrices (un par couleur), et d'un brossage successif des colorants sur une copie neuve à travers chaque matrice. Ce procédé fut utilisé jusqu'à l'arrivée du cinéma sonore. Les teintages, virages et les supports colorés furent utilisés aussi à cette époque. Ces procédés étaient moins coûteux. Leur utilisation s'appliquait tant sur un plan esthétique qu'artistique. En effet, certains films furent coloriés à des fins expressives en combinant les virages qui colorent seulement l'image argentique et les teintages qui colorent à la fois l'émulsion et le support.

Sur le plan du rapport de la technique de coloration et de l'art cinématographique, les expériences faites durant cette période du muet sont notables. Ainsi, l'emploi du rose, par exemple, correspondait aux scènes d'amour, le vert était utilisé pour les séquences en campagne, le rouge pour les incendies. Les négatifs des films de cette époque étaient constitués de nombreux petits rouleaux, classés en fonction de leurs effets colorés. L'arrivée du son mit fin à ces pratiques, le conditionnement par bobines étant devenu nécessaire.

2. Principes de la reproduction des couleurs

Vers le milieu des années 1930, tous les procédés modernes de reproduction des couleurs virent le jour. Mentionnons que le principe de restitution des couleurs est fondé sur un mélange artificiel de radiations monochromatiques par soustraction de radiations colorées à la lumière blanche (synthèse soustractive) ou par addition de radiations colorées (synthèse additive). Les procédés modernes reproduisent ainsi, à partir de trois radiations monochromatiques indépendantes, toutes les couleurs de la nature. Les trois couleurs primaires sont, rappelons-le, le bleu, le vert et le rouge.

L'apparition de la couleur correspond plus à un progrès purement technique qu'à un choix d'ordre artistique. Il s'agit de la restitution de la couleur par procédés photochimiques. Cependant, à partir de ce progrès technique, l'art cinématographique a évolué en intégrant au récit les propriétés chromatiques des émulsions. Le Technicolor prend

naissance aux États-Unis, en 1915. En 1939, le film de Victor Fleming *Autant en emporte le vent*, produit par David O. Sclznick, s'impose comme étant l'œuvre colorée de l'époque. Le Technicolor est remplacé par l'Eastmancolor (moins opaque, plus sensible et plus souple). La couleur n'apparaît vraiment en France qu'autour de l'année 1950.

Faisant partie intégrante du scénario, le cadre et la lumière, avec l'emploi de la couleur, constituent les composantes essentielles de l'image. Le peintre Rembrandt a représenté, pour les opérateurs, une référence sur le plan du travail de la composition de la lumière et des ombres et sur celui de l'emploi des couleurs dans un cadre. L'art de la photo de cinéma naît de la rupture subtile de certaines règles académiques pour couvrir le champ des émotions et de la beauté. La couleur a des effets sur les sens : l'agressif d'un rouge ou l'apaisant d'un vert. Des correspondances chromatiques, soutenant le récit, peuvent être établies.

Au-delà des nécessités techniques, l'art du cinéma réside dans des choix esthétiques tels que l'emploi particulier de couleurs : l'effet d'attraction de la couleur orangée de la roue de la tombola du film *Les Grandes manœuvres* de René Clair ou les images délavées, en perte de couleurs du film d'Ettore Scola *Une journée particulière*, symbolisant magnifiquement la terrible réalité d'une époque.

Jusqu'en 1918, les opérateurs, qui sont d'anciens photographes, tournent à la manivelle. Au début des années 1920, les caméras à moteur se généralisent. Cependant, la lumière pose un problème majeur. En effet, la pellicule, très peu sensible, oblige à tourner, le plus souvent possible, en plein soleil. Les diaphragmes des premiers objectifs n'ont pas une grande ouverture (autour de f : 3,5). Les émulsions cinématographiques de l'époque donnent des images très contrastées. Cela nécessite donc l'emploi de trames et de diffuseurs pour la lumière, afin d'éviter des blancs et des noirs trop saturés.

Les premiers studios comportaient quelques rampes à vapeur de mercure, puis, plus tard, des arcs (Jupiter et Bardons) montés sur des chariots et, enfin les premiers projecteurs. Jusque vers 1914, le travail de prise de vues consiste essentiellement à voir et à donner à voir, sans aucune recherche esthétique particulière. Il s'agissait avant tout d'obtenir une image de la meilleure qualité photographique possible, compte tenu des contraintes techniques d'alors (faible sensibilité de la pellicule, faible ouverture des objectifs, matériel d'éclairage rudimentaire). N'existait pas l'étroite collaboration que vécurent, plus tard, D.W. Griffith et Billy Bitzer et qui eut pour effet de définir pratiquement les éléments du langage cinématographique (mouvements

d'appareils, valeurs des plans, trucages, ouvertures et fermetures à l'iris, fondus) et tout le travail de l'éclairage.

Ainsi peut-on se demander si l'art cinématographique n'existe qu'au prix d'une collaboration qui conjugue la technique et la mise en scène, la forme et le fond, au point qu'ils ne fassent plus qu'un? En d'autres termes, est-il permis d'admettre que le technicien est aussi artiste lorsque la symbiose a lieu et vice versa?

Avec le travail de Griffith/Bitzer prennent naissance des perspectives artistiques nouvelles. À la même époque, les cinéastes danois et allemands tendent à sortir l'image cinématographique de son rôle purement fonctionnel, avec les premières formes de l'expressionnisme. Mouvements d'appareils et éclairages deviennent plus directement signifiants. La fonction de refléter la réalité, qui était jusque-là attribuée à l'image et à la prise de vues, est comme transcendée par une manière nouvelle d'utiliser la technique. Dans *Intolérance* de D.W. Griffith, Billy Bitzer ose des mouvements de caméra vertigineux et sculpte véritablement l'image par des effets de profondeur de champ.

Ainsi, le passage du muet au parlant, la meilleure qualité des objectifs, l'arrivée de la couleur ouvrent de nouveaux horizons à l'esthétique et à la création cinématographique.

II
REPÈRES TECHNIQUES ET ARTISTIQUES

Lorsque l'on considère la qualité technique des premières images du cinéma, on découvre une photographie souvent sans relief, avec absence de contre-jours. Les sujets se confondaient avec les éléments du décor. Il est vrai que les opérateurs de prise de vues des premiers tournages étaient au départ, rappelons-le, des photographes. Or, l'image projetée n'ayant pas le même rendu que l'épreuve sur papier, il fallut un certain temps d'adaptation à cette nouvelle technologie avant que n'apparaisse une image cinématographique exposée nuancée. En effet, les premières images étaient très contrastées, avec des noirs très francs et des blancs « débordants » de luminosité, donnant presque un effet de scintillement. Il est vrai qu'à l'époque, les émulsions ne comportaient pas de couche anti-halo. Sur les plateaux, les costumes très clairs ou blancs pour les acteurs étaient interdits; on avait d'ailleurs recours certaines fois à des teintures. De plus, les dispositifs d'éclairage étaient très simples. Ainsi, seuls quelques projecteurs équipés de lampes à arc étaient placés face à la scène.

Les premiers « cailloux », pour employer le jargon du métier, étaient des objectifs achromatiques très simples, ne permettant guère d'obtenir un rendu de l'image satisfaisant. Au fil des années, des recherches apportèrent plusieurs perfectionnements. Les grands fabricants d'optique fournirent alors des objectifs beaucoup plus fins, capables de capter les plus subtiles nuances lumineuses. Simultanément, les progrès de laboratoire entraînèrent la fabrication d'émulsions de sensibilité et de rapidité plus grandes. En quelques années, l'image cinématographique évolua, passant d'un rendu très heurté à un travail doux et nuancé. Les derniers films de René Clair témoignent de ce travail sur l'image et la lumière. C'est l'étalement de toute une gamme de gris entre un noir et un blanc francs.

A) LES OUTILS DE L'IMAGE CINÉMATOGRAPHIQUE

1. Les caméras

a) Les premières caméras

Comme nous l'avons dit précédemment, l'année 1895 marque le début du cinéma avec les premières exploitations publiques, le 22 mars et le 28 décembre. Cette année marque en même temps la mise en service de l'appareil de prise de vues dans sa conception quasi définitive en ce qui concerne son principe, son mécanisme et ses dispositifs essentiels. Il s'agit de l'appareil de prise de vues « à griffes ». Pourtant, nombreux furent ceux qui, comme Le Roy, Parnaland, Méliès, Jely, Grimoin-Samson, imaginaient, cherchaient, inventaient des systèmes plus ou moins perfectionnés et performants. Cependant l'appareil de Lumière prévalut et les autres furent abandonnés. L'appareil de projection, quant à lui, subit davantage de transformations, dont le dispositif « à croix de malte » de Continsouza et Bunzli. Au tout début, le même appareil servait à la fois à l'enregistrement des images et à la projection. Parallèlement au perfectionnement des appareils de projection, différentes caméras sont construites.

À la fin de l'année 1896, soit un peu plus d'un an après l'invention de Lumière, un appareil de prise de vues pour bobines de dix mètres est mis sur le marché. Construite en cuivre massif et entourée d'un caisson en bois, cette caméra conçue par Jules et Henri Demaria filme seize images par seconde. La même année, différents modèles sont construits à partir de la caméra originelle de Lumière; ce sont les appareils Pathé. Ainsi, progressivement, l'appareil de prise de vues subit des perfectionnements. Toutefois, le principe de base du mécanisme « à griffes » est resté le même. Afin de permettre une meilleure fixité de la pellicule le long du couloir de la caméra, un système de

presseurs et de contre-griffe fut installé. La contenance des magasins fut augmentée. Les caméras des années 1902-1905 comprenaient des magasins pouvant contenir cent vingt mètres de pellicule et étaient équipées d'un obturateur et d'un objectif plus performants. Les tours de manivelle nécessaires à la mise en fonction de la caméra disparurent lorsqu'un moteur fut relié à l'appareil. Un Lyonnais nommé Pascal adapta pour la première fois un moteur mécanique qui fut remplacé par la suite par un moteur électrique. Puis, avec l'arrivée du sonore, les caméras devinrent silencieuses.

Plusieurs modèles de caméras parmi les plus performants méritent d'être cités. Mentionnons tout d'abord la Caméréclair de M. Méry en 1920, munie d'une tourelle rotative pour quatre ou six objectifs différents. La Société Éclair perfectionna davantage cette caméra et la commercialisa. Puis, adaptée à l'enregistrement de l'image et du son, la Caméréclair Radio en 1933, et qui est l'une des réussites de la mécanique cinématographique. Enfin la Parvo, mise sur le marché en 1908 par Debrie, et qui fut diffusée à travers le monde dès 1914. Avec son fils André, Debrie fonda les Établissements Debrie, spécialisés dans la fabrication de matériel de cinéma. Ils créèrent l'Interview, l'Horo-Ciné et une caméra insonore, la Super Parvo, en 1932.

Ainsi, la caméra de Louis Lumière demeure l'outil de l'image de base restituant le mouvement, même si elle donna naissance à de nombreux modèles plus ou moins perfectionnés. À la base, les progrès techniques n'ont pas réformé le mécanisme d'origine.

b) L'arrivée des caméras légères

Dès 1926, une caméra utilisée principalement pour les reportages est fabriquée par Bell et Howell : l'Eyemo. Parmi les autres caméras 35 mm légères, citons la Caméflex (Éclair, 1947) et l'Arriflex fabriquée en Allemagne (1938), toutes deux équipées d'un viseur reflex. À la fin des années 1960, les caméras américaines Panavision ont remplacé les grosses Mitchell. L'Arriflex 35 BL pèse une dizaine de kilogrammes et est utilisée pour certaines fictions. Quant aux premières caméras 16 mm légères, elles font leur apparition à la fin des années 1950. Elles pèsent environ seize kilogrammes et permettent un enregistrement du son synchrone. La première du genre fut l'Éclair 16, la Coutant. Ces caméras sont utilisées principalement en télévision par les réalisateurs de documentaires qui, en s'adaptant à cette nouvelle technologie, changent peu à peu leurs manières de travailler.

La légèreté de ce nouvel outil permet, une fois de plus, des façons nouvelles de traiter l'image et le discours filmique. Plusieurs cinéastes « se frotteront » à cet outil. En Suisse, certains l'adopteront pour

tourner des fictions. On parlera alors du « cinéma vérité » ou du *free cinéma*. Il convient de le souligner : la caméra portée à l'épaule donne une vision, une esthétique bien particulière. La caméra devient corps, prolongement de la main, de l'œil, du geste. Sortie de son pied, elle trouve son axe dans le corps mobile de celui qui la porte. Tantôt mouvement, tantôt respiration, elle donne à voir et elle se donne elle-même au point de nous confondre.

Godard utilisera une caméra 35 mm en portable. En 1983, il parlera des tournages à l'épaule en ces termes : « C'est quand même invraisemblable que pendant soixante ans la caméra ait été sur pied et que la seule idée qu'on ait eue, ça a été de la mettre à l'épaule. C'est une idée qui était valable pour un film, mais ça a été tellement recopié après. Moi qui ai été le premier à avoir mis la caméra à l'épaule, aujourd'hui ça m'horrifie de voir tous ces crétins de la télévision qui mettent leur caméra sur l'épaule. Ce qui fait qu'on ne sait plus faire un cadrage, parce qu'on ne cadre pas à partir de l'épaule. On cadre à partir de la main, de l'estomac, de l'œil, mais à partir de l'épaule il n'y a plus de cadre. Les ¾ des opérateurs professionnels regardent avec l'épaule et le pied. Ce qu'il faudrait, et c'est pour ça que j'ai besoin d'une fixation, c'est que la caméra puisse se poser comme un oiseau[1]. »

D'autres cinéastes français, tels que Jean Rouch ou Raymond Depardon, ont utilisé la caméra portable pour des fins et des formes d'expression spécifiques (films documentaires, ethnographiques, reportages). Outre ses propriétés propres, l'outil de l'image apporte, selon son utilisateur, une vision du monde particulière. À partir d'un même sujet, on peut découvrir des visions, des créations, des esthétiques différentes. Avec l'arrivée des caméras légères et de ce que l'on a appelé « La Nouvelle Vague », on peut affirmer que les structures traditionnelles de tournage ont commencé à se modifier.

Après celle apportée par l'arrivée en 1947 de la Caméflex, remplacée ensuite par l'Arriflex 35 BL, la grande révolution de l'image a lieu avec l'Éclair 16. L'arrivée de cette caméra coïncide avec le développement du « cinéma direct » et du « cinéma d'auteur ». *La Religieuse* (1965) de Jacques Rivette est un exemple du cinéma d'auteur.

Le début des années 1960 voit naître le « cinéma vérité », puis le « cinéma direct » avec une remise en question des règles cinématographiques au point de vue de la construction, de la mise en scène et de la narration filmique. L'image n'est plus seulement la reproduction stricte, rigoureuse de règles professionnelles, elle trouve son sens, sa signification et sa forme au sein d'une relation entre metteurs en scène,

(1) Genèse d'une caméra, *Cahiers du Cinéma*, n° 350, août 1983.

opérateurs et directeurs de la photographie. Elle est le point de rencontre entre technique et création. Avec l'apparition des caméras légères, des pellicules plus sensibles, des éclairages plus légers et des projecteurs de type HMI, on assiste à la naissance de formes nouvelles de tournage et de représentation du réel. De nouvelles aspirations créatrices voient le jour. Un opérateur comme Raoul Coutard choisira, par exemple, de diriger l'ensemble du dispositif d'éclairage au plafond, éclairant ainsi la scène d'une manière indirecte; d'autres cinéastes, tels que Jean Rouch ou Michel Brault, préféreront ne pas employer du tout d'éclairage artificiel, laissant ainsi aux comédiens une aire de jeu tout à fait libre.

Les années 1970 sont marquées par l'apparition de la pellicule Kodak 5247. Elle présente une très grande finesse de grains et de définition. Ses propriétés donnent une image techniquement impeccable, sans de trop grands écarts de contrastes. Cette pellicule pouvait offrir des rendus divers, selon le travail des opérateurs. Le type d'éclairage des années 1970 se caractérisait plutôt par une lumière assez impersonnelle, diffuse, sans direction très précise, proche de ce que l'on a appelé la « lumière d'aquarium ». Certains films « d'époque » comme *Histoire d'Adèle H.* (1975) de François Truffaut ou *La Marquise d'O* (1975) d'Éric Rohmer révèlent un travail remarquable au niveau du rapport entre la qualité photographique de l'image dirigée par Nestor Almendros et le récit du film. Durant les années 1980, de nombreux films sont réalisés en correspondance à des types de lumière très personnels, avec un rendu de modelé de l'image marqué et un traitement de la lumière porteur de sens.

Ainsi, l'évolution technologique en matière de légèreté des caméras apporte des formes nouvelles de tournage.

Il est cependant intéressant de constater que certains opérateurs accueillent avec réserve la légèreté de l'appareillage et les nouvelles possibilités de tournage et de création qu'elle offre. Il semble qu'une trop grande légèreté vienne à l'encontre d'un certain travail du cadre associé au maniement de la caméra. Certaines difficultés stimulent, en effet, l'action et le travail du cadre. De surcroît, on note à ce sujet que la vidéo a supprimé cette rigueur à laquelle le cinéma obligeait. Il fut un temps où la technique imposait le cadre et la lumière. Les premiers films sonores étaient tournés avec des caméras enfermées dans des caissons insonorisés *(blimps)* qui augmentaient considérablement la taille des appareils. La maniabilité était des plus réduites. Les axes et cadrages étaient étroitement liés à ces contraintes techniques. L'arrivée de la couleur et de la pellicule technicolor imposèrent également certaines règles incontournables, trois émulsions en même temps devant défiler dans la caméra.

Godard a pu déplorer, comme d'autres, plusieurs des contraintes techniques auxquelles l'outil cinématographique oblige. Il est certain qu'entre la vision initiale d'un auteur et sa mise en forme, il peut toujours se trouver un décalage. Il est permis de rêver à un dispositif technique tellement flexible et performant qu'il traduirait en un clin d'œil « l'image imaginée » du cinéaste et en sortirait tout aussi rapidement l'exacte copie. De façon réaliste, pourquoi ne pas plutôt considérer l'outil et l'équipe comme le ferment d'une création collective au service d'un auteur et d'une idée maîtresse?

Ainsi, l'emploi d'une certaine technique a des effets sur la forme artistique et l'image produites. Le noir et blanc ou la couleur, l'utilisation de matériel lourd ou léger, l'emploi ou non de zoom correspondent à des images nouvelles sur le plan de l'écriture et du style. Godard, parmi d'autres cinéastes, veut donner à l'image la première place, celle de l'expression. Le film de Patrice Chéreau *La Chair de l'orchidée* s'inscrit dans cette veine innovatrice avec la « plastique » des images, signée Pierre Lhomme. La folie de l'héroïne est traduite par l'image en une composition particulière représentant des climats, des effets de nuit, de vent. Les délires du personnage sont exprimés par les décors, la prise de vues et la lumière. Les éclairages expressionnistes forment des taches de lumière violentes et heurtées. Les objectifs employés sont généralement des grands angles provoquant une distorsion des perspectives. C'est là un exemple de film dont les composantes artistiques passent par la plasticité de l'image, obtenue par une technicité élaborée. Le « message » passe presque exclusivement par l'image. Le film de Raoul Ruiz, *Les Trois couronnes du matelot* (1982), donne une autre illustration du même propos. Il montre également une volonté plastique de l'image. Composition de l'image, cadrages, décadrages et éclairages particuliers confèrent au film sa forme, son style.

L'Arriflex, fabriquée en Allemagne, fut utilisée pendant la Deuxième Guerre mondiale par les opérateurs d'actualités. Elle peut être utilisée sur pied ou à la main. Sur l'obturateur circulaire est fixé un miroir (principe de Vinten) qui renvoie l'image au viseur. Plus bruyante que l'Arriflex, la Caméflex portable de chez Éclair fut utilisée en France pour le tournage des actualités Gaumont, Pathé et Fox Movietone, présentées en salle avant le film.

Les opérateurs de prise de vues et reporters d'actualités cinématographiques travaillaient en 35 mm avec ces deux types de caméras. Ces caméras étaient très bruyantes, ce qui limitait les prises de vues en son synchrone. Comme nous le mentionnions précédemment, celles-ci nécessitaient l'usage de *blimps* qui entouraient les appareils, obligeant le concours de plusieurs personnes pour leur

déplacement, compte tenu de l'importance de leur poids et de leur volume. Les premières images de reportage d'actualité étaient tournées par une seule personne : le cameraman. Caméra à l'épaule, il parcourait le monde pour en rapporter quelques morceaux sur des kilomètres de film dont la trace, au fil des ans, lentement disparaît. Puis, à l'arrivée de la télévision, les Actualités Cinématographiques se sont peu à peu transformées en magazines. Les tournages sans son synchrone (les plus fréquents) étaient réalisés par une équipe de reportage constituée d'une seule personne (le cameraman), de deux personnes (le cameraman et le preneur de son), ou de trois personnes (le cameraman, son assistant et le preneur de son). Dans les années 1970, des réalisateurs sont apparus pour le tournage de ces magazines. L'arrivée de « jeunes réalisateurs » auprès de ces « vieux reporters », « vieux routiers » habitués à travailler seuls, à faire leurs propres images, ne s'est pas faite facilement. Parfois un seul sujet d'actualité était traité en profondeur; les autres sujets touchaient les domaines de l'art, de la culture, du sport. La majorité des sujets revêtaient le style documentaire/magazine et comportaient un commentaire sur les images, peu de son synchrone, mais essentiellement des sons d'ambiance et d'illustration.

2. Les mouvements de caméra

a) Du fixe au mobile

Eugène Promio, premier opérateur des frères Lumière, de passage à Venise en 1896, dira : « C'est en Italie que j'eus la première fois l'idée de vues panoramiques. Arrivé à Venise et me rendant en bateau de la gare à mon hôtel, sur le Grand Canal, je regardais les rives fuir devant l'esquif et je pensais que si le cinéma permettait de reproduire les objets immobiles, on pouvait peut-être retourner la proposition et reproduire à l'aide du cinéma mobile les objets immobiles[1]. » Il exprime ainsi qu'il n'était pas limité aux plans fixes et que le langage et l'écriture du mouvement pouvaient signifier la mobilité de la caméra.

De la même façon, il est intéressant de noter ce que Dziga Vertov disait déjà sur la mobilité potentielle du cinéma dès 1923. « Je suis le ciné-oeil. Je suis l'œil mécanique. Moi, machine, je vous montre le monde comme seule je peux le voir. Je me libère désormais et pour toujours de l'immobilité humaine, je suis dans le mouvement ininterrompu, je m'approche et je m'éloigne des objets, je me glisse dessous,

(1) Cité dans « Carnet de route », dans *Anthologie du cinéma*, par Marcel Lapierre, La Nouvelle Édition, 1946, Paris, p.25.

je grimpe dessus, j'avance à côté du museau d'un cheval au galop, je fonce à toute allure dans la foule, je cours devant les soldats qui chargent, je me renverse sur le dos, je m'élève en même temps que l'aéroplane, je tombe et je m'envole avec les corps qui tombent et qui s'envolent. Voilà que moi, appareil, je me suis jeté le long de la résultante en louvoyant dans le chaos des mouvements, en fixant le mouvement à partir du mouvement issu des combinaisons les plus compliquées[1]. »

Dziga Vertov est à l'origine du « Cinéma-vérité » ou « Cinéma-œil » : il veut saisir la réalité, le réel simple et nu, la vie. Il refuse toute dramatisation, tout scénario, tout décor ou comédien. Pour lui, seuls la saisie en images des faits réels et le montage suffisent.

Le bon mouvement de caméra est celui qu'on ne voit pas. La technique qui permet « d'emporter » le spectateur, de le faire « voyager » à son insu à l'intérieur et en dehors des limites du cadrage correspond à un mouvement de caméra réussi. Dès 1960, des cinéastes du « cinéma de poésie » utilisent les possibilités de mouvements de la caméra. « Tout ce qui est fixé en mouvement par une caméra est beau[2] », déclare Pasolini. C'est le mouvement pour le mouvement. La caméra se fait sentir. On assiste alors à la mise en images de mouvements qui crée une nouvelle écriture.

L'outil qui permet de donner à la caméra toute sa stabilité, c'est le pied ou trépied. Lorsqu'il est manié convenablement, toute vibration ou à-coup disparaissent. Comme pour l'ensemble des outils et accessoires du cinéma, les pieds ont subi plusieurs améliorations. Ils sont équipés aujourd'hui de « têtes à rotules » ou « têtes fluides » à friction permettant des mouvements de caméra très « coulés ». De plus, des praticables ou plates-formes donnent toute liberté au cadreur pour diriger la caméra dans des directions multiples. Les manivelles démultiplient avec précision les mouvements et diminuent considérablement l'effort physique du cadreur, ce qui n'est pas le cas quand celui-ci travaille « au manche »; il doit alors utiliser son propre équilibre, sa force et sa souplesse pour, par extension, orienter et manipuler la caméra.

À côté de ces perfectionnements techniques se sont greffées certaines des contraintes auxquelles il a été fait allusion précédemment, telles que l'emploi de la pellicule technicolor qui nécessitait l'emploi d'une caméra spéciale énorme et très lourde, permettant le défilement simultané de trois bandes de film. Le maniement de tels appareils

(1) Dziga Vertov, *Manifeste du Kinoglaz (Cinéma-Œil)*, 1922-23.

(2) « Le Cinéma de poésie » (1965), cité dans *L'Expérience hérétique*, Payot, 1976.

nécessitait l'emploi de plates-formes et de manivelles facilitant ainsi le travail des cadreurs. Aussi doit-on à Mitchell et à Warol les dispositifs à manivelles adaptables pour les caméras équipées de magasins pour trois cents mètres de pellicule. Le film de Christian Jacques *Lucrèce Borgia* (1952) fut tourné avec cet appareillage par l'opérateur Alain Douarinou.

Parmi les professionnels, certains opérateurs préfèrent travailler avec un manche. Le travail « au manche » ou à la manivelle ne produit pas la même sensation de mouvement, ni le même effet esthétique.

Pour stabiliser les caméras portées, il existe des crosses d'épaule. Elles furent utilisées par les opérateurs d'actualités tournées en 35 mm.

Pour mémoire, rappelons que la caméra évolue dans l'espace selon deux grands types de mouvements : ceux effectués à partir de son axe et ceux effectués à partir d'un axe qui se déplace.

Entrent dans la première catégorie le mouvement panoramique horizontal droite-gauche, gauche-droite, le mouvement panoramique vertical de bas en haut, de haut en bas. À partir de ces deux mouvements panoramiques, il existe une série de mouvements de description qui combinent ces deux possibilités. La qualité des effets artistiques dépend de la maîtrise de l'appareil et de la « virtuosité » des opérateurs.

Entrent dans le second type de mouvements de caméras les travellings avant et arrière, verticaux et latéraux. Ces mouvements peuvent être effectués à pied, en voiture, sur chariot, sur rails ou par tout autre moyen de locomotion.

Pour répondre de manière encore plus précise aux exigences du langage cinématographique, tant sur les plans artistique que purement technique, certains outils spécifiques ont été mis au point. Parmi eux retenons le Steadicam, la grue, la Louma et la Dolly.

b) Le Steadicam

Le Steadicam — abréviation de *steady camera*, ce qui signifie « caméra stable » — est un système moderne de port de la caméra, mis au point par un opérateur, Garrett Brown. Panavision, pour sa part, a mis au point un système similaire : le Panaglide. Les images tournées avec un Steadicam constituent une forme nouvelle de déplacement de la caméra dans l'espace, forme à laquelle l'œil n'est pas habitué. Il s'ensuit presque une perte de l'équilibre, une sorte de vertige qui peut, selon le cas, exercer une certaine fascination. Cette innovation technique offre une façon de tourner tout à fait particulière puisque l'opérateur

peut courir avec la caméra sans que les secousses ou soubresauts de la course soient enregistrés. Les résultats provoquent un changement notable du rapport de l'image au spectateur.

L'opérateur lui-même découvre une nouvelle manière d'appréhender le cadre. Son rapport à l'outil est différent. Avec sa caméra, il peut se déplacer dans l'espace, parmi les êtres et les choses, sans craindre le manque de stabilité. Il peut évoluer à des vitesses variables, la caméra n'enregistre pas les écarts de niveaux ni les vibrations. Un système de harnais et de contrepoids permet à l'opérateur de se déplacer avec la caméra tenue à distance et équipée d'amortisseurs. L'opérateur se sent à la fois libre et autonome tout en manœuvrant, sans avoir l'œil rivé à un viseur, un outil qui paraît flotter dans l'air. Le maniement de cet appareil requiert bien sûr un certain entraînement et une habileté particulière. L'opérateur contrôle le cadre sur un écran vidéo situé au bas de la caméra. Dans plusieurs de ses films, Stanley Kubrick a utilisé le Steadicam pour obtenir des effets nouveaux liés à la perte d'équilibre. L'image devient étrange. Elle semble « couler », « flotter » dans l'espace. Kubrick expérimente cet effet avec l'opérateur Garrett Brown dans son film *Shining* (1980), lors de la course de l'enfant dans les couloirs de l'hôtel.

Toute technique nouvelle nécessite un apprentissage rigoureux pour parvenir à la maîtrise de l'outil et à la virtuosité dont il a été déjà question dans cette approche relative à la technique porteuse de sens. Cependant, cette virtuosité ne doit pas prendre le pas sur le discours filmique, sur l'intention première. Nombre de productions américaines présentent un déploiement de techniques ultra-sophistiquées alors que la trame scénaristique demeure le plus souvent assez faible, voire secondaire. À l'extrême, on pourrait dire que le discours ou l'histoire sont secondaires, comme mis en exergue, servant de prétexte à l'effet technique qu'un Steadicam, par exemple, est à même de produire. Des films comme *Rocky* (1976) de John G. Avildsen sont de véritables bijoux du genre et rejoignent un public enthousiaste et fidèle.

Michel Chion exprime certaines réserves quant à l'emploi du Steadicam : « On a un œil insistant, baladeur, protubérant, indiscret, un peu ubiquitaire (qui évoque un œil monté sur une sorte de tentacule souple) et en même temps un peu désengagé, mou, sans cette « intention » du regard que marquerait fortement la tension du cadrage ou la tension du portage de la caméra[1]. »

Selon lui, certains plans du film de Bertrand Tavernier *Coup de torchon*, tournés avec le Steadicam, ne sont pas justifiés par rapport

(1) *Cahiers du Cinéma*, déc. 1981.

au déroulement et à l'action. Dans ce cas, ces plans vont même jusqu'à desservir le film, ce qui n'est pas le cas pour son autre film *La Mort en direct* où la vision subjective rendue par le même appareil trouve tout son sens « au regard » de l'histoire.

En revanche le Steadicam se justifie pleinement dans certains films comme *Marathon Man* (1976) de John Schlesinger. Or, pour d'autres films, l'emploi de ce système demeure avant tout une prouesse technique sans intention narrative particulière.

Par ailleurs, lors de certains tournages, on combine plusieurs équipements comme l'emploi d'une grue, d'un Steadicam et d'un Panaflasher pour un même plan. Les premières images du film canadien de Roger Cardinal *Malarek* (1989) ont été tournées grâce à ce dispositif.

Le film s'ouvre sur un très long plan séquence (environ cinq minutes au tournage) dont voici le déroulement. Gros plan de deux piles de journaux posées sur le trottoir, rue Saint-Jacques à Montréal, au petit matin, il est six heures. Panoramique vertical bas-haut sur les mains d'un livreur qui saisit les journaux pour les « enfourner » à l'arrière d'une camionnette sur laquelle on lit l'inscription « The Tribune ». La conjonction du démarrage de la camionnette et d'un travelling permet de découvrir la façade de l'immeuble du journal; des piétons circulent. La caméra s'élève le long de la façade jusqu'à une fenêtre; de celle-ci sont tirés vers le haut des stores horizontaux. On pénètre alors dans une salle de rédaction en pleine activité. En travelling avant, la caméra la traverse pour rejoindre au fond deux personnages debout, de dos, en train de regarder un reportage sur un moniteur vidéo. La caméra tourne autour d'eux jusqu'à isoler, de face, le héros du film Victor Malarek qui reprend alors sa distribution de courrier en poussant son chariot. La caméra le suit de dos, interceptant au passage les remerciements et salutations des journalistes travaillant à leur bureau. La distribution terminée, Malarek se dirige vers la machine à café. C'est le deuxième plan du film.

Côté coulisses, la performance réside dans le fait que pour la première fois un Panaflasher et un Steadicam étaient associés. Rappelons à ce sujet que le Panaflasher, dont les droits ont été vendus à Panavision, a été inventé par le Québécois Daniel Jobin (cadreur sur le film). Il s'agit d'un petit boîtier que l'on fixe sur la caméra pour « flasher » la pellicule durant la prise de vue par l'intermédiaire d'une petite ampoule. Le Panaflasher intervient au niveau des contrastes puisqu'il a pour effet d'adoucir les noirs, de les « aplatir »; un dosage de l'impression de la pellicule par ce procédé est possible (5 %, 10 %…). Le directeur de la photographie, Karol Ike, l'a utilisé très souvent sur le film. Du point de vue de l'éclairage, la scène est entièrement tournée

en lumière du jour (extérieur et intérieur). La salle de rédaction est éclairée par des néons à température de lumière du jour. Un changement d'ouverture de diaphragme est assuré par télécommande lors du passage de l'extérieur vers l'intérieur (de f : 8 à f : 4,5). Le dispositif de tournage est constitué d'une grue et d'un Steadicam. L'opérateur utilise une Panaflex (Panavision) sur un Steadicam. Après la sortie droite-gauche de la camionnette et un travelling marché, il accède par une rampe à une plate-forme qui est élevée par une grue Chapman et qui s'immobilise à la hauteur de la fenêtre. Dans la continuité du mouvement, il pénètre par cette fenêtre dans la salle de rédaction. Cet exemple illustre les multiples combinaisons techniques qu'il est possible d'effectuer.

Toutefois, la technique pour la technique ne sert pas à grand-chose. Elle ne trouve sa véritable raison d'être que lorsqu'elle participe à l'action et à la création. Finalement, le même constat s'impose à nouveau : l'outil vient en appui à la narration et non l'inverse, au risque de se faire trop apparent, voire encombrant, au détriment du sens. À l'extrême, on pourrait avancer que la technique utilisée de façon inadéquate aurait un effet de corruption sur la création cinématographique.

c) Grue, Dolly, Louma

Les premières grues construites et mises au point furent celles utilisées par Billy Bitzer dans les films de Griffith *Naissance d'une nation* (1915) et *Intolérance* (1916). Leurs fonctions premières étaient de mouvoir la caméra hors du sol dans le but d'obtenir des axes de prise de vues plus variés et d'accompagner certains déplacements de comédiens. Après une tentative de mouvement faite avec une montgolfière, Griffith mit au point un dispositif constitué d'une plate-forme élévatrice supportant la caméra. Peu à peu, la grue a déserté les plateaux de tournage, compte tenu de son prix, de ses grandes dimensions et de son poids très lourd. À la grande époque du cinéma d'Hollywood, les budgets des productions se gonflaient en fonction de l'appareillage technique souvent consenti jusqu'à la démesure. Ces grues très encombrantes n'avaient qu'une relative efficacité car elles ne permettaient pas la réalisation de mouvements très précis. Aujourd'hui, n'étant plus guère utilisées, les très grandes grues font presque déjà partie d'une époque révolue. Ainsi, le progrès technique fait naître, puis mourir des outils. Certains outils traversent le temps sans connaître de très grands bouleversements, d'autres servent de tremplin à la construction de nouveaux.

Le Carrelo fut le premier chariot conçu pour les déplacements de caméra. Il a été utilisé avec succès dans le film *Cabiria* de Giovanni

Pastrone. Ce petit chariot mobile fut, en quelque sorte, le prototype de la Dolly. La Dolly ou Crab-Dolly aurait été utilisée pour la première fois en 1944, lors du tournage du film de John Cromwell *Since you went away*. La fonction principale de la Dolly est de permettre à la caméra d'effectuer des travellings verticaux, parfois associés à d'autres mouvements selon les cas. Elle peut accompagner un geste, le déplacement d'un comédien... Elle donne à l'image une présence particulière, serrant de plus près les acteurs dans leur « appréhension » de l'espace.

Pour être manipulés, ces appareillages nécessitent le travail de machinistes qualifiés. Diriger un travelling sans à-coups et avec régularité demande une compétence qui relève de la maîtrise de soi. Est-il besoin de rappeler que le cinéma est avant tout un travail d'équipe ? Tout comme le corps est constitué de membres et d'organes différents, chacun exerçant une fonction propre et déterminante pour son bon fonctionnement, les membres de l'équipe de tournage ont chacun un rôle capital dans la construction et la bonne marche d'un film. Le nombre de machinistes varie en fonction du budget des productions. Il tend aujourd'hui à diminuer.

La télévision, qui a hérité au départ des structures de tournage du cinéma sur le plan de la composition de ses équipes, a peu à peu établi ses propres règles qui se sont accompagnées le plus souvent, là aussi, d'une réduction de personnel. Du point de vue technique, la télévision utilise la Dolly, ainsi que quelques types de grues électriques. Cependant celles-ci sont de plus en plus remplacées par la Louma pour les émissions dites « de variété », réalisées dans des studios ouverts au public.

La Louma est une caméra fixée sur un bras articulé faisant penser à un tentacule. Sa fonction est de se mouvoir dans l'espace dans tous les sens, à des vitesses variables. Elle est télécommandée par un opérateur qui manœuvre au sol. L'image est contrôlée sur un moniteur vidéo. La mise au point et le cadrage effectués à distance sont parfois difficiles à réaliser. La Louma peut effectuer des déplacements vertigineux comme le vol d'un oiseau ; aller, venir, se retourner, descendre en piqué, s'immobiliser, puis repartir vers le haut pour offrir une vue générale. Conséquemment, la caméra doit être assez légère, d'un poids d'environ vingt kilogrammes, et le bras articulé qui la soutient peut s'élever jusqu'à plus de sept mètres de hauteur.

Les images produites avec la Louma révèlent à la fois vitesse et mouvement. Les deux effets se conjuguant, ils peuvent produire une impression d'« ivresse ». L'apparition de la Louma et de ses multiples

possibilités coïncide avec un usage quasi nul des mouvements de zoom dans les productions, comme si le zoom, finalement, ne représentait plus que la première génération d'un outil en pleine évolution. Dans cette optique, la Louma serait une extension dans l'espace de l'objectif devenu souple et articulé. À quelles utilisations la Louma est-elle employée? Quelle est son utilité, son apport sur le plan artistique, sur l'écriture, sur l'image?

Certes toute nouvelle technologie audiovisuelle a souvent pour effet, dans un premier temps, de séduire, de « jeter de la poudre aux yeux ». Peut-on dire pour autant qu'il ne faudrait se servir de la Louma que pour son apport à la narration? Sans doute. Quoi qu'il en soit, cette caméra possède, tout comme le Steadicam, de véritables qualités qui ont pour ainsi dire « décollé » la caméra de ses rails somme toute bien huilés, pour appréhender l'espace comme aucun être humain, finalement, ne pourrait le faire. La représentation du réel s'en trouve modifiée. C'est la création d'une nouvelle esthétique que certains réalisateurs ont signée. Ceux-ci doivent d'ailleurs suivre un véritable apprentissage pour se familiariser avec ces nouvelles techniques s'ils veulent obtenir certains effets précis. Wim Wenders avec *L'ami américain* et Roman Polanski avec *Le locataire* ont été parmi les premiers cinéastes à expérimenter la Louma, en 1976.

Même si, parfois, la Louma est utilisée mal à propos, elle reste un outil qui permet de filmer là encore « comme le vol de l'oiseau. » Elle requiert virtuosité et précision de celui qui la touche. Elle devient plume lorsqu'elle dessine l'histoire en équipe avec les comédiens et le metteur en scène, en harmonie avec l'ensemble du dispositif technique.

Ainsi, depuis les premiers chariots et travellings montés sur rails jusqu'aux techniques les plus sophistiquées faisant de la caméra un outil libre et mouvant, la technologie ne cesse de s'épanouir. Ces inventions techniques ont considérablement ouvert le champ des possibilités de mobilité des caméras offrant des images mouvantes dans l'espace, jusqu'à dépasser les possibilités mêmes du regard humain. Cette liberté de mouvement est perceptible en France après les années 1940, époque où la caméra était enfermée dans une certaine rigidité. Le poids des appareils y était pour beaucoup. On installait éventuellement un travelling, mais la forme du tournage révélait une certaine fixité. On voit là un exemple de changement d'écriture, de forme, de style, d'images, lié à une évolution technique.

Les systèmes optiques représentent également d'autres points de repère en ce qui concerne le rapport de l'évolution technologique avec la création cinématographique.

3. L'optique du cinématographe

« Le cinématographe n'est qu'une branche de la photographie » (Louis Lumière)[1].

Pendant de nombreuses années, l'optique photographique employée pour le cinématographe n'a été ni conçue ni adaptée pour répondre aux buts spéciaux auxquels elle était destinée; elle a plutôt été choisie parmi les types d'objectifs photographiques existants.

a) Les objectifs fixes

À partir de 1845, les objectifs du type Petzwall se répandent. Leurs ouvertures sont considérables pour l'époque : f : 3,4, f : 4, f : 4,5. Dès 1890, l'anastigmat symétrique est créé. En 1895, l'opticien anglais Denis Taylor crée le Triplet Anastigmat, un objectif qui, une fois adapté à des qualités de verre supérieures, a permis de remarquables prises de vues.

L'appareil de prise de vues de Louis Lumière était équipé d'un objectif rectilinéaire fabriqué par Darlot, puis d'un Planar, de Zeiss. En 1902 est créé le Tessar dont l'ouverture passe de f : 6,3 à f : 5,6, puis à f : 4,5. Les anastigmats sont définitivement adoptés pour les appareils de prise de vues. Les appareils de projection, eux, sont équipés de Petzwall. Durant cette période, les prises de vues avaient lieu essentiellement à l'extérieur. Les rares scènes tournées à l'intérieur se déroulaient dans des studios dotés de larges baies vitrées et inondés par conséquent de lumière naturelle. Il fallait s'accommoder alors de la rapidité des objectifs existants. Les caméras étaient équipées d'anastigmats photographiques de 40, 50 et 75 mm de distance focale pouvant couvrir un champ supérieur au format de l'image 18 × 24 mm. La netteté des images était très bonne.

Puis, peu à peu, les studios ont été équipés en lumière artificielle, ce qui nécessita l'emploi d'objectifs à ouverture plus grande. Le premier objectif spécialement adapté pour la prise de vues cinématographique est le Tessar f : 3,5, à angle utile de trente degrés, mis au point en 1906. Son arrivée ouvre une période durant laquelle de nombreux objectifs seront fabriqués spécifiquement pour le cinéma. La scission entre les objectifs photographiques et cinématographiques est alors faite.

La difficulté principale réside dans l'ouverture des objectifs. Il s'agit de créer des types d'ouvertures de plus en plus grandes. Plusieurs types d'objectifs se succèdent alors. On passe d'un objectif à l'ouverture f : 3,5, puis f : 2,7, f : 2,3, f : 2, f : 1,9, jusqu'à f : 1,4.

(1) La Technique cinématographique, S. Lévy-Bloch, 1935.

En dehors des performances techniques des objectifs, plusieurs paramètres entrent en jeu dans la réalisation d'une image nette, « piquée ». Il s'agit bien sûr, en premier lieu, de la qualité de la mise au point lors du tournage, du grain de l'émulsion et de la qualité du développement. Le rendu final de l'image conjugue ces divers éléments. Pendant quelques années, peu après la fabrication des premiers objectifs de cinéma, une vogue passagère a pu faire apprécier certains objectifs donnant une image *soft*, enveloppée. On est revenu, plus tard, à une qualité plus fine.

« L'obtention d'émulsions rapides à grains fins a provoqué la demande d'objectifs au pouvoir séparateur de plus en plus élevé. Malgré les progrès des émulsions, la diffusion dans la couche sensible créée par le développement limitait jusqu'ici les possibilités de séparation... Cette netteté extrême est d'autant plus délicate à obtenir que les objectifs cinématographiques doivent être apochromatiques, étant utilisés avec des émulsions panchromatiques et dans des conditions d'éclairage extrêmement variées, correspondant à des radiations d'intensité maxima différentes[1]. »

Au chapitre du développement de la syntaxe cinématographique est inscrit celui de l'optique. Les progrès du cinéma ont généralement en corollaire posé des problèmes optiques.

b) L'objectif à focale variable, le zoom

Une des caractéristiques principales d'un objectif est sa distance focale. Elle correspond à la distance du centre optique de la lentille à son foyer. Disponible en 1962, le zoom est un objectif à focale variable qui permet de changer les dimensions du cadre sans déplacer la caméra. Il peut être utilisé en mouvement durant la prise de vues, et il s'agit alors du travelling optique, ou simplement fixe sur une focale déterminée. Certes, un des avantages du zoom vient du fait qu'il ne nécessite pas le remplacement d'un objectif par un autre. Il combine à lui seul toute une gamme de focales. Au cours d'une prise de vues, il permet, par exemple, de passer d'un gros plan effectué au 120 mm à un plan large tourné au 12 mm. L'effet de zoom produit l'impression, dans ce cas-ci, d'un recul de l'image. Il s'agit d'un travelling « artificiel », l'axe de la caméra étant resté le même, à la différence d'un travelling-caméra, où c'est la caméra elle-même qui se déplace, ou qui aurait reculé, selon notre exemple. La question de l'emploi du zoom est assez controversée. Godard ne veut guère l'utiliser en 35 mm compte tenu de la taille trop importante des objectifs à focales variables. Son film *Sauve qui peut la vie* (1979) a été tourné presque exclusivement avec

(1) *Op. cit.*, S. Lévy-Bloch.

une focale entre 30 et 40 car, selon lui, cette valeur donne à fois une dimension de proximité et de profondeur, alors que le 50 mm détruirait la perspective.

La télévision a accueilli le zoom sans la moindre réserve. Il demeure depuis l'outil de prédilection de tous les tournages télévisuels. Mais à trop en consommer, la maladie survient; la « zoomite » fait ses ravages. Là encore, est-il besoin de le rappeler, tout mouvement (optique ou autre) non justifié ne sert de rien... Plus grave encore, il peut une fois de plus « corrompre » le propos. Certes, les exigences du reportage peuvent justifier l'emploi d'un tel objectif, l'événement restant prioritaire au détriment de la qualité de l'image. Notons, à ce propos, que l'esthétique des films de reportages a, dans ce que nous pourrions appeler une sorte « d'approbation collective inconsciente », déjà reçu ses lettres de noblesse. En effet, il paraît évident et admis qu'une certaine imperfection technique de l'image de reportage d'actualité corresponde à la facture particulière du genre, comme si l'urgence obligeait à la médiocrité. De la même manière, il est souvent regrettable de constater parfois le recours aux travellings optiques, par manque de moyens dans les films à petits budgets. Après une période de réticence, nombreux sont les cinéastes qui emploient l'objectif à focale variable. Un des aspects de l'esthétique cinématographique des années 1960-1970 est précisément le choix de mouvements de zoom, marquant ainsi une rupture avec une conception plus classique de l'appréhension de l'espace filmique.

Ainsi, parallèlement à celle des caméras, l'évolution technique en matière d'optique a permis d'augmenter les performances du cinéma et d'offrir des images nouvelles sur le plan artistique.

On peut dire, en résumé, que le cinéma muet, puis le cinéma sonore et les divers courants et styles cinématographiques subséquents ont posé des problèmes d'optique particuliers à leur époque. Depuis les premiers objectifs employés, ceux des microscopes, jusqu'aux grands angles, longs foyers et objectifs à focales variables, en passant par les systèmes optiques spéciaux sphériques ou cylindriques, le cinéma s'est fabriqué ses images, jouant de la nouveauté, de la contrainte technique et de la nécessité. Si, en sciences, la fonction crée l'organe, cela est-il vrai pour le cinéma? Les innovations se sont faites en parallèle, celles de l'optique, des systèmes d'éclairage, des émulsions, des appareillages pour la mobilité de la caméra et de bien d'autres encore.

c) Les systèmes de visée

La *camera obscura* (chambre noire), équipée de son objectif, nécessite un outil de cadrage proprement dit, permettant de déterminer le champ embrassé par l'objectif. Il s'agit du viseur.

Autrefois, les viseurs n'étaient pas reliés à l'objectif. La visée était extérieure. Elle comportait un inconvénient majeur, celui de ne pas donner une image tout à fait conforme à celle cadrée par l'objectif. Ce décalage, appelé parallaxe, était parfois considérable, notamment à l'arrivée du parlant, lorsque les caméras furent entourées d'un blindage insonore, ce qui eut pour effet d'augmenter leur volume et leur poids.

La visée pouvait s'effectuer aussi à travers la pellicule. L'émulsion cinématographique permettait la visualisation de l'image et remplaçait le verre dépoli qui apparut plus tard. Il était possible, pour certaines caméras, telles la Super Parvo en France ou la Mitchell NC et BNC aux États-Unis, de placer un dépoli dans le couloir et de viser directement au travers de la fenêtre, caméra à l'arrêt. Cette technique du cadrage par la visée au travers de la pellicule nécessitait une adaptation visuelle; les cadreurs devaient passer du temps sous un voile noir pour distinguer l'image. Plus tard, des émulsions furent fabriquées avec une couche anti-halo qui les rendit opaques. De même, l'émulsion couleur rendait impossible la visée à travers la pellicule.

La visée reflex fit son apparition à la fin des années 1930 avec l'arrivée des caméras légères (Vinten, Caméflex, Arriflex); elle révolutionna le travail des cadreurs. Le viseur reflex offre, en effet, deux grands avantages. Il donne une image semblable à celle de l'objectif et à celle qui sera par conséquent enregistrée par le film. Par un système de miroirs, l'image visée par l'objectif est renvoyée dans le viseur. Ainsi il n'y a pas de décalage entre ce que voit le cadreur et ce que voit l'objectif. En 1937, première du genre à être équipée d'un système entièrement reflex, la caméra Vinten est mise sur le marché.

4. *Émulsions, pellicules*

Le choix d'une pellicule pour un film est lié aux exigences de la lumière voulue pour ce film. La plus ou moins grande sensibilité d'une émulsion est donc déterminante quant au traitement du film et à son esthétique. La qualité particulière de la photographie d'un film est fonction de plusieurs facteurs interreliés. Les trois éléments de base sont la lumière, l'optique et l'émulsion. Si l'on considère, par exemple, l'optique, on constate qu'une plus ou moins grande ouverture du diaphragme entraînera une plus ou moins grande profondeur de champ, et donc une « expression » de l'image différente. De la même manière, une pellicule de faible sensibilité offre une image fine au point de vue du grain, mais peut nécessiter un apport d'éclairage considérable qui donne une texture et une ambiance particulières affectant, ainsi, le climat général du film. Les combinaisons sont nombreuses et montrent

à quel point les données techniques influent sur la dimension artistique et sur l'esthétique filmique.

Le choix d'une pellicule plus sensible transforme les conditions de tournage et de travail du cadreur. Cette pellicule permet de tourner avec un matériel d'éclairage léger, voire sans éclairage. Dans le cas de tournage sans apport d'éclairage, la mise au point devient parfois encore plus rigoureuse, compte tenu souvent des grandes ouvertures de diaphragme employées et, par conséquent, de la faible profondeur de champ. Si l'on considère le métier de directeur de la photographie, deux grandes écoles s'opposent, une tendance ou l'autre influençant la réalisation générale du film. La première de ces tendances regroupe les partisans de l'utilisation de la lumière artificielle (Vierny, Alekan...). La seconde réunit les cinéastes préférant l'emploi de la lumière naturelle.

François Reichenbach, dont il a été dit qu'il avait une caméra dans l'oeil, aurait été le premier cinéaste de la Nouvelle Vague à avoir expérimenté le type de tournage sans apport de lumière supplémentaire.

Nestor Almendros tourna en 1959 le court métrage *58-59* avec de la Kodak 3 X, pellicule négative très sensible qui venait d'être fabriquée. Ce film était tourné à l'improviste dans les rues de New York une nuit de premier de l'An, sans autre apport d'éclairage que les seules lumières de la ville. La caméra employée était une Bolex 16 mm et l'objectif à grande ouverture Switar f : 1,4 de Bolex permettait de filmer avec les lumières d'ambiance. Des photographes américains avaient déjà recours à cette technique appelée lumière d'ambiance *(available light)*. Les prises de vues tournées devant des façades de cinéma très éclairées devant lesquelles apparaissaient en silhouette des passants correspondaient à une forme nouvelle de création. Plus tard, cette technique fut utilisée comme un parti pris, un choix esthétique. Les images comportent des arrière-plans inondés de lumière, « brûlés », devant lesquels évoluent des personnages en contre-jour, presque en silhouette, sans lumière compensatrice pour équilibrer l'ensemble. Ce procédé est utilisé dans *Macadam cow-boy*, *Taxi Driver*. Nestor Almendros reprendra cette pratique pour les plans de nuit des films *Ma nuit chez Maud* et *L'homme qui aimait les femmes*.

Les pellicules négatives et inversibles se caractérisent par leur sensibilité, c'est-à-dire par la quantité de lumière dont l'émulsion a besoin pour constituer une image, sensibilité que l'on indique par le nombre d'ASA (American Standard Association). En 35 mm, Kodak et Fuji proposent aujourd'hui deux émulsions de sensibilité différentes : 100 et 250 ASA. Ces sensibilités de base peuvent être

doublées, ou même quadruplées, lors d'un développement spécial. Aux États-Unis les directeurs de la photographie utilisent l'Eastmancolor 93 ou 94 à 1 600 ASA.

Notons que la pellicule Fuji 250 ASA a été remarquablement utilisée en France par le directeur de la photographie William Lubtschansky. Elle a facilité les tournages, pour les séquences de nuit, de films « à petits budgets » comme le film *Neige*, réalisé en 1981 par Juliette Berto et Jean-Henri Roger.

B) REPÈRES ESTHÉTIQUES

Jusqu'à la fin de la Seconde Guerre mondiale, les cinéastes élaborèrent les règles du septième art, tant au niveau de la conception et de l'élaboration du scénario qu'à celui du traitement et de la réalisation. La syntaxe cinématographique s'est construite à partir de la création d'outils, de pratiques et de mises en scène du réel, dans le but d'en produire une représentation imagée et sonore selon les visions personnelles des cinéastes. Plusieurs de ces découvertes techniques sont nées par hasard ou par accident.

D'une manière générale, la technique cinématographique demeure une donnée fondamentale du septième art, même si à certaines périodes elle fut quelque peu dénigrée, voire occultée par la dimension plus directement créatrice des réalisateurs dont elle est l'apanage. Pourtant essentiellement fruit d'un travail d'équipe, le cinéma est parfois vu comme l'œuvre d'un seul. Ceci pose à nouveau la question de l'essence même du cinéma et de sa vocation : art personnel ou collectif, art d'élite ou populaire. Quoi qu'il en soit, la technique ne se fait pas oublier de nos jours. Certaines productions, comme nous l'avons vu, en sont même l'enjeu, au point de traiter le thème presque comme un prétexte au déploiement d'une technologie, avant tout. Mais entre les deux extrêmes, celui qui ferait du cinéma l'œuvre d'un auteur et celui qui en ferait une performance technique, existe l'autre cinéma, fait des hommes et des femmes qui, ensemble, participent à ce que d'aucuns ont appelé « la grande aventure ». À ce cinéma-là sont attachés des noms, nombreux et riches d'émotions.

La modernité du cinéma s'est forgé des systèmes où, par exemple, les opérateurs de prise de vues ont parfois « éclipsé » les metteurs en scène. Ainsi Stanley Cortez (*Since you went away*) l'emporte sur le réalisateur John Cromwell et Russel Metty (*Magnificent Obsession*, *Written on the Wind...*) sur Douglas Sirk. Mais les différentes fonctions du cinéma ne prennent réellement un sens que lorsqu'elles se complètent. Le cinéma reste et demeure le travail et l'œuvre d'une équipe.

Certes, l'esthétique a évolué. D'une représentation du réel (grande profondeur de champ par exemple), on est passé à un réel fabriqué, composé, « cadré ».

Le travail de certains directeurs de la photographie, tels Graziati R. Aldo, Ubaldo Arata ou Aldo Tonti, par exemple, a véritablement marqué les œuvres du cinéma néo-réaliste, signant les images de leur qualité comme d'un choix esthétique. Cette esthétique particulière existe par le choix de la lumière, des cadrages, des mouvements et des matières. On découvre alors un travail de l'image, traitée comme une sculpture. Une composition faite de noirs et blancs texturés, ténébreux et contrastés, comme ceux, par exemple, de *La terre tremble*, de *Rome, ville ouverte* ou de *Obsession*.

Depuis les premières inventions, premiers appareils et équipements, jusqu'aux plus récentes trouvailles, le cinéma s'est cherché, s'est formé, s'est fait... défait. Depuis les mouvements panoramiques en 1913 dans *Cabiria* de Giovanni Pastrone, les grands angles en profondeur de *Citizen Kane* d'Orson Welles en 1940, la caméra mobile de la Nouvelle Vague des années 1960, jusqu'aux flous-nets et aux travellings « stridents » de *Mauvais Sang* de Leos Carax en 1986, l'histoire de la technique cinématographique est riche d'inventions, de découvertes, de ruptures brutales qui suivent ou génèrent des aspirations esthétiques. Cette histoire se déroule depuis près de cent ans, empruntant au passé, récoltant dans les genres, expérimentant la nouveauté et se projetant parfois dans l'avenir.

La qualité de l'image s'inscrit comme des empreintes sur le ruban filmique de l'histoire du cinéma. On parle de styles, par exemple la lumière directe de Lee Garmes, la lumière du nord *(North-light)* de John Seitz, celle, mate, de Gabriel Figueroa, les pénombres de Stanley Cortez, les arrière-plans de Gregg Toland, les brillances d'Eugen Schufftan, etc.

Le style d'un film dépend aussi de la sensibilité de l'opérateur et de son aptitude à comprendre ce que souhaite obtenir le metteur en scène. Lorsqu'elles s'accordent, la sensibilité de l'opérateur ou du chef opérateur, conjuguée à celle du réalisateur, donnent les œuvres que nous connaissons, où art et technique se confondent. L'image devient alors le reflet des sens, de la sensibilité. Le répertoire cinématographique est riche d'exemples où la symbiose a opéré. On peut citer la scène tournée dans l'obscurité par l'opérateur Armand Thirard dans le film de Marcel Carné *Hôtel du Nord*, où Louis Jouvet fait sa confession. On peut citer aussi la contre-plongée réalisée par Subrata Mitra, le premier opérateur de Satyajit Ray, dans *Pather Panchali* (*La Complainte du sentier*). Magie, chimie ou véritables moments de grâce?

1. Esthétique du film

« L'esthétique recouvre la réflexion sur les phénomènes de signification considérés en tant que phénomène artistique. L'esthétique du cinéma, c'est donc l'étude du cinéma en tant qu'art, l'étude des films en tant que messages artistiques. Elle sous-entend une conception du « beau » et donc du goût, du plaisir du spectateur comme du théoricien. Elle dépend de l'esthétique en général, discipline philosophique qui concerne l'ensemble des arts[1]. »

a) Techniques de la profondeur

Deux techniques sont essentiellement utilisées pour donner à l'image un effet de profondeur. Il s'agit de la perspective et de la profondeur de champ. La perspective peut être définie ainsi : « L'art de représenter les objets sur une surface plane, de façon que cette représentation soit semblable à la perception visuelle qu'on peut avoir de ces objets eux-mêmes[2]. » La profondeur de champ pourrait être définie comme l'aire de netteté à l'intérieur de laquelle un point peut se déplacer sans que son image reçue sur la pellicule ne devienne floue.

Cette particularité technique peut être volontairement modifiée. Pour ce faire, deux possibilités fondamentales sont offertes; l'une concerne la focale, l'autre le diaphrame. En effet, plus la distance focale d'un objectif est courte, plus grande est sa profondeur de champ, et plus le diaphragme est ouvert, moins grande est la profondeur de champ et vice versa. D'autres modifications peuvent aussi être faites en jouant sur l'obturateur ou sur la sensibilité de l'émulsion. On pourrait également dire que la profondeur de champ se définit comme la distance entre le point le plus rapproché et le point le plus éloigné d'un objet fournissant une image toujours nette à partir d'une mise au point donnée.

b) Le rôle esthétique de la profondeur de champ

À partir de ces données techniques, on imagine aisément que la plus ou moins grande profondeur de champ influe sur l'esthétique du film. En effet, les cinéastes utilisent la profondeur de champ comme un élément tant esthétique que narratif. Est-il une fois de plus besoin de rappeler l'emploi des très courtes focales dans *Citizen Kane* produisant un espace tellement profond que tout est visible, lisible, depuis les premiers jusqu'aux arrière-plans? Au début du film, en effet, par la profondeur de champ, l'intrigue tient en un plan. De la maison, on

(1) *Esthétique du film*, Nathan, Paris, 1983.

(2) *Op. cit.*

aperçoit par la fenêtre Kane enfant, dans la neige avec son traîneau, alors qu'à l'intérieur tout son avenir se joue à cet instant. Par la combinaison focale/diaphragme, la qualité technique de l'image se fait porteuse de sens.

Le *pan-focus*, inventé par Gregg Toland et Orson Welles et utilisé pour la première fois dans *Citizen Kane*, permet à la caméra de saisir l'action depuis une distance de cinquante centimètres jusqu'à une profondeur de six cents à sept cents mètres. Les personnages et l'action du premier plan ont le même relief et la même netteté photographiques que ceux de l'extrême fond. Tout est ouvert à la perception, à l'œil du spectateur; il a le sentiment que non seulement rien ne lui échappe, mais qu'en plus l'image lui donne à voir et à découvrir des éléments déterminants pour la compréhension de l'histoire qu'on lui raconte.

À l'inverse, l'utilisation de longues focales a pour effet d'écraser, d'aplatir l'image. Leos Carax dans *Mauvais Sang* en fait abondamment usage, détachant, en amorce dans l'image, un visage saisi en gros plan, d'un fond délibérément flou. Il en use jusqu'à une dérive semblable à celle de ses personnages. Dans un tout autre style, Sergio Leone emploie fréquemment de longues focales dans ses westerns, accusant ainsi les distances entre les protagonistes comme le tranchant d'une lame.

Raoul Ruiz, quant à lui, pousse jusqu'à l'extrême les possibilités optiques en jouant sur des compositions de cadres « dé-mesurées » mettant en amorce un très gros plan, une partie d'un visage par exemple, conjugué à un arrière-plan très éloigné, l'ensemble de l'image étant nette. On pourrait multiplier les exemples. L'effet esthétique résulte de la mise en valeur d'un élément de l'image, d'un personnage, d'un objet, etc., par l'écrasement de la perspective. Les objectifs à longues focales créent un sens particulier au déroulement de l'action, accentuant tel ou tel aspect, mettant en relief tel autre, intervenant là encore dans la compréhension du film. La mise en évidence est rendue par le flou qui entoure cet élément.

Ainsi la profondeur de champ, donnée technique, peut être, selon son utilisation, un élément intervenant sur le plan artistique. Cependant, le manque de moyens techniques (peu de matériels d'éclairage par exemple) peut réduire cette profondeur de champ des images. Ainsi, pour des raisons d'ordre économique et non par choix artistique, des films à petits budgets peuvent être tournés avec une faible profondeur de champ! Claude Bailblé a analysé la technique de la profondeur. « Par des astuces (en usant du grand angle, de fortes lumières ou des pellicules très sensibles), on peut obtenir un cadre entièrement net, de l'avant-plan à l'arrière-plan. (...) l'absence de flou confère à

l'image une puissance exceptionnelle, une possession totale de l'espace. Souvent les conditions de tournage ne permettent pas d'obtenir la grande profondeur de champ. Dès lors, il faut faire avec le flou forcé introduit par le système optique. Ce faisant, le flou reste un élément d'écriture qui entre dans l'image de deux manières : soit qu'il vienne de l'infini et gagne l'image jusqu'au premier plan, qui reste net, soit qu'il vienne du premier plan et s'enfonce vers l'arrière-plan, qui reste lisible[1]. »

Ainsi, l'évolution des objectifs et des émulsions a véritablement fait évoluer en parallèle le langage cinématographique sur le plan artistique.

L'histoire du cinéma est ponctuée de bouleversements techniques et esthétiques. Les premiers films du temps de Lumière étaient tournés le plus souvent en extérieur avec des ojectifs lumineux. L'image avait une grande profondeur de champ. À l'époque, on ne parlait pas encore de la portée esthétique et narrative que celle-ci véhiculait. Les théories sur l'esthétique filmique étaient loin d'être élaborées; cependant ces premières images sont empreintes d'une « texture » particulière qui font d'elles des œuvres à part entière.

Les nombreuses innovations techniques des débuts du cinéma, dont principalement la naissance du cinéma parlant, focalisent l'attention des cinéastes en pleine découverte d'un art en mouvement. Il faudra attendre les années 1940 pour que soit remise en avant la valeur esthétique et narrative de la profondeur de champ dans l'image. Elle fait à nouveau parler d'elle avec Orson Welles et son opérateur Gregg Toland qui en font un usage quasi systématique. Certains plans tournés avec un grand angle mettent jusqu'à trois niveaux scéniques différents également nets dans l'image.

En ce qui concerne les mouvements de caméra et leur portée discursive, les interprétations généralement reconnues peuvent se résumer ainsi : le panoramique correspondrait au mouvement de la tête ou de l'oeil, le travelling à un déplacement de l'axe du regard, et le travelling optique à une attention « pointée » du regard.

2. La représentation filmique : image et son

En ce qui a trait à la représentation filmique, là encore l'histoire abonde en points de vue, en approches, en styles. De 1920 à 1940, André Bazin distingue deux types de cinéastes, deux tendances opposées : « Les metteurs en scène qui croient à l'image et ceux qui croient à la réalité.

(1) « Programmation du regard », *Cahiers du Cinéma*, n° 281, 1977.

Par « image », j'entends très généralement tout ce que peut ajouter à la chose représentée sa « représentation » sur l'écran (c'est-à-dire, en fait, la plastique de l'image-décor, maquillage et surtout éclairage/cadrage et les ressources du montage[1]. » À titre d'exemple pour le montage, on peut citer le travail des cinéastes russes, dont le grand Eisenstein. Les expressionnistes allemands, quant à eux, sont considérés comme les cinéastes de l'image par le travail d'éclairage et de cadrage que révèlent leurs films. Bazin classe parmi les cinéastes qui croient à la réalité Flaherty, Von Stroheim et Murnau. La plasticité de l'image de leurs films est significative. Le montage demeure pour eux un élément moins capital dans la construction filmique et artistique. Selon Bazin encore, les années 1930 sont avant tout celles qui virent naître le son et la pellicule panchromatique (sensible à toutes les couleurs). Elles augurent alors de nouvelles sources d'inspiration.

Si l'on considère le cinéma comme la représentation d'un supposé réel ou d'une supposée vérité, l'image cinématographique devient reflet ou miroir. Par contre, si le cinéma a pour essence la transcendance du réel, alors l'image cinématographique en devient sa peinture. Ces deux tendances impliquent une appréhension de « l'outil cinéma » très différente selon le cas. Pour la première tendance, il s'agit avant tout de traduire le monde qui nous entoure dans toutes ses composantes, avec les moyens techniques les plus appropriés pour ce faire. Pour la seconde, le support technique est considéré comme le tremplin pour faire de la représentation un mode d'expression artistique.

Ce postulat engendre une série de discours sur le processus de création de la représentation. Le montage, en particulier, joue un rôle de premier plan dans ce processus. Mentionnons très schématiquement que le montage de la « transparence » défendu par Bazin a pour fonction de faire du film un déroulement de faits et d'actions s'articulant logiquement dans le temps et l'espace. Cette notion de déroulement du réel dans la continuité est créée artificiellement par les raccords au montage. Elle génère ainsi une esthétique du cinéma qui « donne à voir » l'action, sans aucune prétention d'être lui-même « vu »; le cinéma pour le cinéma n'existe pas, il n'a de sens que celui de porter à l'écran les événements. À l'opposé, la seconde tendance donne au montage un rôle servant à l'articulation d'un discours élaboré à partir d'une réalité qui n'a de sens que par la représentation qu'on en a. Eisenstein est le chef de file de cette tendance. Le film est avant tout, pour lui, lieu de création d'un discours. Le montage, le cadre, la composition de l'image et tout ce qui entre dans la réalisation filmique sont porteurs de sens et participent à l'élaboration d'un discours.

(1) André Bazin, « L'évolution du langage cinématographique », dans *Qu'est-ce que le cinéma?*, [éd. définitive] Éditions du Cerf, 1981.

Ces deux grands courants se retrouvent vis-à-vis du son. Comme nous l'avons vu lors d'un chapitre précédent (Le cinéma sonore et parlant), on constate qu'il existait dans les années 1920 deux groupes de cinéastes, soit ceux qui voyaient dans le son la réponse à une déficience technique et, à l'opposé, ceux qui y voyaient l'élément corrupteur qui allait trahir un cinéma « pur ». Nombreux furent les cinéastes qui se rallièrent à ce type de cinéma, comme les cinéastes soviétiques ou ceux de « l'expressionnisme allemand ».

Ainsi, l'invention de la reproduction imagée du mouvement, dépourvue de système de reproduction du son, et qui avait donné naissance à un art nouveau, se trouva, du jour au lendemain, remise en question dans ses fondements mêmes. Le langage de l'image élaboré jusque-là par les cinéastes se trouvait confronté à l'arrivée du son. La syntaxe, le discours, la représentation filmique dans son ensemble étaient remis en cause. Le film de Stanley Donen *Chantons sous la pluie* (1952) traite avec humour de cet événement et des difficultés d'adaptation qu'il a entraînées.

Si l'invention du cinématographe de Lumière fut conçue au départ sans dispositif d'enregistrement du son, les recherches dans ce domaine furent menées très tôt, même s'il fallut plus de trente ans pour voir apparaître le cinéma parlant. Avant de devenir résolument et définitivement sonore, le cinéma connut, grâce à cet écart, une forme « authentiquement » muette dont l'image devait nécessairement se faire « parlante ». Ainsi, les contraintes techniques ont permis en quelque sorte l'émergence d'un « cinéma de l'image » que d'aucuns ont déclaré « pur », en réaction à l'ennemi, le son.

En effet, privés de la possibilité de la reproduction sonore, les cinéastes des années 1920 élaborèrent une syntaxe filmique dans laquelle les données techniques reliées à l'image (cadre, composition, qualité photographique) ont une grande place. La conjonction de techniques et de sensibilités aboutit à une écriture et à une esthétique particulières. Les cinéastes emploient des iris, des caches et toutes sortes de techniques pour tenter « d'apprivoiser » l'espace et le temps, conjuguant technicité et symbolisme dans une perspective de la représentation d'un réel « vécu » ou « imagé ».

Aussi, comme nous l'avons vu dans un chapitre prédécent, l'arrivée du son fut à la fois saluée et rejetée. Le son qui, jusque-là, ne « collait » aux images que par le truchement d'un musicien jouant devant la scène pendant la projection, devient accomplissement pour les uns et corruption pour les autres. Élément de représentation du réel pour les uns, et pour les autres, élément perturbateur de la mise en scène et de la mise en cadre. À ce propos, divers manifestes voient le jour

comme celui cosigné par Alexandrov, Eisenstein et Poudovkine en 1928 sur le cinéma sonore.

Outre les réactions liées à la vocation du cinéma, l'arrivée du son modifia les tournages compte tenu des contraintes techniques qu'il occasionnait. En effet, avant la fabrication de la bande magnétique, les premiers équipements étaient encombrants et lourds, limitant ainsi le champ d'action des cinéastes. Puis, le progrès technique aidant, les équipements se sont allégés et perfectionnés, redonnant du même coup à la caméra sa mobilité perdue. On le comprend, là encore l'esthétique a évolué en parallèle à ces changements techniques. On peut dire qu'actuellement la grande majorité des cinéastes se rallient à la thèse selon laquelle le son participe, tout comme l'image, à la représentation du réel. Certains professionnels du son veulent lui donner une dimension à part entière dans le discours filmique, faisant de lui une entité presque autonome, délimitant ses lieux, ses axes, ses champs dans le cadre de l'image, ou hors de ce cadre.

Plusieurs films font référence en la matière, tels *L'Homme qui ment* (1968) d'Alain Robbe-Grillet, *La Religieuse* (1965) de Jacques Rivette, ou *Loulou* (1980) de Maurice Pialat. Cependant, la question du rapport du son à l'image et de son « apport diégétique » reste posée. Les recherches se poursuivent visant à faire du son, non plus le rival, ni même l'ami de l'image, mais son « égal dans la complémentarité ». Enfin, notons que le développement des techniques audionumériques a influencé des réalisateurs dans leurs approches. Fortement marqués d'une esthétique tenant à la fois de l'image et du son, des films dont la bande sonore riche en musique tient parfois presque lieu d'ossature interpellent une génération née dans l'image, la musique et le vidéo clip. La génération de l'image fait les files d'attentes de nos salles obscures, prête à « entendre l'image » d'un *Grand Bleu* ou d'une *Nikita* à *37.2 le matin* en version longue... C'est à croire que le clip et le « zapping » n'étanchent pas une certaine soif de vivre, plus en profondeur.

3. L'impression de réalité

L'invention du cinéma est avant tout sur le plan technique la restitution du mouvement. Celle-ci est de première importance dans le phénomène de l'impression de réalité. Depuis les réactions des premiers spectateurs du film de Lumière *L'arrivée d'un train en gare de La Ciotat* en 1895 jusqu'à aujourd'hui, l'impression de réalité constitue l'élément de base de la représentation filmique. De nombreuses études ont été faites sur les phénomènes de perception et leurs impacts psychiques et physiologiques sur le spectateur.

Notons à ce propos les recherches de psychologues à l'Institut de filmologie. « Ce phénomène du mouvement apparent était connu des psychologues bien avant l'invention du cinéma. On l'a décrit dès 1840. Mais ce sont les célèbres expériences de Wertheimer et de Korte qui l'ont étudié de manière rigoureuse en 1912 et 1915. Pour Wertheimer, l'un des créateurs de la « Gestalt-théorie », il s'agissait de montrer que les phénomènes de la perception ne se ramenaient pas à de simples manifestations des sensations; le « phénomène Phi » montrait la manifestation continue d'un mouvement par la projection espacée de spots lumineux. Par la suite, ces phénomènes ont été étudiés très précisément par les psychologues de l'Institut de Filmologie, notamment A. Michotte Van Den Berk, le philosophe Henri Wallon et R.C. Oldfiel...[1] »

L'impression de réalité éprouvée par le spectateur lors de la vision d'un film vient de la perception de l'image et du son d'un point de vue physiologique d'une part et de la vraisemblance diégétique d'autre part.

Sur le plan technique, le défilement et la projection de vingt-quatre images photographiques par seconde (dix-huit à l'époque du muet) permet de donner l'impression du mouvement. Cette impression est créée par la conjonction de plusieurs phénomènes techniques, physiques et psychiques.

a) Persistance rétinienne, « effet phi », cohérence diégétique

Certains fondements de l'impression sont liés aux phénomènes de perception. Parmi eux, la persistance rétinienne se définit comme la trace laissée sur la rétine pendant un laps de temps très court, après son exposition à des rayons lumineux. Comme une source lumineuse que l'on dirigerait vers l'objectif d'une caméra vidéo marquerait le ou les tubes cathodiques, l'oeil humain enregistre ou mémorise une trace de l'information. Ce phénomène n'est pas à confondre avec « l'effet phi » correspondant à l'opération mentale qui consiste à transformer une discontinuité (bombardement de vingt-quatre photogrammes par seconde) en une continuité. Là où il n'y a que projection successive d'images fixes, le spectateur remplit mentalement les vides entre chaque image. Contrairement à la persistance rétinienne qui n'intervient que fort peu dans l'impression de réalité, « l'effet phi » joue un rôle important. Ces phénomènes de perception sont renforcés par ceux liés à la réception. Placé psychiquement en position de réceptivité, le spectateur va, de plus, être entraîné dans cette impression du réel, comme le poisson à l'hameçon, en vertu de la cohérence et de la vraisemblance

(1) Michel Marie, *Lectures du Film*, Éditions Albatros, 1980.

du récit du film, de sa diégèse. Rappelons-le, la diégèse est, au sens large, tout ce qui concerne la narration et son mode (histoire, environnement, univers, déroulement temporel...). Le spectateur a non seulement la possibilité de « mordre » à l'histoire, mais encore celle de s'identifier aux personnages et à l'action, ce que Jean-Pierre Oudart appelle « l'effet du réel ».

Ainsi, la projection d'images et de sons racontant une histoire met en jeu un ensemble de manifestations qui conduisent le spectateur dans l'univers d'une prétendue réalité qui n'a de réel, en définitive, que ce qu'il veut bien voir comme tel. Ceci ne restant, au fond, qu'une impression. L'impression de réalité érigée en idéologie esthétique trouve sa forme la plus achevée dans les travaux d'Amédée Ayfre qui prolonge les analyses de Bazin vers une théologie esthétique explicite dans son essai « Conversion aux images ». Dans cette esthétique, la caméra doit saisir de façon « neutre » l'attitude existentielle de l'homme, placer le spectateur devant le mystère de l'existence. L'esthétique néo-réaliste, conçue comme un réalisme phénoménologique, s'oppose donc à l'orientation empiriste (« le documentaire » comme genre, ou le naturalisme comme école) et à l'orientation « rationaliste ». Cette esthétique ne prétend pas « faire vrai », mais décrire ce qui est, conception à laquelle on ne peut qu'opposer la célèbre définition brechtienne du réalisme : « Le réalisme, ce n'est pas comment sont les choses vraies, mais comment sont vraiment les choses[1]. »

En dehors de ces considérations auxquelles viennent s'ajouter les techniques de narration et de montage, le cinéma est plus qu'une représentation de la réalité ou du réel, il offre aussi la vision subjective, personnelle, créative d'un auteur usant, comme le peintre avec ses couleurs, de toute une palette technique. Au-delà de la conception « réaliste », la création cinématographique tient compte d'un ensemble de données théoriques (scénario), pratiques (jeu des comédiens) et techniques (choix de matériel, pellicules, objectifs, éclairages, mouvements, etc.). L'expression du cinéaste est mise en pratique au niveau de la composition de l'image, du cadre, de la lumière, de la perspective et de la profondeur; la profondeur de champ met elle-même en jeu, comme nous l'avons vu, à la fois la sensibilité de la pellicule, l'ouverture du diaphragme de l'objectif et la lumière. Aucun élément n'est entièrement dissociable du tout.

De la même manière qu'on a pu dire que l'invention de la photographie a libéré la peinture d'une nécessité du réalisme, d'aucuns ont vu dans l'invention du cinéma une manière de calquer le réel. Après l'invention de la photographie, la peinture, qui avait pour fonction

(1) Michel Marie, *op. cit.*

première de reproduire la réalité du monde environnant, s'est ouverte à une expression en quelque sorte « débridée », laissant ce rôle de la représentation du réel à ce nouveau mode. Cette invention ouvrait, en peinture, des voies nouvelles de création (symbolique, abstraite...). En 1945, André Bazin affirme : « Dans cette perspective, le cinéma apparaît comme l'achèvement dans le temps de l'objectivité photographique. Le film ne se contente plus de nous conserver l'objet enrobé dans son instant (...); pour la première fois, l'image des choses est aussi celle de leur durée[1]. »

Qu'en est-il aujourd'hui? Quelle est la véritable fonction du cinéma? Cette question traverse-t-elle le temps? Il y a sans doute plusieurs réponses. Si l'art n'est pas libre, ce n'est plus de l'art. Il s'agit là de savoir de quoi l'on parle. En effet, la réalité représentée ne peut être jamais plus qu'un leurre, qu'une copie. L'original devenant, par ce moyen, inaccessible, l'art cinématographique ne trouve-t-il pas justement son sens dans une transcendance de ce réel enfermé dans le cadre de son image?

En bref, si pour les uns le cinéma s'affirme dans une vocation d'une représentation du réel, pour les autres il est l'expression d'un regard, d'une sensibilité propre. Pour ces derniers, la technique offre la possibilité de traduire en image et en son leurs propres visions du monde. De ces conceptions ont jailli des formes et des styles d'écriture correspondant à une esthétique particulière. C'est en dernier lieu au spectateur d'y trouver, s'il se peut, « son bonheur ».

b) Les effets spéciaux

Le domaine où les limites du réalisme sont dépassées est celui des films dits de « science fiction » dans lesquels se déploie une panoplie d'effets spéciaux.

Une analyse du rapport des procédés techniques avec l'écriture cinématographique de ces films permet de constater que bien souvent l'imaginaire des scénarios reste en deçà des prouesses techniques. L'outil devient prépondérant. Les axes de prises de vues, les mouvements de caméras, par exemple, sont tributaires des effets spéciaux. Le travail des opérateurs consiste parfois essentiellement à couvrir l'espace scénique d'une lumière de base qui laisse, ensuite, toute liberté aux spécialistes des effets spéciaux qui « retravailleront » l'image en laboratoire. L'opérateur Richard Kline a, par exemple, procédé de cette manière dans le film *Star Trek*.

(1) André Bazin, « Ontologie de l'image photographique », dans *Qu'est-ce que le cinéma?* [éd. définitive] Éditions du Cerf, 1981.

Les effets spéciaux ont généralement pour base le tournage de scènes sur un fond bleu. Ce procédé, le travelling Matte ou Blue Matte, permet, par superposition et jeu de caches/contre-caches, de faire évoluer des personnages dans des lieux de toutes sortes, ceux-ci étant le plus souvent des maquettes. Alfred Hitchcock rendit célèbre cette technique avec son film *Les Oiseaux*, en 1962 . La plupart des autres effets sont réalisés à la Truca, en laboratoire spécialisé. Cet appareillage de type tireuse optique permet de refilmer un négatif ou un positif. Schématiquement, il comprend un dispositif de prise de vues perfectionné installé sur des rails. Cette caméra peut avancer et reculer face à un appareil de projection qui peut faire défiler deux films superposés. Entre les deux appareils, un porte-caches permet de « filtrer » une partie déterminée des rayons lumineux. La Truca offre une multitude de possibilités. Dans ses formes, sa lumière et ses couleurs, la nature même de l'image est modifiée.

Les opérateurs et réalisateurs se voient parfois obligés de reconnaître leur manque de contrôle dans la réalisation de ces effets qui est reléguée à des spécialistes. Ainsi, des responsables d'effets spéciaux deviennent célèbres par leurs inventions, tels Willis O'Brien avec *King Kong*, puis Ray Harryhausen, Douglas Trumbull avec *2 001 : L'Odyssée de l'espace*. Certains films, même s'ils présentent des effets spéciaux, ne sont pas pour autant « des arbres de Noël ». *L'Étoffe des héros* (1984) de Philip Kaufman comporte des effets réalisés à partir de prises de vues réelles, directes. Ceci confère au film cette dimension personnelle née du regard d'un technicien et d'un artiste maîtrisant des outils et une technique pour les mettre au service d'une création artistique. Les performances purement technologiques sont mises de côté pour laisser place à la beauté plastique et esthétique d'images porteuses d'émotion, de rêve, de sens.

4. Nouvelle Vague, nouvelle technologie

Dès l'année 1940, la sensibilité des pellicules s'accroît. Cette plus grande sensibilité permet de fermer le diaphragme des objectifs et d'augmenter la profondeur de champ. Elle offre une plus large possibilité de travail sur l'image. Élément capital de la mise en scène, comme nous l'avons vu, la profondeur de champ participe techniquement à la création dans la mesure où elle devient un élément de la dramaturgie en privilégiant ou non un élément de l'image, par exemple un élément qui peut être signifiant dans la narration elle-même. Elle peut être un élément de la création filmique par l'effet artistique qu'elle peut rendre. Cette question de la profondeur est en tout cas un des terrains privilégiés d'une collaboration possible entre réalisateur et opérateur.

Pour Henri Alekan, par exemple, la découverte esthétique de la profondeur de champ d'Orson Welles dans *Citizen Kane* est suivie de la nécessité technologique d'employer le flou : « Les objectifs avaient une faible ouverture. Ils n'ouvraient pas à plus de 4. L'esthétique de l'image a donc été de ménager des flous. Le point était fait, rigoureusement, au niveau de l'acteur[1]. »

La « Nouvelle Vague » a apporté une nouvelle façon de « faire du cinéma ». Avec moins de personnel, moins de moyens, des appareils plus légers portables permettant des prises de vues effectuées à l'épaule, des décors naturels, c'est une nouvelle esthétique qui a vu le jour. Certes, cette « école » a été et est encore controversée. Godard est aimé ou détesté. Des productions à plus petits budgets sont tournées par des cinéastes tels que Rivette ou Rohmer, avec des moyens et des équipes réduits.

Aujourd'hui, les moyens électroniques modifient à nouveau les façons de travailler. Le tournage traditionnel ainsi que le montage sont remis en cause. Il convient de se demander si, à moyen terme, les spécificités des métiers du cinéma ne vont pas être, elles aussi, remises en question. Le cinéaste « manipule » la mise en scène ou la mise en image à partir d'un pupitre de commande. L'image digitale permet de modifier la mise au point, la profondeur de champ, et d'intervenir directement à l'intérieur de l'image.

Selon Syberberg, le cinéma est un art qui doit changer. Son film *Parsifal*, tourné en 1981, révèle un travail de cadre particulier parce qu'il met en œuvre des techniques nouvelles. Les cadres sont conçus puis exécutés à partir de moyens cinématographiques et vidéographiques. Les mouvements de caméra sont effectués par le cadreur Igor Luther. Le travail du cadre est réalisé avec les moyens de tournage d'un studio, reliés électroniquement. L'opéra était pré-enregistré par les chanteurs et chanté par les acteurs. Syberberg, après les répétitions, s'isolait loin de l'action et contrôlait à partir d'un moniteur vidéo le jeu des acteurs ainsi que les cadrages et la lumière. C'est là un exemple de tournage nouveau et représentatif des années 1980. « La vidéo donne au tournage un drôle d'air, elle décourage l'hystérie de l'équipe et surtout des acteurs qui se savent regardés, mais qui ne voient plus celui qui les regarde. La vidéo refroidit tout[2]. »

Dans le domaine du montage, la vidéo s'impose de plus en plus. Certaines productions actuelles utilisent un *time-code* qui permet, après une transcription du film en vidéo, d'effectuer le montage en

(1) Henri Alekan, *Cinéma 79*, n° 246, juin 1979.

(2) Serge Daney, *Libération*, 2 déc. 1981.

vidéo. C'est à la fois un gain de temps et un apport de possibilités nouvelles de montage. Il s'agit ensuite de « conformer » le négatif film à partir de la bande montée vidéo. Quel est l'avenir du médium cinéma? La question de son support n'est pas encore réglée. Le débat reste ouvert quant à l'établissement d'une norme, d'un standard international, de la haute définition en vidéo.

Des enjeux commerciaux semblent retarder les décisions. Le support sera-t-il électronique ou chimique? Pour de nombreux cinéastes, tel Orson Welles, le support électronique reste un médium froid qui ne peut pas remplacer le support chimique et photographique. Orson Welles aurait avoué qu'il mettait en marche le téléviseur seulement lorsqu'il s'absentait, dans le but de se protéger des cambrioleurs! Quant à Robert Bresson, il considère que tout reste encore à faire au cinéma.

Le cinéma qui n'était au départ qu'une invention scientifique s'est cherché, puis s'est imposé comme un art nouveau et évolutif, à part entière. Les nouvelles technologies vont-elles bousculer sa forme actuelle? Les changements sont-ils seulement formels? Les émulsions ultrasensibles, les objectifs à grande ouverture et l'apparition des lampes dites à HMI semblent être les trois innovations fondamentales de ces dix dernières années. C'est du moins le point de vue du directeur de la photographie Bruno Nuytten.

Les films de Jean-Luc Godard soulèvent les grandes questions sur la création contemporaine, dans le domaine du cinéma et de la vidéo. Ses films révèlent l'influence exercée par la peinture, la musique, la littérature. Il est passé, d'une esthétique de la « pureté » dans les années 1960-1970, à une esthétique de la « mixité » dans le sens où il confronte le cinéma aux autres arts et où il mélange cinéma et vidéo. À ce propos, « son » chef opérateur Raoul Coutard précise : « Quand on fait une image, elle doit entrer dans les normes des machines qui viennent derrière. Tout ce qu'on a à faire, c'est de se ballader dans le créneau industriel qui nous est donné. Comme pour le metteur en scène, un film c'est toujours une suite de compromis entre le rêve qu'on a fait et la technique et l'argent qu'on a[1]. » L'expression artistique conjugue toujours technicité et élan créateur.

L'expression cinématographique naît lorsque la technique et la mise en scène se superposent pour ne plus faire qu'un. Elles n'ont de sens que l'une par rapport à l'autre. La technique pour la technique n'est rien, la mise en scène sans la technique n'existe pas. Ainsi, l'influence exercée entre un directeur de la photo et un metteur en scène peut être au service de l'art de l'image et du récit. L'œuvre d'Antonioni

(1) Raoul Coutard, *Art Press* « Spécial Godard », Hors Série n° 4, déc. 84/fév. 85.

est représentative en ce qui concerne l'apport de la technique dans la création. Décadrages, choix d'une émulsion, mouvements d'appareils sont des exemples de moyens techniques employés comme moyens d'expression. Dans son film *Le Désert rouge*, les effets de couleurs réalisés par Carlo di Palma traduisent le monde intérieur du personnage suicidaire Giuliana, ainsi que l'environnement « repeint » dans lequel évoluent les acteurs.

La technique poussée dans ses extrêmes peut devenir narrative. Ces deux exemples permettent de dire que la technique est au service de la mise en scène et du récit lui-même. Tout passe par l'objectif et ce qu'il donne à voir. Les films de Raoul Ruiz révèlent une préoccupation essentiellement visuelle, quels que soient les opérateurs avec qui il travaille (Henri Alekan pour *Le Toit de la baleine*, Sacha Vierny pour *Les Trois couronnes du matelot*, Acacio de Almedo pour *La Ville des pirates*).

Les effets de style passent souvent par des juxtapositions de plans très contrastés sur le plan technique (plans tournés au grand angle suivis d'autres exécutés au long foyer, passages d'une très grande profondeur de champ à des aplats extrêmes, etc.). Raoul décrit son film *La Ville des pirates* en ces termes : « un film d'effets visuels et de travail sur la couleur (...) J'aime l'éclectisme actif qui consiste à aller jusqu'au bout de tout l'ensemble de possibilités qu'offre le cinéma : les effets spéciaux, les traitements de l'image, mais aussi l'image crue...[1] »

5. *Les opérateurs et leurs images*

Louis Lumière fut le premier opérateur de son Cinématographe et par conséquent l'un des premiers de l'histoire du cinéma. Il ne se prétend pas artiste. Il demeure avant tout un scientifique expérimentant rationnellement sa découverte. Cependant, à travers ses films, il a posé les bases du langage cinématographique. Après lui se succèdent des « hommes à la caméra » qui ont pu, avec leur sensibilité, traduire en images les aspirations d'autres hommes. Dans l'exercice de leur métier, ces hommes à la caméra vivent une double réalité : celle des artistes et celle des techniciens, comme l'affirme Henri Alekan : « Le travail d'opérateur réclame deux sortes de qualités : des qualités de technicien, mais aussi des qualités d'artiste — au sens où le peintre, le sculpteur ou le graveur sont des artistes — dans la mesure où notre métier fait appel à des procédés qui se rapprochent des arts plastiques[2]. »

(1) *Positif* n° 274, déc. 1983.

(2) *Télé-Ciné*, n° 95, avril 1961.

Henri Alekan (1909) est assistant-opérateur dans *Quai des brumes*. Il fait un travail remarquable sur la composition picturale de l'image et son apport à la dramaturgie. Il expérimente de nombreux procédés et tente des effets quand le support narratif le permet. Dans *Toptaki* de Jules Dassin (1964), il procède à des collages de gélatines colorées sur des filtres qu'il superpose devant l'objectif pour renforcer l'aspect irréel d'une séquence. Wim Wenders lui demande dans *L'État des choses* une photographie beaucoup plus réaliste et froide. On voit là un éventail de ses possibilités. Deux exemples en témoignent : *La Belle et la Bête* (1946) de Jean Cocteau, *La Truite* (1982) de Joseph Losey.

Billy Bitzer (1874) est avant tout un pionnier de la photo et du cadre au cinéma à côté de D.W. Griffith qui, lui, pose les bases de la mise en scène. Il utilise pour la première fois au cinéma la lumière artificielle dans *Le Match Jeffries-Sharkey*, tourné pour la Biograph en 1899. Plus encore, il n'est pas seulement un excellent technicien (le premier à utiliser le travelling, le gros plan ou la fermeture à l'iris), il a, en plus, un sens du récit qui le fait participer pleinement au travail de mise en scène aux côtés de Griffith comme c'est le cas par exemple dans *Naissance d'une nation* (1915) et *Intolérance* (1916).

En 1942, Stanley Cortez (1908) se distingue avec le film d'Orson Welles *La splendeur des Amberson*, dans lequel il utilise les recherches de Gregg Toland sur la profondeur de champ en travaillant non plus par plan mais par scène. Le plan séquence employé comme unité de prises de vues offre une esthétique qui s'harmonise avec le scénario. Il emploi la lumière à des fins dramatiques. Son travail sur le noir et blanc reste exemplaire. Citons, parmi ses nombreux films, *La Nuit du chasseur* (1955) de Charles Laughton, *Shock Corridor* (1963) de Samuel Fuller.

Henri Decae (1915) est sans doute l'opérateur qui a été le plus « auréolé » parmi les chefs opérateurs français. Il exige une image parfaite, quelles que soient les conditions, difficiles ou non. Il ne veut pas faire sentir la technique. Son travail est très éloigné de celui de Raoul Coutard (opérateur « de » J.L. Godard) qui, par exemple, utilise le style reportage avec des plans tournés caméra à l'épaule, des flous dits « artistiques ». Decae fait un travail « léché » qui se veut sans faille. Il suffit de citer *Le Silence de la mer* (1947) de Jean-Pierre Melville, *Les Dimanches de Ville-d'Avray* (1962) de Serge Bourguignon, *Exposed* (*Surexposé*) (1984) de James Toback pour s'en convaincre.

Gregg Toland (1904) devient chef opérateur en 1931. Il collabore avec les grands cinéastes de Hollywood : Wyler, Ford, Welles, etc. Il

est l'inventeur, avec Orson Welles, du *pan-focus*, utilisé pour la première fois dans *Citizen Kane*, et permettant d'obtenir une image nette depuis les premiers plans à cinquante centimètres de l'objectif jusqu'à près de sept cents mètres de profondeur. Lui non plus n'est pas seulement un technicien, il est un créateur qui cherche et trouve, avec le metteur en scène, des voies nouvelles de récit en liaison avec les perfectionnements technologiques. De son travail, on retiendra : *Dead End* (*Rue sans issue*) (1937) de William Wyler, *Les Raisins de la colère* (1941) de John Ford, *Citizen Kane* (1940) d'Orson Welles.

Retenons enfin l'exemple de Nestor Almendros (1930) et celui de Bruno Nuytten (1945). Ils représentent des chefs de file de la nouvelle génération de chefs opérateurs. Nestor Almendros aime confronter certaines prouesses techniques (les clairs-obscurs des *Moissons du ciel* (1978) de Terrence Malick). Il est un plasticien de l'image qui modèle, ensemble, le cadre et la lumière. Il tourne entres autres : *Histoire d'Adèle H.* (1975), *Le Dernier Métro* (1980) de François Truffaut et *Le Choix de Sophie* (1982) d'Alan J. Pakula.

Bruno Nuytten parvient à imposer son style à l'œuvre et au réalisateur avec qui il travaille, à la différence des opérateurs qui préfèrent « épouser » un style avec le genre de chaque film. Il aime construire l'image dans sa profondeur et joue avec les lumières à l'intérieur d'un même plan évoluant en mouvement dans l'espace. Il n'est pas à proprement parler un perfectionniste sur le plan technique mais plutôt sur le plan d'une conjugaison de la technique et de la mise en scène. Il veut favoriser l'émotion. Parmi ses longs métrages, retenons : *India Song* (1974) de Marguerite Duras, *Possession* (1980) d'Andrzej Zulawski, *Tchao Pantin* (1980) de Claude Berri, *La Pirate* (1984) de Jacques Doillon, *Détective* (1985) de Jean-Luc Godard.

La liste des opérateurs est longue. Les styles qu'ils créent sont riches de trouvailles, d'inventions et d'émotions. Le travail du cadre et de la lumière au sein d'une équipe de tournage met en jeu un très grand nombre de composantes qui, lorsqu'elles se conjuguent les unes aux autres, peuvent parfois donner naissance à des chefs-d'œuvre. Le métier de l'image, répétons-le, comporte une ambivalence, celle de l'art et de la technique.

C) LA TECHNIQUE CRÉATRICE DE SENS

La réalisation cinématographique met en œuvre un ensemble de techniques juxtaposées, reliées aux différents métiers du cinéma. Le parcours historique du cinéma est ponctué d'œuvres qui révèlent l'incidence de ces techniques sur le plan de l'esthétique et du sens. Les barrières ou les limites entre la création et la technique ne sont pas

toujours distinctes. La fusion de ces deux éléments se pose comme étant comme la clé et l'essence même de « l'œuvre du septième art ». Lorsque technique et sens se conjuguent, la création artistique apparaît. Tout comme l'imaginaire débridé peut mener à la folie, l'imaginaire maîtrisé peut mener à l'art. L'apport respectif des différentes techniques dans la création d'un film, ainsi que les problèmes spécifiques engendrés par chacune d'elles sur le plan de la réalisation, diffèrent selon l'époque, au fil de l'histoire cinématographique.

Le cinéma est un tout; qu'il s'agisse du temps, des espaces visuel et sonore, de la mise en cadre et de la mise en scène, chaque élément participe à la réalisation. Le conflit entre le fond et la forme concerne la question de la légitimité de la création artistique. Qu'est-ce qui fait qu'un film est considéré ou non comme une œuvre? De toute évidence la technique n'est là que pour permettre à l'inspiration créatrice de se matérialiser. La palette et les pinceaux du peintre conjugués, fusionnés à son mélange de couleur et à son geste sur la toile, donnent naissance à l'œuvre d'art. Que serait en effet « La Nuit étoilée » de Van Gogh sans la technique et son utilisation particulière de la couleur? Non seulement la technique a pour fonction de véhiculer le fond, le sens, l'image, mais elle peut elle-même créer le sens. Ceci est particulièrement vrai en cinéma, même si cette réalité semble ne concerner qu'environ 20 % des cinéastes. La thématique, le sens et le contenu sémantique s'inscrivent dans l'esthétique qui les véhicule. L'émotion passe véritablement lorsqu'au discours filmique s'allie le moyen technique. Lorsqu'il y a « fusion », il n'est plus question ni de forme ni de fond, mais d'un instant, d'un lieu, d'un espace de création artistique. Le spectateur trouve au-delà du jeu des comédiens l'interprétation, la signification, le sens de ce qui lui est donné à voir et à saisir.

Cette fusion entre le fond et la forme ne se retrouve que d'une manière éparse dans le répertoire cinématographique international. Il convient de saluer particulièrement les auteurs qui utilisent la technique cinématographique comme élément narratif au point où la forme devient fond. Tout discours ou message établi, exprimé et posé est menacé de dilution lorsqu'il passe par le médium filmique. Le support que constitue l'image cinématographique apporte nécessairement une dimension supplémentaire au discours, dimension à endiguer et à canaliser, au risque de se faire mal comprendre. L'image apporte ce que le mot ne peut signifier.

1. *Le cadre et la lumière*

Trois grandes fonctions peuvent être attribuées au directeur de la photographie d'un film en ce qui a trait à son travail sur la lumière. Il

donne à voir, il compose une image esthétique et il crée une « lumière expressive »[1].

La lumière est à la base de tout. Depuis son action sur les grains d'argent photosensibles de l'émulsion photographique jusqu'aux variations d'éclairage les plus subtils à l'intérieur d'un même plan, la lumière offre à l'oeil une représentation du réel au travers du regard du cinéaste, du directeur de la photographie et du cadreur. Il arrive même parfois que ce regard soit celui d'une seule et même personne qui cumule ces trois fonctions.

La lumière donne à voir et à ressentir. L'émotion cinématographique a ceci de particulier qu'elle prend naissance à partir de la conjonction du réel et de sa représentation visuelle et sonore par le biais d'une technologie maîtrisée. Lorsqu'elle est associée au jeu des acteurs, la lumière joue un rôle déterminant dans le déroulement de l'action. Elle dynamise le temps et l'espace à l'intérieur des champs et des axes mis en cadre par la caméra. La lumière devient elle-même porteuse de sens. Elle ne concourt pas uniquement à reproduire le réel, elle crée du sens. L'accord entre le réalisateur et le directeur de la photographie sur le plan de l'approche psychologique et esthétique du film est alors fondamental « si nous voulons que quelque chose hors du commun se produise qui n'était que pour nous[2]. »

La lumière ainsi que le cadre sont des données qui participent à la dramatisation du film. On reconnaît les films de l'expressionnisme allemand à leurs jeux d'ombres et de lumières et aux contrastes violents de leurs images. Dans une tout autre esthétique et un style différent, on reconnaît les films du Cinéma vérité ou du Cinéma direct. Avec sa caméra légère, la Nouvelle Vague a apporté une nouvelle façon d'appréhender la réalité et de la mettre en scène et en image. Certaines séquences de films sont tournées en décors et lumières naturels. La lumière donne alors à voir et à ressentir naturel et spontanéité, au risque peut-être de saisir au vol une émotion ou de n'en saisir aucune. Certains films d'auteurs restent, hélas!, par trop hermétiques. La question de la fonction du cinéma reste posée. À qui s'adresse-t-il et à quoi sert-il? À fausse question, fausse réponse. Le cinéma a plusieurs publics et plusieurs fonctions; c'est ce qui fait son charme et son ambiguïté. Objet culturel, populaire et produit commercial à la fois.

Quoi qu'il en soit, le directeur de la photographie travaille à partir de trois lumières de base : la lumière principale *(key-light)*, le contre-jour *(back-light)* et la lumière d'ambiance *(feel-light)*. Pour travailler

(1) *Cinéma 79*, Henri Alekan, n° 246, juin 1979.

(2) René Char, *Les Matinaux*, Gallimard 1950.

les contrastes, il a recours à trois principes : jouer sur les pellicules (plus ou moins sensibles), modifier les éclairages ou utiliser certains objectifs (plus ou moins doux) en ajoutant certains filtres. Ces trois données peuvent être associées dans certains cas. Certains opérateurs tels que Henri Alekan ou Sacha Vierny sont partisans de la lumière artificielle et d'autres, plus jeunes, tels que Nestor Almendros ou Vittorio Storaro, préfèrent l'emploi de la lumière naturelle. Dans les deux cas, un travail sur la lumière s'impose dans le but de porter l'émotion, voire de la créer.

Parmi les exemples les plus frappants, retenons le travail sur la lumière du film de Stanley Kubrick *Barry Lyndon* (1975). L'opérateur John Alcott utilisa pour la scène de la salle de jeu uniquement des bougies, des réflecteurs métalliques et des objectifs à ouverture f : 0,7 (ayant servi à la NASA) qu'il fallut adapter à la caméra Mitchell BNC. Le choix de ce type d'éclairage naturel et des objectifs est d'ordre esthétique. D'autres opérateurs auraient, pour la même scène, opté pour un dispositif d'éclairage artificiel. L'effet de lumière naturelle aurait pu être créé artificiellement, avec des objectifs à ouverture plus petite offrant en conséquence une profondeur de champ plus étendue, et donc une esthétique différente.

Le film de Francis Ford Coppola *Rusty James (Rumble fish)* (1983) est particulièrement remarquable en ce qui a trait au cadrage et à l'utilisation de la profondeur de champ. Plus intéressante encore peut-être est la composition plastique des images, composition qui, à elle seule, est à certains moments du film l'élément narratif. Le film repose sur le jeu relationnel entre les personnages, généralement au nombre de trois (Rusty James, frère du Motorcycle boy et le père, ou le policier). À plusieurs reprises, la mise en scène fusionne avec la mise en cadre par une composition en triangle. La figure triangulaire met en évidence les rapports de forces en présence, rapports d'autorité, de reconnaissance, de puissance. En guise d'exemple, citons la scène où le père alcoolique rentre chez lui et découvre ses deux fils attablés. La caméra le filme de dos en plan rapproché, laissant voir au fond de l'image, de part et d'autre, ses deux fils. Contrairement à ce qu'on aurait pu imaginer à cet instant, l'image, par sa seule composition, nous révèle tout le respect et tout l'amour que ses fils éprouvent pour leur père quel que soit son état. L'image à elle seule parle à plusieurs reprises dans ce film qui joue tout en finesse sur le cadre, la composition, l'alternance du noir et blanc et de la couleur.

Le film de Michel Deville *Péril en la demeure* (1986) met en œuvre un ensemble de techniques cinématographiques en correspondance avec le déroulement narratif du film. Sur le plan du cadrage, Deville et son cadreur Max Pantera utilisent fréquemment le travelling sub-

jectif. Pour découvrir l'espace désordonné du loft de Christophe Mala-
voy, le mouvement est rapide, contrairement à celui montrant l'univers
du couple Nicole Garcia/Michel Piccoli, révélant opulence et froideur.
Le panoramique peut être parfois extrêmement rapide, comme celui
du regard de Malavoy en direction de la porte, regard appelant l'ur-
gence et la nécessité d'un air plus libre. Au plan suivant Malavoy est
dans la nature. De nombreuses transitions entre les plans sont effec-
tuées par la reprise, d'un plan à l'autre, d'un geste ou d'un cadre.
Certains inserts en zoom avant au cours du film trouvent une signifi-
cation plus tard. C'est le cas, par exemple, de l'accent mis sur le tableau
au mur du loft de Malavoy, tableau que l'on retrouve dans le dernier
plan du film, comme l'image d'un passé révolu. La caméra de Pantera
est souvent suggestive comme le révèlent les plans d'intimité entre
Garcia et Malavoy, où n'apparaissent jamais les visages; seules les
mains sont à l'écran, nous plaçant quelque peu dans la position de
voyeurs. En harmonie avec l'atmosphère ambiguë du drame, la lumière
générale du film est traitée en demi-teintes et en clairs-obscurs.

2. *La couleur*

Au-delà de la perception sur le plan psychologique des couleurs et de
leur impact émotionnel, certains opérateurs et réalisateurs utilisent la
couleur comme moyen d'expression de concepts et de sens intégré à
la dramaturgie du film. Michelangelo Antonioni, entouré de l'opérateur
Carlo di Palma et du décorateur Piero Poletto, réalise avec *Désert
Rouge* (1964) une œuvre dans laquelle la dimension chromatique in-
tervient comme élément narratif, expressif et émotionnel. Associés au
choix de certains décadrages et de mouvements d'appareils précis, les
effets de couleurs traduisent le monde intérieur névrotique et suici-
daire de Giulana (Monica Vitti), ainsi que l'environnement « repeint »
dans lequel évoluent les acteurs. En effet, une grande partie des élé-
ments des extérieurs du film (sol, herbe, arbres, maisons) ont été
repeints. Le drame psychologique, par ce choix esthétique, est aussi
drame plastique. Par ses images, Antonioni nous donne « un film qui,
peut-être, doit être plus « senti » que compris[1]. »

Si le code chromatique donne au bleu l'expression du froid et de
l'équivoque, au vert l'irréel, au jaune la chaleur et au rouge la passion,
Vittorio Storaro étudie ce qu'il appelle « le sentiment de la couleur[2]. »
Il construit sa gamme de couleurs en correspondance avec la palette
psychologique des personnages du film. Dans le film de Bernardo
Bertolucci *Le Dernier Tango à Paris* (1972), il traduit la passion et

(1) *Positif*, n° 222, septembre 1979.
(2) *Cahiers du Cinéma*, n° 289, juin 1978.

l'émotion exarcerbée par une coloration douce et orangée des images. Un flashage du positif, conjugué à l'utilisation de lumières artificielles pour les intérieurs et de lumières rasantes et hivernales extérieures, a permis de rendre ce que Storaro appelle « une certaine douceur à la tonalité[1]. » Là encore, la photographie, on le voit, est porteuse de sens et d'émotion.

L'apport narratif donné par la qualité chromatique particulière de certains films est perceptible, « sensible » également dans d'autres réalisations jouant sur l'alternance du noir et blanc et de la couleur. *Johnny got his gun* (1971) de Dalton Trumbo ou plus récemment *Les ailes du désir* (1987) de Wim Wenders en sont des exemples probants. Dans *Johnny got his gun*, les séquences en noir et blanc symbolisant la conscience meurtrie de Johnny côtoient les séquences traitées avec une dominance chaude de jaune suggérant la chaleur de la vie. Quant au regard des anges du film de Wim Wenders, il est délibérément en noir et blanc, contrastant avec la couleur/réalité de la vie sur terre.

3. Mouvements d'appareils

Comme nous l'avons vu précédemment dans le chapitre traitant de l'évolution des équipements permettant la mobilité de la caméra, deux types de rapports existent entre l'opérateur et le cadre. L'un est régi par les caméras à manivelles de type Mitchell, l'autre par les caméras équipées de têtes hydrauliques ou gyroscopiques commandées par un manche. Pour les caméras à manivelles, le cadreur n'a pas l'œil collé au viseur, il a un certain recul par rapport à la mise en scène; en ce qui concerne les caméras à manches, le cadreur est rivé au viseur, faisant corps en quelque sorte avec l'action en cours. Dans les deux cas, une fois la technique maîtrisée, le rôle du cadreur, selon Bruno Nuytten, est de « briser cette logique mathématique (...) pour aller dans le sens de ce qui est raconté par le film (personnages, situations, décors)[2]. »

Comme le travail sur la lumière et la couleur, les mouvements de caméras peuvent contribuer au déroulement dramatique d'un film. Un mouvement d'appareil peut être signifiant à lui seul, intégré au dialogue du film. Le discours narratif et dramatique du film est alors constitué, outre les dialogues, d'une certaine lumière, de mouvements et déplacements appropriés de caméra, de jeux particuliers de couleurs et de comédiens, le tout assemblé au rythme de la bande sonore et du montage choisis. Ainsi, la virtuosité de certains cadreurs, ajoutée à une

(1) *Positif*, n° 222, septembre 1979.

(2) *Cahiers du Cinéma*, n° 289, juin 1978.

intention dramatique, fait de ce qui n'aurait été qu'un film... un chef-d'œuvre.

Notons, parmi de nombreux exemples, le film de F.W. Murnau *Le dernier des hommes* (1924) où la caméra joue à part entière le rôle d'un personnage du drame. Dès le début du film, l'ingéniosité de Murnau est remarquable par la descente en ascenseur et le travelling avant vers la porte faisant de la caméra un élément intégré au déroulement du film. Tantôt actrice, tantôt spectatrice, la caméra suit les personnages en travelling et met en exergue une expression ou un détail par le gros plan.

Les passages de la caméra objective (point de vue du spectateur) à la caméra subjective (point de vue du personnage) s'inscrivent dans la narration du film. Lorsque le portier, joué par Emil Jannings, reçoit la lettre de son changement de poste, la caméra traverse la fenêtre et vient se placer en position de lecture. Nous passons alors d'un point de vue extérieur à une vision intérieure, celle du monde psychologique du portier. Le même procédé est utilisé lors de la scène d'ivresse, lorsque tout chavire. Jannings « perd la tête » et la caméra tourne avec lui, puis une série de plans panoramiques couplés à des travellings avant/arrière et des effets d'optique traduisent le délire qu'il est en train de vivre.

Avec ce film, Murnau libère véritablement la caméra de sa fixité, il la fait glisser, se faufiler partout où l'action le nécessite pour faire d'elle une « participante » au rang de personnage du film.

Ainsi, les moyens techniques utilisés à des fins de narration se retrouvent dans certains films qu'il convient de mentionner. Heureusement la liste est longue, elle pourrait l'être davantage encore. Les paramètres de réussite d'une œuvre sont nombreux. Ils sont à la fois d'ordre technique et relationnel (et économique). La rencontre de plusieurs talents joue pour beaucoup dans le processus de création cinématographique. Lorsque cette rencontre a lieu, elle permet de vivre alors une certaine forme « d'état de grâce ».

DEUXIÈME PARTIE

ÉVOLUTION TECHNIQUE ET ARTISTIQUE

DE L'IMAGE ÉLECTRONIQUE À L'IMAGE DU CAMÉSCOPE

Parallèlement à l'évolution technologique, le cinéma s'est forgé un langage évoluant au rythme des multiples changements des matériels et des techniques. Ce qui n'était au départ qu'une invention purement scientifique est devenu ce que l'on a appelé le septième art.

La période du cinéma muet est teintée de découvertes, de révélations. Ainsi en est-il, entre autres, des profondeurs de champ de *Citizen Kane* d'Orson Welles, des grands angles, des premiers mouvements de caméra exécutés avec une grue par Billy Bitzer dans *Intolérance* ou *Naissance d'une nation* de Griffith.

L'avènement du parlant et l'apparition des premières lentilles teintées des années 1920, l'âge d'or de la télévision, les premières bandes vidéo de Nam June Paik, les premiers reportages effectués en Bétacam de Michel Parbot, de même, sont autant d'innovations et autant d'images échelonnées sur un parcours long de près d'un siècle.

Un siècle d'images, de sons, de couleurs, qui demeure tout un siècle de création artistique. Ainsi donc, depuis près de cent ans, des hommes et des femmes ont collaboré à la mise en exploitation de techniques toujours plus élaborées pour les mettre au service d'une expression créatrice.

Mais le cinéma, comme la télévision, est aussi une industrie qui répond aux critères de l'offre et de la demande, impératifs commerciaux incontournables. Le Box Office, l'Audimat sont les « baromètres » des producteurs et des géomètres de l'audiovisuel. S'ils veulent sauvegarder l'authenticité de leur inspiration créatrice, les auteurs et les créa-

teurs de l'image doivent considérer ces indicateurs déterminants sans, pour autant, céder aux compromis.

En télévision, les critères de tournage pour la production ont évolué sans de véritables transitions et si rapidement qu'il est difficile, au sein des différents métiers, de garder sa place sans se compromettre. Le compromis signifiant la remise en cause des normes de qualité minimale pour l'élaboration d'un produit, la spécificité des métiers est menacée.

Il y a cinq ans environ, la production d'un treize minutes, qu'il s'agisse d'un documentaire, d'une fiction ou d'un magazine, représentait cinq jours de tournage. Aujourd'hui, ces critères sont bousculés. La tendance va vers une diminution toujours accrue des temps de tournage, ce qui n'est pas sans conséquence sur la qualité et le rendu final du produit. Sur le terrain, un opérateur de prise de vues se voit de plus en plus souvent confronté au dilemme de la qualité maximale pour un temps de tournage minimal requis. Il s'agit pour lui de discerner, d'une manière constante et toujours renouvelée, si les limites peuvent être atteintes, limites qui mettraient en cause ses compétences ainsi que la qualité du produit. Or, son jugement d'évaluation peut, selon sa personnalité, s'élargir voire s'émousser, compte tenu de la pression exercée sur lui par « la production » qui veut avant tout des images, qu'elles soient de bonne qualité ou non.

Ceci pose la question de l'évaluation de la qualité d'un produit télévisuel. Un outil comme le caméscope oblige la rapidité, la mobilité. On est loin de l'époque à laquelle on préparait les tournages, où l'on « repérait » les lieux, où l'on mettait en place tout un dispositif d'éclairage, etc. La sensibilité des tubes de caméra et des capteurs CCD devenant toujours plus grande et la qualité technique des images produites s'améliorant, on parvient, maintenant, à tourner à peu près dans n'importe quelles conditions de lumière.

Le fait que des appareils de prise de vues puissent enregistrer une image, « qu'il y ait une image sur la bande » (quelle qu'en soit la qualité), devient presque le critère de qualité minimale. Qu'en est-il alors, par exemple, de tout le travail sur la lumière? Considérant ces points de références, on peut dire qu'on assiste aujourd'hui à des formes nouvelles de création, à une esthétique nouvelle de l'image, qui ne prennent plus appui sur des références cinématographiques mais sur une vision plus froide, plus directe, plus populaire des choses et des êtres. C'est moins du cinéma, moins du spectacle.

Nouveaux outils, nouvelles perspectives artistiques de l'image, c'est le parcours dont l'aboutissement oppose finalement aujourd'hui les nostalgiques du cinéma aux détenteurs des moyens de production

à la télévision, ces derniers accordant parfois aux amoureux du sep-
tième art les conditions leur permettant de s'exprimer, mais ceci à
moindre coût et en respectant des délais toujours plus courts. Des
questions se posent alors : où commence l'adaptation à ces nouvelles
données et où s'arrête-t-elle? Où commence le compromis et où la
création artistique cesse-t-elle?

Assistons-nous à la naissance d'un nouveau type de création, d'une
nouvelle esthétique? Une nouvelle création signifierait que les objectifs
de rentabilité reposant sur le rapport temps/argent ne permettent plus
la réalisation sur le terrain de produits élaborés. En d'autres termes,
le temps réduit accordé à la réalisation des productions signifie que
l'image et le son cessent d'avoir pour référence la qualité cinémato-
graphique. « C'est propre » : voilà ce qui est demandé, un travail pro-
pre. Ce n'est ni bon ni mauvais, c'est propre. C'est soi-disant
acceptable. Avec des critères aussi peu rigoureux, les limites de la
médiocrité deviennent très floues.

Les perspectives artistiques nouvelles de l'image peuvent naître
d'une certaine forme nouvelle « d'emballage des produits ». La post-
production peut, à moindre coût toujours, « envelopper », « habiller »
ce qu'un caméscope, par exemple, aura « volé », à l'arrachée, sur le
terrain. Qu'en est-il du contenu? Que peut-on prétendre offrir au public
dans des conditions aussi contraignantes, sinon des morceaux de vies,
de phrases, de gens, de mondes, diffusés anarchiquement par la « boîte
à images », et servis avec une sauce enrichie de musiques, d'effets
spéciaux et de truquages vidéo, comme on ajoute du glutamate
monosodique aux aliments pour leur donner plus de goût!

Mais la période actuelle est transitoire. La création de chaînes
spécialisées, aux États-Unis, au Canada, au Québec, en France, le
développement de réseaux câblés, la diffusion directe par satellite ou-
vrant les frontières, « le défi de la fibre optique », la télévision nu-
mérique et à haute définition et la télévision interactive, tous ces
phénomènes créent une demande de programmation qui nécessitera la
production toujours accrue d'images nouvelles dans laquelle la création
pourra trouver sa place. À côté des grandes sociétés audiovisuelles
vivent des microstructures, véritables noyaux culturels et artistiques
où l'inspiration et l'innovation seront stimulées et encouragées. C'est
en tout cas à souhaiter.

Jusqu'à l'arrivée de l'image électronique, la technologie était au
service de la création. Avec le médium télévision, moyen de commu-
nication de masse, on a assisté à la mise en place plus ou moins insi-
dieuse d'un conflit, d'un double jeu : celui des géomètres (les
producteurs, les dirigeants du système, les publicitaires) et des sal-
timbanques (les créateurs, les auteurs, les artistes).

La machine télévision s'est emballée avec son besoin toujours croissant d'images qu'elle « avale et recrache » à ses adeptes. S'il y a boulimie de la machine, l'indigestion revient au téléspectateur, tant et aussi longtemps qu'il prend indistinctement ce que la machine lui sert. Sur le plan de l'esthétique et de la création, l'arrivée d'un outil de l'image comme le caméscope modifie-t-elle les produits audiovisuels livrés au téléspectateur et lui crée-t-elle de nouveaux besoins?

Le caméscope n'est-il pas le fruit du progrès technique qui, dans un souci de rentabilité, génère des outils impliquant une réduction de personnel? On est passé d'un travail d'équipe, celui du cinéma, à un travail individuel. Mais qu'en est-il des produits, des images, de leurs contenus, de leurs langages?

Avant l'arrivée du caméscope, les équipes de tournage tant en reportage qu'en production (fictions, magazines, documentaires) conservaient de près ou de loin les structures du cinéma, avec une répartition des tâches bien définie.

Le caméscope, système Bétacam, dernier-né d'une nouvelle génération d'équipements *broadcast*, vient bouleverser les structures de tournage. Depuis le Cinématographe de Louis Lumière, mis au point en 1895, jusqu'à l'arrivée, dans les chaînes de télévision, du caméscope, en 1983-1985, quatre-vingt-dix ans d'images se sont succédé : cinquante-cinq ans de cinéma parlant, quarante ans de télévision et vingt-cinq ans de couleur.

Nous sommes passés d'un travail d'équipe et d'une conception de la réalisation où l'art et la technique se conjuguaient avec la juxtaposition d'individualités créatrices, à un travail de type individuel. Avec « l'homme orchestre » Bétacam, on assiste à une individualisation dans l'exécution des fonctions de production.

Dans ce nouveau type de travail, l'outil est devenu l'organe essentiel de la saisie en matière d'information, puisque le caméscope capture l'événement sans l'analyser, et de la création d'une fiction de type « poétique ». Deux mondes cohabitent. Le fugitif de l'image télévisuelle fait des pieds de nez aux œuvres durables du cinéma.

I
L'ÉVOLUTION TECHNIQUE À LA TÉLÉVISION

A) L'IMAGE ÉLECTRONIQUE

Les propos de Jean-Luc Godard posent la question de la spécificité du cinéma et de la télévision. « Le cinéma et la télévision, c'est exactement

la même chose. C'est de l'image animée. Il y en a une qui est petite, il y en a une qui est projetée. Celle qui est projetée dans une salle est la plus belle et a un certain mystère. Celle qui est transmise directement par électrons a un pouvoir d'information plus grand. Il faut prendre les choses pour ce qu'elles sont[1]. »

Avec l'invention de l'image électronique, l'expression audiovisuelle se voit dotée d'une nouvelle série de techniques qui ne cessent, elles aussi, d'évoluer.

1. Enregistrement électronique des images

Il convient de rappeler quelques définitions, celles de l'image photographique, électrique et électronique.

Au sens étymologique du terme, la photographie est l'art d'écrire avec de la lumière. C'est la technique physique ou chimique qui permet d'enregistrer directement ou indirectement toute radiation lumineuse pour former une image ou une trace conservable.

L'électrophotographie, créée en 1944, permet d'obtenir des images purement électriques et de révéler ces images sans aucun traitement chimique. Cette technique est appelée Xérographie d'après le terme grec qui signifie « sec », car il s'agit essentiellement d'un procédé à sec n'exigeant aucun liquide.

L'image électronique est obtenue par un procédé qui permet de traduire les intensités lumineuses des éléments de l'image en termes d'impulsions électriques. Tous les éléments de l'image peuvent être inscrits sur une surface sensible par l'intermédiaire d'un dispositif de « balayage » qui explore successivement tous les points de surface, comme l'écran des appareils de télévision. Ce balayage peut être effectué par un faisceau de lumière ou par un pinceau électronique émis par le « canon électronique » d'un rayon cathodique.

2. La caméra électronique

Comme la caméra de cinéma, la caméra électronique comporte un objectif à focale fixe ou variable. L'image fournie par l'objectif n'est pas formée sur un film sensible, mais sur un écran photosensible comportant un grand nombre de cellules distinctes. Cet écran pourrait être comparé à la rétine de l'œil humain. Les faisceaux lumineux que reçoit et transmet l'objectif sont projetés sur cet écran et sont transmis successivement soit à l'enregistreur, soit au récepteur.

(1) « Genèse d'une caméra », *Cahiers du Cinéma*, n° 350.

Avec une caméra film, tous les éléments sont enregistrés simultanément. En 1908, Campbell Swinton est le premier à imaginer la conception d'une caméra fonctionnant avec des systèmes d'analyse électroniques. En 1933, l'ingénieur Russo-américain Vladimir Zworykin construit le prototype de la première caméra électronique. Le tube cathodique employé pour la formation de l'image est un écran photoélectrique en mosaïque : l'Iconoscope (du grec « icon » qui signifie « image » et « scope » qui signifie « vision »). Cet appareil a sans cesse évolué. Il est devenu le Super-iconoscope, le Vidiscope, le Plumbicon, le Photicon, l'Image-Orthicon. Le tube cathodique analyseur de la caméra électronique est un tube à vide qui assure la libération de charges électriques, sous l'action de la lumière, c'est-à-dire des photons transmis par l'image de l'objet que l'on veut transmettre ou enregistrer.

Pour la télévision couleur, il est nécessaire de séparer la lumière selon les trois faisceaux des couleurs élémentaires : le rouge, le vert, le bleu. Les trois signaux d'image sont le signal de luminance, le signal de référence d'amplitude, les signaux de synchronisation, lignes et trames. Le balayage est commandé par des oscillateurs en dents de scie et la caméra fournit aussi des signaux ou *tops* de synchronisation de lignes ou d'images de fréquence égale à celle du balayage.

Le pinceau cathodique

« Lorsqu'on projette sur la surface de l'écran l'image de l'objet à téléviser, la plaque photo-sensible de la cellule, sous l'action de la lumière, émet des électrons négatifs qui se dirigent vers l'anode, et la plaque se charge positivement, d'autant plus que la lumière est plus intense, et la durée de l'éclairement prolongée... Suivant le principe général, on balaye la surface de l'écran, généralement par lignes parallèles, par le pinceau cathodique formé de charges élémentaires négatives[1]. »

Les phénomènes optiques sont transformés en phénomènes électriques. L'image est décomposée en un grand nombre d'éléments distincts, en balayant sa surface par lignes successives formant la « trame » de l'image. Plus le nombre de lignes est grand, plus la trame est fine, plus l'image est détaillée. En France, les transmissions de télévision s'effectuent sur une trame de six cent vingt-cinq lignes et sur une trame de cinq cent vingt-cinq lignes en Amérique du Nord. Les signaux électriques obtenus par la caméra sont formés d'oscillations électriques d'amplitude et de fréquence correspondant aux intensités d'éclairement et aux tonalités lumineuses des différents éléments optiques de l'image.

(1) Pierre Hemardinquer, *Enregistrement et reproduction des images vidéo*, Éditions Dujarric, 1975.

3. La reproduction électronique des images

La restitution des images par les tubes récepteurs se fait grâce à un canon électronique qui dirige un faisceau d'électrons vers un écran fluorescent. Par l'intermédiaire d'un câble, ces oscillations peuvent être transmises directement à un téléviseur qui, sur l'écran, restitue du tube cathodique les éléments de l'image. La transmission peut être effectuée par faisceaux hertziens (ondes). Le téléspectateur reçoit alors sur son écran de télévision les images reconstituées par éléments successifs.

Étant incorporé à une onde porteuse, le signal vidéo est comparable à un signal radio diffusé sur antenne. Il comprend beaucoup d'informations. L'image émise transmet au moins six millions d'oscillations par seconde. Une information véhiculée à une si haute fréquence nécessite une onde porteuse à fréquence elle aussi très élevée. C'est pourquoi les ondes hertziennes, caractérisées par une très haute fréquence, sont celles utilisées pour la télévision. Leurs fréquences s'étendent de quarante à deux cents mégahertz. La longueur d'onde est en conséquence ultracourte.

La particularité des ondes hertziennes est leur propagation en ligne droite. Des relais placés sur des points élevés sont donc nécessaires à leur réception, compte tenu de la courbure même de la terre. Pour traverser les océans, des satellites-relais sont utilisés : ils effectuent la réception de l'onde porteuse du signal vidéo et la retransmettent vers un autre relais. Le câble peut être aussi un moyen de transmettre les signaux vidéo. La télévision par câble ressemble à des rails sur lesquels circulent les images jusqu'aux récepteurs. Une antenne réceptrice capte les signaux vidéo qui vont exciter les récepteurs. La câblodistribution avait pour but premier de fournir à ses abonnés des programmes qu'ils ne recevaient pas par voie hertzienne ou d'améliorer la qualité de la réception. Elle offre aujourd'hui plus d'une trentaine de canaux, créant de nouveaux modes d'expression, comme la télévision communautaire, et des réseaux spécialisés, tels celui des sports ou du téléenseignement.

En noir et blanc, un récepteur de télévision est constitué d'un tube cathodique comportant un écran couvert d'une couche fluorescente. Lorsque le faisceau vient frapper l'écran, celui-ci s'illumine. Plus le faisceau contient d'électrons, plus l'illumination de l'écran est grande. Le flux électronique est modulé par un élément (Wehnelt) pour éviter le phénomène de rémanence (persistance d'une image sur la suivante). Ce phénomène se produit lorsque l'illumination de l'écran se fait à une vitesse supérieure à $\frac{1}{50}^e$ de seconde. En résumé, le faisceau ou pinceau

cathodique reproduit les images sur l'écran par balayage entrelacé à raison d'une demi-image cinquante fois par seconde.

En couleur, le principe est celui de la trichromie. La prise de vues est effectuée au moyen de trois tubes d'analyse. Trois signaux vidéo, correspondant chacun à une couleur élémentaire, sont transmis simultanément à un signal de luminance. Ces signaux, appelés signaux de chrominance, viennent moduler une fréquence dans le spectre de l'onde porteuse, l'onde sous-porteuse. C'est la modulation de phase.

Pour la réception, le principe reste le même. Trois canons à électrons viennent exciter l'écran constitué de trois matières fluorescentes différentes. Chaque substance s'illumine quand elle est excitée par un flux électronique correspondant à une des trois couleurs fondamentales. L'écran est constitué de points rouges, verts et bleus regroupés en triangles. La couleur d'ensemble de chaque triangle correspond à l'intensité de chacun des trois points. Le *shadow masque* est une plaque de métal percée de deux cent mille trous qui assure la sélection des électrons. Ainsi, des électrons fournis par le canon électronique du bleu, par exemple, viennent frapper les points bleus de chaque triangle; il en est de même pour le vert et le rouge. L'image couleur ainsi restituée est constituée d'un ensemble de triangles colorés relativement à l'intensité de chacun de ces trois points.

Les trois systèmes de télévision couleurs sont le système NTSC (National TV System Committee), utilisé en Amérique du Nord, au Japon et en Australie et particulièrement reconnu pour le rendu des couleurs, le système PAL (Phase Alternation Line) utilisé en Europe (excepté la France et la Belgique) et dans les pays de l'Est, et le système SECAM (Séquentiel à mémoire) offrant une très bonne définition de l'image (625 lignes), définition qui correspond notamment au système français. Son principe consiste à transmettre un seul signal de chrominance à la fois. La modulation de la sous-porteuse est assurée par la modulation de fréquence au lieu de la modulation de phase. La bonne qualité de transmission du système SECAM permet un enregistrement magnétique performant des images.

B) ÉVOLUTION DES ÉQUIPEMENTS VIDÉO

L'évolution de la technique des équipements vidéo peut être abordée de plusieurs points de vue. Une étude économique et industrielle permettrait de mettre en valeur les relations entre les institutions (la télévision, les sociétés de production vidéo, etc.) et les fabricants de matériel. L'évolution technologique des équipements et ses effets sur la création et parmi les professionnels révèlent une lente adaptation aux nouveaux outils. Cette évolution tend cependant à s'accélérer en

ce qui concerne la vidéo en général par rapport au film qui a, d'ailleurs, pratiquement disparu des chaînes de télévision. Il demeure cependant que l'accélération des progrès techniques ne va pas toujours de pair avec l'adaptation. Le passage du support film au support vidéo ne s'est pas fait sans difficultés. Parmi les professionnels de l'image, il semble que la vidéo ait comme « imposé » le mode de fonctionnement qu'elle génère. Rapidité, mobilité, maniabilité sont quelques-unes des données que l'outil vidéo introduit. C'est à partir de ce constat qu'il convient de s'interroger sur le rapport de l'évolution des équipements vidéo et de la création.

Parmi les instruments qui interviennent dans la production, quels outils retenir? Les caméras et les micros, extensions directes du corps humain, semblent convenir le mieux. On privilégie généralement les caméras, l'image par rapport au son, les yeux par rapport aux oreilles. Les commentateurs ou critiques de la télévision ou du cinéma parlent plus aisément de la bande image que de la bande son. De 1975 à 1986, on assiste à un renouveau de la vidéo.

1. Évolution du magnétoscope

Depuis le magnétoscope Quadruplex sur bande deux pouces jusqu'aux magnétoscopes intégrés à la caméra, la technique d'enregistrement n'a cessé d'évoluer.

Durant les années 1970, les magnétoscopes comportent quatre têtes qui cachent un signal transversalement à la bande. Puis, de nouvelles générations d'appareils utilisent une seule tête d'enregistrement. Celle-ci est fixée sur un cylindre incliné, autour duquel tourne la bande. L'information est enregistrée et couchée sur la bande oblique, ce qui laisse une place considérable pour fixer d'autres informations. Ainsi apparaît l'enregistrement en couleur et parallèlement la réduction de la taille de la bande.

Dans les années 1976-1980, plusieurs formats de bandes avec enregistrement hélicoïdal sont proposés. Dès 1974, en France, le format ¾ de pouce est utilisé par la télévision. Un format amateur haut de gamme, mis au point par Sony, est à l'origine de ce format. Les chaînes de télévision américaines s'en équipent en couplant ces magnétophones et des caméras légères, pour les reportages vidéo. Un format ¾ de pouce amélioré, appelé U. Matic H ou BVU, est mis au point en Europe. Il utilise les mêmes dispositifs mécaniques, « mais des modifications apportées à la technologie de la tête d'enregistrement et aux circuits électroniques ont permis d'accroître la longueur de la bande vidéo et

de modifier les paramètres d'enregistrement, ce qui a amélioré considérablement la qualité obtenue[1]. »

Lancé par Arriflex, l'enregistrement hélicoïdal sur le format 1 pouce s'est imposé, en 1970, dans le domaine de la télévision. Dès ses débuts, on songe au ½ pouce pour le reportage. Ce format permet le stade ultime de l'intégration de la caméra et du magnétoscope : le *Caméscope*. Le premier modèle commercialisé est la Bétacam proposée par Sony en 1980.

2. Les caméras légères

L'évolution va dans le sens d'une miniaturisation des caméras. Thomson permet, en 1976, l'exploitation de la Microcam par CBS Lab, aux États-Unis. La firme française n'en assure toutefois pas le développement ni l'exploitation, préférant vendre la licence à la firme japonaise Sony.

Après 1976, plusieurs caméras couleur légères de grandes marques sont proposées (R.C.A., Thomson, Philips, Sony), équipées de tubes Plumbicon et Saticon. Avec le progrès technique s'estompe peu à peu la distinction entre matériel lourd et matériel léger. En 1981, les tubes de ces caméras sont très similaires à ceux utilisés par les caméras du studio.

3. L'E.N.G. : la vidéo au service de l'information

En 1974-1975, Flaherty de CBS prend l'initiative d'utiliser conjointement les caméras légères et les magnétoscopes U. Matic standard, au départ destinés à un usage semi-professionnel.

Le concept E.N.G. (Electronic News Gathering) est né du rapprochement d'une caméra légère à une bande ¾ de pouce. Les chaînes françaises tentent de traduire l'E.N.G. par J.E.T. (Journalisme Électronique Télévisé).

Le BVU pour les normes européennes deviendra la version améliorée de l'U. Matic.

Antenne 2 est la première chaîne, en 1975, à s'équiper en BVU et caméras Microcam. En novembre 1976, une émission de la série « Les Grandes Énigmes », portant sur le volcan de la souffrière en Guadeloupe, est réalisée par la Société Française de Production (S.F.P.) pour T.F.1. en E.N.G., avec une caméra Ikegami.

(1) Rapport de l'UER sur le reportage d'actualité électronique, 1981, p. 39.

« Nous retrouvons plus ou moins la liberté du cinéma », dit Otzenberger, réalisateur de l'émission tournée en vidéo mobile[1].

Ce n'est que vers 1978 que les rédactions de journaux utilisent de façon systématique l'E.N.G. À côté de l'actualité principalement tournée en vidéo, les magazines documentaires continuent d'être tournés en film. Mentionnons qu'il en est ainsi de plus en plus rarement, puisque disparaissent totalement les équipements film. À FR3, les laboratoires film ferment dans les stations régionales; les équipements film sont remplacés peu à peu par des équipements vidéo. Les dramatiques tournées en studio en vidéo lourde mettent plutôt l'accent sur le dialogue, au détriment de l'action.

Certains réalisateurs entreprennent la réalisation de dramatiques tournées en film 16 mm. Deux types de réalisations s'affrontent : la vidéo lourde qui emploie plusieurs caméras placées dans différents axes, réduisant ainsi le temps de montage, et la vidéo légère qui utilise une seule caméra, augmentant ainsi le temps de montage.

Le montage film coûtant moins cher que le montage vidéo, le tournage en 16 mm se développe à partir des années 1970. Les réalisateurs souhaitent utiliser l'outil vidéo dans des conditions semblables à celles du cinéma. L'arrivée de la vidéo légère va concrétiser leurs souhaits. Avant cela, des fictions tournées en studio en noir et blanc sont réalisées. « *Huis-clos* » de Michel Mitrani, tourné en 1965, « *Les frères Karamazov* » de Marcel Bluwal, en 1969, sont deux exemples de films de télévision réalisés en studio et en vidéo plan par plan, dans des conditions voisines de celles du cinéma. Puis, des tournages monocaméra ou bicaméras sont expérimentés à l'extérieur des studios. En 1971, plusieurs dramatiques sont tournées ainsi. « *Les Personnages* », une dramatique de Maurice Cazeneuve, a été réalisée avec un car monocaméra comprenant une caméra Philips LDK 13 et un magnétoscope portable VR 3000. Toutefois, le premier car monocaméra n'ayant pas apporté entière satisfaction, son perfectionnement a été le fruit de plusieurs expériences.

4. Essor de la vidéo légère depuis 1980

L'évolution technique permet la réalisation de dramatiques en vidéo légère. Le montage vidéo, avec copie travail U. Matic, devient satisfaisant à un coût moindre. La S.F.P. s'équipe en E.F.P. (Electronic Film Production) pour réaliser des fictions de télévision. Il s'agit d'un équipement de production de vidéo légère. En 1977, le studio 14 à la S.F.P. est équipé de caméras et de magnétoscopes 1 pouce pour des tournages mono ou bicaméras. Michel Boisrond y tourne « *Les folies*

(1) *Cahiers de la Production*, février 1977.

d'Offenbach ». Les chaînes nationales ainsi que le secteur privé s'équipent en EFP. C'est en 1983 que FR3 s'équipe en Bétacam, suivi par Antenne 2 et TF1. Initialement conçue pour l'information, la Bétacam se verra utilisée pour des produits proches de la fiction. Le caméscope, outil de l'information, devient outil de création.

C) LE CAMÉSCOPE

1. *Description du caméscope*

a) *Généralités*

La réunion d'une caméra compacte de haute qualité et d'un enregistreur à vidéocassette à haute performance annonce l'arrivée d'une nouvelle génération d'équipements portables, équipements dont le principal atout est de laisser toute liberté d'action au cadreur d'aujourd'hui, même dans les situations les plus contraignantes.

b) *Caractéristiques*

Le caméscope se caractérise par sa légèreté et sa compacité, ainsi que par le fait que caméra et enregistreur soient séparables. Trois types de caméra sont proposés : monotube, tritubes, CCD (sans tube). Les principales particularités techniques sont les suivantes : faible consommation, haute fiabilité et robustesse, indication de fonctionnement « en clair » dans le viseur, nouveau format d'enregistrement ½ pouce (8 mm pour les caméscopes grand public), composants luminance/chrominance[1], utilisation de cassettes standard ½ pouce Béta, 24 minutes d'enregistrement, microphone haute sensibilité et unidirectionnel, microphone HF (Haute Fréquence) en option, entière compatibilité avec les équipements existants.

Parmi les modèles de caméscopes proposés par Sony/Thomson, retenons : le Caméscope monotube TTV 13111 S/P/N (Sécam, Pal, NTSC), le Caméscope tritubes TTV 13123 S/P/N et le Caméscope CCD.

c) *Les caméras*

La caméra monotube CA 1611 est petite, légère et idéale pour des utilisations en ENG (journalisme électronique). Elle utilise un tube ⅔″

(1) *Luminance :* Antérieurement dénommée brillance, caractérise le flux lumineux émis par unité de surface d'une source étendue (U = Candéla par mètre carré ou nit). En télévision couleur, partie du signal qui contient l'information achrome ou noir et blanc; l'une des trois caractéristiques d'une couleur (les deux autres étant la dominante et la saturation). *Chrominance :* En télévision couleur, partie du signal contenant l'information de couleur.

large bande Saticon (HBST) à concentration électromagnétique, déviation électrostatique et contrôle automatique de faisceau dont les performances apportent une bonne qualité d'image (définition supérieure à quatre cents lignes TV, haut rapport signal/bruit, bonne colorimétrie, bonnes convergences, haute sensibilité) et une utilisation de la caméra jusqu'à des niveaux de lumière de 60 lux à f : 1,4.

Reconnues pour leur grande souplesse d'emploi, les caméras de télévision TTV 1623 et TTV 1624 sont destinées à couvrir les besoins de la prise de vues ENG. Compactes et légères, elles atteignent un niveau élevé de qualité d'image.

L'incorporation d'un magnétoscope oblige, pour la caméra, une réduction de taille et de poids par rapport aux équipements de la génération précédente (Microcam TTV 1603-04-05). Ces caméras utilisent des tubes de prise de vues ⅔". La caméra CA 1623 est équipée de 3 tubes à concentration électrostatique, et la caméra CA 1624 est munie de 3 tubes LOC à canon diode à concentration magnétique. Les modèles sont les suivants : CA 1623 : tube Saticon triode, CA 1623 : tube Plumbicon triode, CA 1624 : tube Plumbicon Loc Diode-gun, CA 1624 : tube Saticon Loc Diode-gun. Une gamme d'objectifs est utilisable par ces caméras grâce à un système de baïonnette standard. Ce sont des objectifs à focale variable (Angénieux, Canon, Fujicon, Schneider...). L'électronique de la caméra est regroupée sur une dizaine de circuits imprimés enfichables. En plus des composants standard implantés sur les circuits imprimés, des microcomposants sont placés et soudés au côté opposé, ce qui permet une compacité de l'équipement.

La caméra tritubes CA 1623 a des performances supérieures à la caméra monotube CA 1611. Ses principales caractéristiques sont les suivantes : trois tubes ⅔" Saticon, définition d'image : 650 lignes TV (résolution), rapport signal/bruit : 56 db (SECAM/PAL), haute sensibilité : 2000 lux, f : 4 (3200 K), minimum d'éclairement : 30 lux (f : 1,4 + 18 db), centrage automatique, balance automatique des blancs et des noirs, niveau de noir automatique, sorties vidéo codées et composantes, générateur de synchronisation intégré, mire de barre couleurs intégrée pour test, dimensions : longueur : 210 mm, largeur : 110 mm, hauteur : 278 mm, poids : 4,1 kg avec viseur, sans objectif.

d) Les magnétoscopes Bétacam

L'exploitation des caméras TTV 1623 et 1624 avec un enregistreur Bétacam constitue le caméscope.

L'enregistreur MA 1611 (S/P/N) utilise la cassette standard ½" du type Béta, format Bétamax L 500. Le format d'enregistrement en composantes (luminance et chrominance séparées) donne un enregistrement plus performant que celui des magnétoscopes portables de la

génération précédente, type BVU. Sa robustesse et sa fiabilité permettent une grande disponibilité. Ses principales caractéristiques sont les suivantes : enregistrement sur bande BETA des trois composants du signal vidéo télévision, sur pistes séparées : le signal de luminance Y et les deux signaux de chrominance R-Y et B-Y; haute qualité d'image (large bande passante des signaux vidéo, bon rapport signal/ bruit, absence d'intermodulation entre les signaux luminance et chrominance); deux pistes son et une piste pour générateur de code (*time code* SMPTE/UER); alarmes : HF, asservissement, humidité, batterie, tension de la bande et fin de bande; haut-parleur de contrôle incorporé; réglage automatique ou manuel du niveau d'enregistrement; réducteur de bruit Dolby-C incorporé (commutable); autonomie d'enregistrement de batterie : ½ ou 1 heure; durée d'enregistrement d'une cassette BETA L 500 : 24 minutes en SECAM et en PAL, 20 minutes en NTSC.

Les caméras peuvent être utilisées avec un magnétoscope séparé. Le caméscope constitue l'innovation majeure des années 1984-1985 dans le domaine du journalisme électronique car il permet le reportage autonome sans fil. Il forme un ensemble compact et léger. Il ouvre également des champs d'application de tournage extérieur et intérieur autres que le reportage.

e) Les caméras CCD

L'évolution technologique en électronique est constante et très rapide. Une nouvelle gamme de caméscopes est apparue. Ils sont constitués de caméras sans tube, mais munies de capteurs appelés dispositifs à transfert de charge CCD *(Charge-Coupled-Devices)* ou senseurs. Les trois tubes de la caméra sont remplacés par trois capteurs ou détecteurs micro-électroniques de lumière à CCD comprenant de 200 000 à 300 000 pixels (points ou constituants élémentaires de l'image; abréviation de *Picture Elements*).

Le microcircuit est construit sur une pastille carrée de silicium semi-conducteur de six millimètres de côté et constitue, dans sa partie centrale et sensible, un réseau de plusieurs centaines de milliers d'éléments, réseau qui détermine la définition et la limite de résolution de l'image. À chaque couleur élémentaire, soit le bleu, le vert et le rouge, correspond un réseau CCD. Les caméras à CCD Thomson 1640 offrent tous les avantages que les caméras à tubes ne comportent pas en ce qui concerne la qualité de l'image. En effet, avec ces caméras on évite le traînage, l'effet de « queue de comète », la défocalisation de surexposition, l'effet de mémoire, la brûlure de la couche sensible, la superposition, l'effet microphonique, l'insensibilité aux champs magnétiques et le vieillissement des senseurs.

Les dimensions et le poids de la caméra sont nettement réduits par rapport aux caméras à tubes. La puissance consommée par la caméra (15 W) ne représente que 65 % environ de celle utilisée par les caméras à tubes, ce qui se traduit par une autonomie plus grande. Le rapport signal/bruit est identique à celui des caméras à tubes. Sa sensibilité est supérieure. Un correcteur électronique de température de couleur est utilisé en remplacement des filtres orangés traditionnels. Ainsi sont réduites les pertes de flux lumineux dans le système optique. Le rapport signal sur bruit de 57 db (standard 625 lignes / 50 Hz) est obtenu avec un éclairement de 1 400 lux et un objectif ouvert à f : 4. La résolution est uniforme sur toute l'image. Un correcteur de contour ainsi qu'un filtre optique améliorent la définition de l'image. Les principaux automatismes sont ceux de la balance des blancs et des noirs, du niveau de noir, de la compensation de diffusion de la lumière *(Flare)*, et de l'iris, permanent ou momentané.

Comme pour les caméscopes équipés de caméras à tubes, les caméscopes à CCD ne sont pas uniquement utilisés pour le journalisme électronique, ce qui semblait être, au départ, leur vocation première.

II
LE CAMÉSCOPE, OUTIL D'INFORMATION

A) DU CINÉMA À LA TÉLÉVISION

Avant l'arrivée du caméscope, les équipes de tournage tant en reportage qu'en production (fiction, magazine, documentaire) conservaient de près ou de loin les structures du cinéma. Parmi les secteurs professionnels, la télévision est soumise à de continuels progrès techniques qui peuvent modifier son style et son mode de production. En matière d'information, la télévision a hérité du cinéma l'équipe à quatre : le journaliste (ou rédacteur), le cameraman (ou journaliste reporter d'images), le preneur de son, l'éclairagiste (ou chauffeur assistant). La vidéo, puis le caméscope et les salles de rédaction remettent en cause les modes traditionnels de fabrication de l'information.

1. *Le premier journal télévisé en France*

Le 29 juin 1949, le premier « J.T. » de la Radio Télédiffusion Française (RTF) est diffusé. L'équipe était formée de Pierre Sabbagh, Pierre Dumayet, Georges de Caumes, Jacques Sallebert et Pierre Tchernia (venant de la radio). Le siège de la rédaction comportait un seul studio (rue Cognacq Jay à Paris), avec au fond une rangée de fauteuils, deux

caméras fixes et une petite régie. Le matériel de reportage était aussi rudimentaire : trois caméras d'amateur et deux véhicules. Les distances créent des retards dans la diffusion. Avant la diffusion, les reportages sont muets; les bandes magnétiques n'existent pas encore. Les journalistes lisent en cabine et en direct leurs commentaires. À la même époque, le journal télévisé des américains démarra sur CBS.

2. Les métiers traditionnels de l'Information

a) Le journaliste rédacteur

Le journaliste rédacteur est chargé de préparer les reportages à partir de documents ou de prises de contact. Lors de la conférence de presse à laquelle il assiste, il peut être l'initiateur d'un reportage ou en être l'exécutant. Il est responsable du style et du contenu du reportage, il donne le fil conducteur. Il pose les questions, fait le commentaire. Il travaille en équipe avec le cameraman et le preneur de son. Il est présent au montage et il donne les indications au monteur pour la construction générale du sujet. Les journalistes peuvent être spécialisés dans certains secteurs (politique intérieure et extérieure, culture, sport, etc.). D'ailleurs, les journalistes rédacteurs le sont généralement sur les chaînes de télévision nationales. En règle générale, ils sont plutôt polyvalents dans les stations régionales.

b) Le journaliste reporter d'images (JRI)

En télévision, le cameraman s'appelle opérateur de prise de vues pour la production, et JRI pour l'information. Selon les chaînes de télévision, il participe ou non à la conférence de rédaction dans les chaînes nationales. Il a, en général, le statut de journaliste, ce qui n'est pas le cas pour les opérateurs de prise de vues (OPV) qui sont affiliés à la production. Il filme les images des reportages en relation avec le journaliste rédacteur. Il n'assiste pas obligatoirement au montage. Il n'est pas spécialiste d'une rubrique et travaille avec différents journalistes rédacteurs.

c) Les autres membres de l'équipe

Opérateur de prise de son, éclairagiste et monteur sont les autres membres de l'équipe. L'opérateur de prise de son n'a pas le statut de journaliste. Il est le technicien responsable de la qualité sonore du reportage. Il travaille en relation avec le cameraman et le journaliste. L'éclairagiste assure les fonctions de mise en place des éclairages en relation avec le cameraman. Il est également le chauffeur. Le monteur est responsable du montage tant des reportages que des fictions ou magazines. Il travaille en relation avec le journaliste.

3. De l'Éclair à la Bétacam

a) Le tournage film

Durant les années 1970, les images de télévision sont tournées exclusivement en film. Seules les dramatiques sont tournées en vidéo en studio. Ainsi, toute image qui ne vient pas du direct ou de ces dramatiques a pour support la pellicule film sur format 16 mm. Les images de reportage ainsi que les magazines et documentaires sont tournés en 16 mm. Depuis 1962, la caméra Éclair Coutant est utilisée. Puis se sont succédé l'Arriflex 16, l'ACL, l'Éclair et enfin l'Aäton.

L'Aäton est légère (6 à 7 kilogrammes), simple d'utilisation, très maniable et silencieuse. La batterie, directement branchée sur le corps de la caméra, permet une grande liberté et une amplitude de mouvements au cameraman.

Les fabricants de pellicules film (Kodak, Agfa, Fuji) sortent de leurs usines des émulsions très sensibles permettant un apport moindre de lumière. Avec la bande vidéo, le travail de laboratoire n'existe plus.

En ce qui concerne le son, le travail de repiquage n'a plus lieu d'être puisque le son est enregistré directement sur la bande vidéo. Pour le tournage film, le son est enregistré par un magnétophone de type Nagra généralement et est ensuite repiqué sur une bande magnétique perforée 16 mm pour les besoins de la synchronisation et du montage.

b) La vidéo légère et l'Electronic News Gathering (ENG)

L'utilisation première des équipements de vidéo légère concerne le reportage d'actualité. Le journalisme dit « électronique de télévision » (JET) est la traduction de l'Electronic News Gathering (ENG), nom générique donné, aux États-Unis, pour désigner les premiers équipements réservés à l'actualité, en 1977. Ils comprennent une caméra RCA et un magnétoscope BVU Sony.

Les chaînes françaises se sont équipées de caméras Microcam Thomson/Sony et de magnétoscopes BVU 110 ou 50. Notons que le BVU 110, plus lourd et plus encombrant, permet la relecture, ce qui n'est pas le cas du BVU 50. Pour l'actualité, le BVU 50 est nécessaire et mieux adapté car il est plus léger.

c) Les faisceaux hertziens

La transmission directe des images tournées en ENG sur support vidéo est rendue possible par l'intermédiaire de bornes audio-vidéo (BAV), appelées aussi « boîtes noires ». Elles sont implantées sur tout le ter-

ritoire, en campagne, par la société TDF (Télédiffusion de France). Ces points d'injection sur les faisceaux hertziens permettent la liaison avec la station de télédiffusion. Le réseau de points reliés aux faisceaux hertziens comprend environ quarante bornes audio-vidéo réparties sur l'ensemble du territoire. Un contrat préalable avec les services régionaux de TDF pour réserver et effectuer la liaison hertzienne est nécessaire ainsi qu'une entente avec le service de la rédaction de la station. Relié à la prise de lecture de la borne, le magnétoscope est mis lui-même en position de lecture à un moment précis convenu. Les images parviennent directement sur l'écran du téléspectateur.

d) L'arrivée du Caméscope

En octobre 1980, les premiers caméscopes apparaissent. Le magnétoscope est relié directement au corps de la caméra, constituant ainsi un appareil compact. Le premier modèle professionnel est le caméscope Bétacam Sony. Le fameux « fil à la patte » a disparu. La liberté du cameraman est retrouvée. Par ailleurs, un microphone peut être fixé directement au-dessus de l'objectif de la caméra; un réglage en position « automatique » peut être affiché par le cameraman sur la partie magnétoscope. Dans ce cas, le son obtenu n'est qu'un son d'ambiance de qualité médiocre. Peut-on dire, cependant, que le preneur de son a disparu? Il peut utiliser en même temps plusieurs microphones dont il contrôle les niveaux par l'intermédiaire d'une boîte de mélange (mixage) appelée communément « mixette ». Cette petite boîte comprend plusieurs entrées. Des microphones HF (Haute Fréquence) peuvent également être utilisés. Un rendu sonore de qualité peut être obtenu par ces diverses pratiques. Un magnétophone, de type Nagra, peut aussi être employé. Il permet, en plus des prises de son synchrone, de réaliser des sons seuls, indépendamment du caméscope.

En ce qui concerne la caméra, un niveau d'éclairement inférieur à la Microcam est toléré par la Bétacam. La Bétacam tritubes pèse environ 20 kilogrammes. Elle est plus longue et plus lourde que la Microcam. Cependant, l'arrivée de la Bétacam CCD supprimera ces inconvénients. L'absence de tubes, remplacés par trois capteurs CCD, réduit les dimensions de la caméra, ainsi que son poids. On obtient avec la Bétacam CCD un outil vraiment fiable, performant et efficace. Le système d'enregistrement de l'image est compatible avec les deux standards Pal et Secam. Le rapport d'enregistrement sonore est de meilleure qualité. La largeur de la bande est de ½ pouce. Le montage peut être effectué sur les bancs de montage BVU équipés d'un lecteur Bétacam. Le caméscope est performant, très souple et très simple d'utilisation. Il peut être manié par une seule personne.

L'arrivée de ce nouvel outil de l'image — et du son — a, sous bien des aspects, contribué à de nombreux bouleversements dans les circuits de production, de diffusion et de distribution de ce qu'il est convenu d'appeler l'Audiovisuel avec un grand « A ». Réaménagement des équipes, saisie et traitement de l'information différents, façons nouvelles de travailler, voilà autant de réalités que cet appareil innovateur fait naître.

B) INTRODUCTION DE LA BÉTACAM DANS LE SECTEUR DE L'INFORMATION TÉLÉVISÉE

En télévision, la Direction de l'information produit un ensemble d'émissions sur l'actualité et le sport. Néanmoins, la principale production de ce service demeure le journal télévisé.

1. Les bouleversements professionnels

Au départ, la division du travail au sein de l'équipe vidéo rejoignait celle de l'équipe de tournage d'un film. Or, la technique ayant évolué avec l'apparition de la vidéo légère, la définition des métiers subit, elle aussi, une évolution. L'ensemble de la profession et les directions des chaînes n'ont pas réagi franchement face à l'arrivée du nouvel outil.

L'attachement au film ainsi que les nouvelles données qu'impose la technique rendent difficiles les bouleversements sur le plan des métiers. Les équipes de reportage se voient bouleversées par l'arrivée de ce nouvel outil. La référence au cinéma met en valeur deux phénomènes. D'une part, les critères d'évaluation du travail de chaque membre de l'équipe font référence aux produits cinématographiques : le cameraman cherche avant tout à créer une belle image, le preneur de son, un son « beau » et « bon ». D'autre part, on dénote le peu d'enthousiasme suscité par la vidéo, en raison d'un attachement au cinéma.

Le cinéma a méprisé les productions tournées en vidéo lourde (les « dramatiques de la télé »). Les équipes de reportage film ont méprisé aussi, pour des critères de qualité technique et esthétique, la vidéo légère.

2. Le travail d'équipe en film comme en vidéo

La spécialisation implique l'interdépendance des quatre membres de l'équipe de reportage (cinq avec le monteur). De la qualité du travail de chaque membre dépend la qualité du reportage fini, soit une bonne image, un bon son, un bon éclairage, un bon commentaire et un bon

montage. Si l'un des éléments (image, son, éclairage, commentaire, montage) est médiocre, le reportage en est affecté.

3. La remise en question des métiers

La Bétacam est conçue pour une pratique de reportage radicalement différente, puisqu'elle permet la production d'un sujet d'actualité réalisé par une seule personne (deux avec le monteur). Un journaliste, à la fois technicien et rédacteur, travaille seul. La simplification de l'utilisation remet en cause les spécialisations des métiers techniques. La miniaturisation permet la manipulation par une seule personne. Au début des années 1980, Michel Parbot (agence Sygma) a filmé seul des images sur l'île de la Grenade. Il symbolisait « l'homme orchestre » à la caméra, réalisant à lui seul un reportage avec un outil complet : son caméscope. L'équipe de tournage traditionnelle pouvait être réduite à un seul homme. Ainsi, une nouvelle division du travail allait résulter de l'introduction de la Bétacam dans la production de l'information télévisée.

4. Vers une nouvelle organisation des équipes

Une utilisation de la Bétacam sans modification de structures comme le tournage effectué en microcam réunit : un JRI : Journaliste reporteur d'images; un OPS : Opérateur de prise de son; un ATP : Assistant technique de production; un journaliste : le rédacteur. Cette version n'utilise pas les possibilités spécifiques du caméscope. Elle est appelée à disparaître pour des reportages simples, plus classiques, plus courts. Une dissolution des métiers techniques est à craindre; le nouveau JRI, utilisateur du caméscope, peut cumuler les fonctions de rédacteur et de technicien.

On est loin des critères de qualité du cinéma. Le reportage TV deviendrait un produit écrit par l'image et par le commentaire. D'autres critères d'évaluation sont apparus. Jusque-là, la plupart des reportages diffusés sont essentiellement de la « radio filmée », c'est-à-dire un reportage radio illustré par des images. Un tel schéma nécessiterait une nouvelle organisation du planning des équipes. Pour le JRI, un approfondissement des connaissances rédactionnelles s'avérerait nécessaire et pour le journaliste rédacteur, une formation sur le problème de l'utilisation technique du camescope s'imposerait. Le nouveau JRI devrait réunir un savoir-faire technique et journalistique.

La catastrophe d'Argenton-sur-Creuse

« Le 30 août 1985, on m'a réveillé à deux heures du matin. J'arrive à la télévision où je rejoins le preneur de son, l'éclairagiste qui est en

même temps le chauffeur de la voiture, et le journaliste qu'on a attendu. Puis, on est parti. On est arrivé à six heures du matin a Argenton-sur-Creuse, après avoir roulé à 160 km/h tout le long. On a travaillé le soir jusqu'à vingt-et-une heures trente; ce qui faisait une belle journée! Ce jour-là, à un certain moment, j'étais dans l'hélicoptère avec le preneur de son; pendant ce temps-là, le journaliste était en contact avec le préfet et les autorités locales; il prenait tous ses contacts étant donné que l'on avait fixé de faire les interviews après les prises de vues aériennes. L'éclairagiste-chauffeur avait, lui de son côté, pris les premières cassettes et déjà il fonçait sur Limoges où allait commencer le montage pour une diffusion à midi. L'après-midi, il nous a rejoint et on a reconstitué l'équipe de quatre. Le lendemain, cela a été la même chose, on s'est encore dispersé. Dans une telle situation, un type tout seul ne faisait pas tout! Quand j'étais dans l'hélicoptère, je ne pouvais pas prendre les contacts avec le préfet par exemple... C'est là un exemple qui montre que le fait d'être quatre facilite les choses. Et c'est justement dans le domaine du « News » qu'on a le plus besoin d'être à trois ou à quatre, parce qu'il faut faire vite. Une équipe peut rester au tournage, pendant que le chauffeur porte les premières cassettes à la station de télévision; ou le journaliste peut, à Paris par exemple, prendre le métro et rentrer avec ses cassettes à la station, pendant que le reste de l'équipe peut continuer de tourner ou rentrer dans les embouteillages[1]. »

C) L'IMAGE DU CAMÉSCOPE POUR L'INFORMATION

1. La caméra stylo ou le journalisme électronique sans fil avec le caméscope

Le projet de réaliser une caméra compacte, incorporant un enregistreur magnétique, apparut, en France, durant l'année 1983. Le but était d'obtenir un équipement comparable à une caméra film 16 mm, mais en y apportant la souplesse de l'enregistrement vidéo. Déjà en 1980, on assistait à une recherche importante concernant les composants de base pour ce futur équipement. Dans le courant de l'année 1983, la caméra TTV 1623 associée à un enregistreur Bétacam fut mise au point. Les fabricants de tubes d'analyse proposaient plusieurs solutions : le tube ⅔ de pouce Plumbicon ou Saticon (court, court balayé ½ pouce), le tube ½ pouce Plumbicon, le monotube couleur, le tube ⅔ de pouce à concentration électro-acoustique.

(1) Entretien avec Claude Lucas, cameraman, mai 1986.

L'enregistrement sur bande magnétique évoluait dans le même sens : miniaturisation, compacité avec l'introduction de la bande magnétique standard ½ pouce (système VHS ou Béta). La nouvelle technologie de l'enregistrement en composantes du signal vidéo (système Béta) offrait de nouvelles perspectives grâce à une qualité d'image, à l'enregistrement comme à la lecture, jamais obtenue auparavant. Parallèlement à cette recherche de compacité de l'équipement, une nouvelle technologie de microcâblage à base de microcomposants et de circuits électroniques en boîtier SOT fut mise au point.

2. L'exemple de FR3 (France)

L'introduction de techniques nouvelles sur les chaînes de télévision entraîne des bouleversements dans la production d'actualités télévisées ainsi qu'une évolution des fonctions du journaliste. Plus que les autres chaînes françaises à la même époque, FR3 a investi dans la vidéo puis dans le caméscope avec le système Bétacam.

Quelles transformations l'introduction de ce nouvel outil entraînat-elle? De la source au traitement de l'actualité, qu'en est-il?

Faut-il le rappeler, le rôle du journaliste est d'informer. De quelles sources dispose-t-il? L'événement est connu grâce à ses recherches et contacts, ses relations personnelles, sa documentation, les agences de presse, la presse écrite, la radio. Il n'est pas toujours le rapporteur, ni le témoin direct de l'événement. À FR3, dans les bureaux régionaux d'information (BRI), les journalistes prospectent assez peu sur l'actualité. Plus de la moitié des sources sont institutionnelles.

3. Un nouvel outil de reportage

Le traitement de l'information est-il différent avec l'arrivée du caméscope? La capacité de travailler seul (JRI) ou à deux (JRI + rédacteur) pour enregistrer image et son ouvre des possibilités d'accès à des milieux jusque-là hostiles à l'arrivée d'une équipe de tournage à quatre. Ainsi, dès l'arrivée du caméscope, certains sujets exigeant une enquête discrète sont traités (sur la drogue, les délinquants, les pauvres, les immigrés, etc.). Des thèmes de société rarement ou jamais abordés à cause de la lourdeur du déplacement traditionnel d'une équipe peuvent, avec le caméscope, être réalisés. Doit-on alors parler d'un champ spécifique du caméscope?

Le caméscope a bouleversé le traitement de l'actualité. En partie, le rapport aux événements se trouve changé, puisque la mise en scène est moindre. Les journalistes, avec un tel outil, tentent d'établir un rapport différent entre la caméra et le sujet. C'est vers une saisie plus

directe, plus intime du réel, que peuvent se diriger les utilisateurs du caméscope.

4. Vers de nouveaux critères d'esthétique

Auparavant, on procédait à une mise en scène de l'actualité pour produire la meilleure image possible. Le cameraman exigeait le meilleur éclairage et le preneur de son, le meilleur enregistrement. Ces exigences de qualité influaient directement sur le contenu du message. D'une mise en scène, on est passé à une mise en image, à une saisie plus directe du réel. Cette saisie des événements par le caméscope signifie-t-elle la production d'images de qualité médiocre?

Depuis le début de la télévision, les différentes corporations, soucieuses de préserver leur savoir-faire et leur emploi, protégeaient des produits diffusés selon un standard de qualité. En France, dans le domaine de l'information, le traitement de l'actualité suit des règles uniformes d'un sujet à un autre : commentaire sur des images, interviews, commentaire de conclusion. En Amérique du Nord, les commentaires du journaliste sont dominants, laissant moins de place aux entretiens. La tendance en France est de donner priorité à l'interviewé, au sujet lui-même.

Quelles sont donc ces nouvelles images? Un regard du sujet est plus directement reçu par la caméra et, par conséquent, par le téléspectateur. Si le JRI pose lui-même les questions, l'interviewé lui répondra en cherchant son regard. Son regard à cet instant est celui de l'objectif de la caméra. Le téléspectateur est habitué à voir les acteurs de l'actualité s'adresser à droite ou à gauche de l'écran au journaliste placé près de la caméra et généralement non visible à l'image. Celui-ci s'adresse le plus souvent à la caméra en fin de reportage, pour donner un mot de commentaire final. Si les acteurs de l'événement s'adressent directement au public, le journaliste se substituant au téléspectateur lui-même, qu'en est-il de l'image et de son impact?

Une expérience semblable a été tentée au Québec par une nouvelle télévision qui venait d'ouvrir son antenne, Télévision Quatre Saisons. Les reportages d'actualités étaient effectués par une seule personne, le journaliste qui, tout en filmant, posait les questions à des personnes qui lui répondaient directement, en regardant l'objectif de la caméra. Cette expérience n'a pas été poursuivie en raison d'obstacles techniques et de contingences structurelles et financières.

Le « village global » de McLuhan existe bel et bien par la télévision. De plus, nous sommes, avec le caméscope, devenus plus directement les observateurs d'événements qui nous sont présentés presque

face à face. Du rôle de spectateurs, nous tendons à passer, avec cette technologie, au rôle d'acteurs, participant presque personnellement à l'actualité. Dans cette optique, la télévision interactive fait du télé-spectateur un « télé-acteur ». En effet, le mode interactif permet à l'usager d'intervenir sur la programmation à l'intérieur d'une émission, par l'intermédiaire d'un boîtier de télécommande. Il peut, par exemple, choisir les axes de prises de vues ou répondre lui-même à des jeux-questionnaires.

Pour la plupart des sujets actuellement tournés avec le caméscope, la mise en scène reste traditionnelle. Elle devient différente pour les sujets traités par une seule personne. Le sujet imprévu, l'événement couvert « à chaud », les « News » demeurent le type de reportage qui exploite le plus intensément les caractéristiques du caméscope.

5. Vers une nouvelle liberté d'action du cameraman

Avec le caméscope, comme ce fut le cas entre la caméra film et le magnétophone à bandes lisses (Nagra) asservi par moteur quartz, le « cordon ombilical » est à nouveau rompu. Le moteur quartz avait permis la rupture du câble de synchronisme reliant la caméra au magnétophone. Avec les équipements vidéo légers (ensemble microcam et BVU ¾ de pouce) un cordon réapparut, reliant la caméra au magnétoscope.

Le caméscope réunissant en un même appareil la caméra et le magnétoscope, ce cordon est, par conséquent, supprimé. La réalisation de tournages en équipes légères (deux personnes) permet une nouvelle approche des reportages. Le cameraman redécouvre l'autonomie de mouvements dont il disposait en film. Il n'a plus de « fil à la patte ».

Avec le caméscope, c'est une liberté qu'il retrouve pour sa recherche variée des angles de prise de vues, avec la possibilité de la rapidité. L'absence d'une telle contrainte le conduit à tourner davantage en plans séquences. La prévision pour le montage est différente. L'interprétation de l'information est donnée dès le tournage. Il convient de prévoir à quel moment et sur quelles images viendra se superposer un commentaire en voix *off* (hors champ). L'image gagne en autonomie. La souplesse d'utilisation et la rapidité d'exécution, ainsi que la capacité de tourner avec moins de lumière, conduisent le journaliste reporteur d'images (JRI) à s'adapter à la situation et non l'inverse. Auparavant, on l'a vu, une mise en scène s'imposait.

6. Vers une technique nouvelle de l'interview

Les places des intervenants lors d'une interview sont remises en question. La prise de vues est plus discrète et le journaliste, s'il est présent

en plus du JRI, doit apprendre à susciter des témoignages plus intimes, voire des confidences. L'usage des microphones sans fil, par moyens HF (Haute Fréquence), permet davantage d'obtenir un échange, d'engager un dialogue par opposition à un interrogatoire télévisé, froid et « spectaculaire ». Arriverons-nous à faire pénétrer une caméra dans les foyers, au point qu'elle se fasse oublier tant elle sera discrète et légère grâce à la manipulation d'un seul professionnel? Elle deviendrait alors « l'œil de Juda » venant voler nos dernières confidences. Quelles seront, quelles sont déjà ces images nouvelles si intimes, si proches de nous, qui révèlent nos vies, nos pensées secrètes?

III
LE CAMÉSCOPE, OUTIL DE CRÉATION

On ne peut définir le rôle du caméscope en matière de création artistique sans d'abord faire le point sur la vidéo en général, sur la naissance d'un art et son évolution jusqu'à l'arrivée de ce nouvel outil.

A) GÉNÉRALITÉS SUR LA VIDÉO ET L'IMAGE ÉLECTRONIQUE

1. L'art vidéo

Un sociologue, M. Flusser, affirme : « Pour les artistes d'avant-garde, la vidéo peut être un nouvel instrument pour voir les choses[1]. » L'art vidéo est né aux États-Unis, en 1950. La société de télévision W.G.B.H. de Boston diffusait sur les antennes une première expérience dans ce domaine. En 1967, une première exposition a lieu dans la galerie de Howard Wise à New York. Nam June Paik, d'origine coréenne, devient le maître d'une nouvelle école aux États-Unis. Dès 1965, il organise des projections dans un café de Greenwich Village, représentant des scènes de rues, tournées à travers la vitre d'un taxi. Dans un manifeste, il déclare au sujet de la vidéo, qu'il voit comme un nouveau mode d'expression : « De même que la technique du collage a remplacé la peinture à l'huile, le tube cathodique remplace la toile. » Il posait là les bases d'une nouvelle forme d'expression artistique à partir de moyens électroniques. Les œuvres de Nam June Paik ont fait école. On a pu voir au musée d'Art Moderne de la Ville de Paris les œuvres de ses disciples. Celles de Emshwiller Beck sont un défile-

(1) Cité dans *Cinéma*, *mémo*, David O. Selznick, Ramsay, 1984.

ment d'images abstraites et mouvantes qui rappellent l'Art Cinétique[1] de Lenne et Vasulkas. Les bandes vidéo d'Agam transforment l'écran en tableaux mouvants.

On peut également citer des chercheurs américains tels que Douglas Davis, Allan Kaprow, Bruce Naumann, Robert Morris. En France, les premiers artistes perçoivent dans la vidéo l'émergence d'une forme d'art de l'imagination qui permettrait de conserver « la trace d'une action éphémère ». D'autres, comme les artistes français Titus Carmel, Marital Raysse et Gina Pane, voient dans l'art vidéo une forme d'art populaire permettant à chacun de devenir créateur. Les multiples expériences ne permettent pas de donner une définition très précise de l'art vidéo. « L'appellation générique « d'art vidéo » pourrait donner l'illusion d'une unité de pratiques. Il n'en est rien. Ni école, ni tendance nouvelle; on est plutôt confronté à une multiplicité de démarches en relation avec les tout aussi divers courants artistiques contemporains[2]. »

2. *Évolution de la vidéo légère*

Les origines de la vidéo légère remontent aux expérimentations de Nam Jum Paik à New York, en 1965, avec la projection d'une bande représentant le trajet en taxi de son atelier au café « A Gogo ». Le thème, ainsi que la forme de ce travail, sont révélateurs des possibilités nouvelles de cette technologie. Le matériel utilisé était une Portapack, ensemble (caméra et magnétoscope) portable. C'était, à l'époque, tout à fait révolutionnaire. Il est intéressant de constater que cette première production, projetée en public, est une scène de la rue ou, plus exactement, la rue elle-même. Cela ne préfigurait-il pas la naissance d'un nouvel art : l'art populaire, l'art de l'homme de la rue, l'art du commun des mortels?

Dans le même sens, on relève au Québec des expériences de télévisions locales qui sont menées de façon assez avant-gardiste, tout comme l'est la création du Vidéographe à Montréal. En France, Christian Lafargue, Paule et Gary Belkin parcourent la Tanzanie avec un matériel vidéo portable. À l'automne 1968, les premiers magnétoscopes sont en vente dans des usines, telles que Flins et Rhodiaceta. Il ne s'agit pas alors d'un marché grand public. Seuls quelques acheteurs appartenant au monde du spectacle et des professions libérales s'en

(1) Art Cinétique (1920) : forme d'art plastique fondé sur le caractère changeant d'une œuvre par effet optique (mouvement réel ou virtuel) *(Petit Robert)*. L'image virtuelle est l'image dont les points se retrouvent sur les prolongements des rayons lumineux, *(Optique* 1858).

(2) Anne-Marie Duguet, *Vidéo, mémoire au poing*, Hachette, 1981, p.176.

procurent. Poursuivant son développement, la vidéo définit son am-
biguïté en ce qui concerne sa vocation (outil d'information ou de création
artistique/outil d'élite ou outil populaire), par la création, au début de
l'année 1969, d'un studio vidéo à l'Université de Paris VIII (Vincennes)
et par les premières démonstrations d'enregistrement de Jean-Luc
Godard. Il s'agissait de l'enregistrement d'une conférence de presse
du président de l'université et de son visionnement dès sa clôture.
C'était à l'époque tout à fait nouveau et la découverte d'un outil aussi
facilement maniable provoqua émerveillement et engouement.

À la même époque, Alain Jacquier et Jean-Luc Godard réalisent
deux numéros du magazine *Vidéo 5*, diffusé par la librairie Maspero.
De plus, le ministère des Affaires Culturelles attribue un subside à
l'Atelier des Techniques de Communications (A.C.T.), dirigé par le
metteur en scène Jean-Marie Serreau. Cette subvention permit l'achat
d'un équipement portable vidéo. Dès juillet 1969, un stage est organisé
réunissant des animateurs de la Ligue de l'Enseignement. Et c'est en
collaboration avec l'U.P.6 des Beaux-Arts que l'Atelier A.T.C met en
œuvre la première expérimentation de télédistribution à Paris dans
l'immeuble Maine-Montparasse, en mai 1970. Les images produites
concernent des activités locales : réunions de résidents, rencontres
avec des enfants. À la suite de cette première expérience, d'autres
furent menées par l'Atelier A.T.C. en collaboration avec d'autres villes
de France, à Bourges, Saint-Cyprien, Balaruc, etc., durant l'été 1970.
Il s'agissait, par exemple, de la réalisation de journaux vidéo. Avec
ces premières expériences se dessinent les nombreuses possibilités
offertes par la vidéo. Citons l'exemple de Chil Boiscuillé et Patricia
Moraz qui utilisent l'outil vidéo portable en clinique psychiatrique.
Dans un autre domaine d'exploitation de la vidéo, notons la création
du premier collectif militant par Paul Carole Roussopoulos.

La plupart des secteurs sont investis par la vidéo légère qui séduit,
suscite des expérimentations, stimule l'imagination. C'est l'image ani-
mée à la portée de tous, image qui, en même temps que son apparition,
génère la soif d'elle-même. L'image appelle l'image, une image chasse
l'autre. En effet, dès 1970, la soif d'images commence. En France, en
1973, sept villes reçoivent l'autorisation de mettre en fonction leur
réseau de télédistribution. La ville de Grenoble sera dans ce domaine
tout à fait à la pointe. Elle verra son réseau fonctionner le plus ré-
gulièrement et le plus longtemps, de 1973 à 1976. Deux vidéobus sont
créés, l'un à Paris et l'autre à Nice. Ils s'inscrivent dans le cadre de
la « vidéo animation » qui s'épanouit un peu partout. La « vidéo ani-
mation » des centres de ressources ouvre l'accès à la formation et à la
production plus facilement et plus amplement.

Les domaines expérimentaux de la vidéo sont riches et variés. La vidéo à l'école, la vidéo comme moyen de formation, la vidéo comme moyen thérapeutique sont les secteurs investis à cette époque. Des explorations de type pédagogique ont lieu dans certains foyers d'éducation. Des expériences pilotes sont conduites dans des établissements scolaires, telles celles du CES audiovisuel de Marly le Roy.

Il faut attendre 1974 pour parler vraiment d'art Vidéo en France. Le service de la Recherche de l'Office de la Radiodiffusion Télévision Française (O.R.T.F.) dès 1968 travaille sur les possibilités de ce nouvel outil, sur la naissance virtuelle d'un langage et d'une écriture. La période de 1968 à 1974 correspond aux balbutiements d'une forme qui se cherche. Peu à peu, la vidéo légère pénètre les secteurs d'information et de production à la télévision. De même, dans les milieux non professionnels ou semi-professionnels, la vidéo est de plus en plus intégrée aux équipements lourds existants. À l'encontre de cette évolution, certains groupes spécifiques et marginaux, ayant pris naissance à l'arrivée de la vidéo légère, s'équipent de matériels de studio plus lourds et plus perfectionnés. Pour se développer, l'art vidéo devait compter sur les structures de télévision existantes. La nouveauté ne devait pas pour autant être synonyme de médiocrité sur le plan de la qualité technique des productions. En effet, « les exigences esthétiques des artistes, concernant par exemple la qualité de l'image ou la recherche fondamentale sur le dispositif électronique lui-même, les obligent à se tourner vers les institutions qui possèdent des studios correctement équipés[1]. »

Avec l'apparition de la vidéo se met en place insidieusement, presque sournoisement, le règne de l'image, qui, tel un raz de marée va submerger l'ordre social. Le « village global » de McLuhan imaginé et imagé est établi. Les médias de masse tissent une gigantesque toile sur la planète. L'oeil électronique est là, presque partout, répandu en caméras, en objectifs, en écrans, faiseurs ou porteurs d'images.

3. L'écriture vidéo

En marge des images médiatiques, un monde plus spécifique et créatif évolue en quête d'identité et d'écriture. C'est celui des artistes, des cinéastes, de ceux appelés parfois « vidéastes » et qui, avec un tel outil, tentent l'expérimentation de l'art. L'écriture spécifiquement vidéographique existe-t-elle alors?

Les composantes mêmes de la vidéo déterminent presque immanquablement son essence propre qui la situe en termes de rôle et de

(1) Anne-Marie Duguet, *op. cit* ., p. 181.

fonction. La vidéo est avant tout née d'une technologie, son image est celle d'une technicité. Toute tentative de discours esthétique en est empreinte. De la même manière que MacLuhan définissait le message comme étant le médium, on peut dire que l'écriture vidéo n'échappe pas à son support. Sa matérialité cantonne son rayonnement dans les limites de ses composants électroniques et du mode de transport et de véhicule des images qu'elle produit.

a) Une autre manière de saisir le réel

On a dit de la vidéo légère qu'elle est un brouillon pour le cinéma, un bloc-notes, un outil de thérapie, un instrument de propagande. Des écritures dites « sociales » dévoilent des morceaux de vie ou des constats de faits. L'enregistrement du réel en terme événementiel revêt toujours le regard d'un observateur. Les images vidéo peuvent-elles jamais échapper à ce regard?

« Comme le tambour, le piano, la pellicule, le papier, le poinçon, l'imprimerie ou le pinceau, la vidéo est un instrument. Avec un tambour, il y a des gens qui battent le rappel, d'autres qui entrent dans la danse. Avec un pinceau, il y a des gens qui peignent des murs, d'autres qui font des tableaux. Pour la vidéo, c'est exactement pareil : il existe plus d'une façon de s'en servir. Et quand on dit plus d'une, c'est plus de deux, plus de quatre qu'il faudrait entendre. L'art-vidéo est un nom commode (donc à tiroirs) pour regrouper plusieurs façons. Où finit-il? Difficile à dire : ses frontières ne cessent de s'agrandir. Né dans les galeries d'art et les musées modernes, d'abord pratiqué par des plasticiens et des musiciens, il voit venir à lui aujourd'hui toutes sortes d'adeptes, cinéastes expérimentaux, cinéastes narratifs, cinéastes documentaires en mal d'horizons nouveaux, et même des gens qui ne sont ni plasticiens, ni musiciens, ni cinéastes d'origine, qu'on pourrait nommer vidéastes, qui choisissent la vidéo comme instrument premier, unique, privilégié[1]. »

Ainsi, avec l'art vidéo naît une nouvelle profession entre l'art et la technologie, celle du vidéaste. Son outil, il s'en sert un peu comme d'une plume, la plume de l'écrivain de l'image. Un outil comme le caméscope peut-il permettre à lui seul une participation à la création d'un art nouveau, libéré de son support, à mi-chemin entre l'image du septième art et l'image publique?

b) La part de la création

Nombreux sont les gens qui cherchent à s'exprimer sur le plan artistique. Il existe plusieurs centaines de sociétés de production vidéo en

(1) Anne-Marie Duguet, *op. cit.*, p. 152.

France. La baisse des prix et l'accroissement des performances techniques devraient favoriser l'expression des créateurs. Avec l'arrivée des caméras CCD vidéo 8 (format de bande 8 mm), on assiste à une démocratisation de l'instrument vidéo. La démocratisation des outils entraîne-t-elle un foisonnement de la création ou plutôt une profusion d'utilisateurs qui, à leur manière, participent à un nouveau courant créatif?

L'image est comme « désacralisée » par la simplicité, la maniabilité et l'accessibilité des nouveaux outils vidéo que sont les caméscopes. Cette simplicité d'utilisation favorise « l'image-croquis ». Quelle est-elle? Cette nouvelle image est pour 90 % « informative », 10 % seulement revenant au domaine artistique. « Des réalisations reposent sur une invention constante de l'image dans l'instant même de l'événement. Sans scénario — ou alors simple canevas pour l'improvisation — sans discours élaboré ni volonté didactique, ce sont plutôt des vidéos de parcours, de recherche. Elles rejoignent souvent un mode de réalisation « à la première personne » qui se développe aussi à nouveau à la télévision (comme au cinéma) où l'auteur se manifeste très ouvertement et de façon dominante à travers la réalité qu'il enregistre. Enquête sur sa propre histoire, son corps, ses désirs dans leur croisement avec ceux des autres, à travers la recherche même de leur expression[1]. »

B) L'IMAGE DU CAMÉSCOPE POUR LA CRÉATION

Si le caméscope bouleverse les structures télévisuelles traditionnelles, offre-t-il une image différente, nouvelle, ainsi que la possibilité, pour le créateur, de produire des œuvres spécifiques? Une saisie « directe », plus authentique du réel, plus vraie est-elle avec le regard de l'artiste, ou du chercheur, une des voies possibles en matière de création? Assistons-nous à la naissance d'un nouveau langage, d'une nouvelle création artistique? Est-ce l'occasion pour les romantiques du siècle de s'exprimer? L'autonomie que cet outil nouveau offre permet aux poètes du XXᵉ siècle de parler en images. C'est peut-être le début d'une école nouvelle mais dont l'avenir, avec les images numériques, semble devoir être de courte durée.

1. Une dimension historique

Le cinéma, résurgence de la chevalerie

On pourrait faire une analogie entre ce qui relève du cinéma et de la télévision et une certaine forme de féodalité. Un chevalier entouré de

(1) Jean-Paul Fargier, *Film Action*, n°. 1, 1981.

ses écuyers part au combat. De même, un réalisateur entouré de toute son équipe s'engage comme un seul homme dans le « pari » d'un tournage. Une sorte de système d'allégeance s'instaure entre chacun des membres de l'équipe et le réalisateur. Un travail et un esprit d'équipe déterminent la qualité et le succès final du combat et du film.

Aujourd'hui, le chemin du progrès technique sépare celui des techniciens. Les techniques du cinéma ont toujours renforcé le travail d'équipe. Avec les derniers équipements vidéo, on assiste à un bouleversement des équipes professionnelles traditionnelles. Peu à peu, le progrès technique conduit à une réduction du personnel. On ne veut plus payer d'écuyers et, à l'extrême, le chevalier se retrouve seul.

2. *Les poètes de l'image*

Avec l'arrivée du caméscope, on fait « cavalier seul ». Il n'y a plus d'écuyer, plus d'équipe. C'est la plume de l'écrivain. Et c'est peut-être aussi le signe de l'ère nouvelle des romantiques du XXe siècle. Avec cette nouvelle technologie se perd l'esprit d'équipe, de fraternité, de complicité qui existait, et où chacun avait l'idée de protéger la caméra, la lance. L'équipe soudée autour d'un chevalier nécessite la virtuosité de chacun. Or, la virtuosité solitaire aboutit à une écriture intimiste, voire spirituelle. Peut-on dire qu'avec le caméscope on assiste au phénomène de l'écrivain, du poète dont le style s'apparenterait plutôt au romantisme du XXe siècle? Cette écriture n'est pas celle d'un parnassien, le parnassien étant engagé encore dans un courant chevaleresque réunissant des poètes en réaction contre le lyrisme romantique (à partir de 1850), et cultivant une poésie savante et impersonnelle. Non, le poète de l'image est romantique. Il pourrait correspondre à un Lamartine, un Hugo, un Vigny, un Musset. Il s'inscrit dans un mouvement de libération, de débordement du Moi, de l'art, en réaction au classicisme et au traditonnalisme. « Qui dit romantisme, dit Art moderne, c'est-à-dire intimité, spiritualité, couleur, aspiration vers l'infini » (Charles Baudelaire, « Salon de 1846 »).

Lorsque l'on interroge les auteurs ou réalisateurs sur un outil comme la Bétacam, on découvre en eux à la fois engouement et retenue. « Il n'y aura pas de nouvel esprit, ni de nouveaux poètes, mais les poètes existants qui ne peuvent peut-être pas s'exprimer aujourd'hui, et qui par l'intermédiaire d'une Bétacam et avec une virtuosité, le pourront. Car en fait, il y a une opportunité. Quand on voit le nombre impressionnant d'œuvres écrites et déposées au XXe siècle qui toutes se ressemblaient, cela fait penser au « Yéyé » aujourd'hui... Toutes étaient le fait de virtuoses très adroits qui épataient la galerie et la fille du sous-préfet! Des gens d'assez mauvaise foi, des besogneux,

profitant de leur adresse, fabriqueront des programmes. Il y aura des trouvailles, des outrances, et peut-être de la poésie... Tout ceci ne débouchera pas sur une grande aventure. La grande aventure, c'est John Ford. Comment expliquer l'arrivée de l'outil caméscope? Prenons l'exemple du rayon laser qui remplace petit à petit le pistolet automatique. Y a-t-il une logique à cela? Je crois que l'explication se situe dans le fait qu'il y a des buts bassement matérialistes qui consistent à dire : « Une équipe me coûte dix millions d'anciens francs, une Bétacam m'en coûte vingt mais je peux remplacer vingt équipes, j'ai donc gagné cinquante millions! » Et puis, en second lieu, il y a l'homme. Il est toujours là, l'homme. Les frondeurs baléares étaient des gens tellement redoutables que des troupes bardées de bronze reculaient devant eux plutôt que de s'y heurter. À cent mètres, ils parvenaient à lancer la pierre entre le front et le menton. Ils étaient des « Dieux de la fronde ». Ceci est oublié, avec le pistolet automatique. Ce n'est pas plus précis, mais on peut le mettre dans plus de mains pour faire plus de mal et c'est moins cher. Le cadavre coûte moins cher au pistolet automatique qu'il doit coûter à l'arc ou à la fronde, car former un archer ou un frondeur doit coûter plus cher qu'un presseur de queue de détente! Au départ, c'est toujours le triomphe du géomètre. Il est faux de dire : « cela va être mieux, plus performant ». On arrive à la Bétacam, parce que c'est moins cher. C'est avant tout une question de rentabilité. Au départ, c'est le triomphe du géomètre, et le saltimbanque parvient toujours à se glisser dans ce système et à « faire quelque chose »[1]. »

3. Virtuosité, individualité

Nous entrons avec la Bétacam dans une période historique, celle des individualités. Cette période verra peut-être s'ouvrir des écoles d'où sortiront un ou deux maîtres et dix mille virtuoses. Sur le plan d'un travail individuel, on peut faire des rapprochements, en littérature et en musique, avec des hommes tels que Céline, Berlioz, Lamartine, Gérard de Nerval. Imaginons un Gérard de Nerval avec un caméscope mettant en images un de ses délires. On pourrait alors découvrir l'univers de la folie comme celui de Lautréamont qui, avec du génie et une grande virtuosité, parlerait en images.

En littérature, la virtuosité solitaire peut, entre autres formes, aboutir à une poésie de type romantique comme au XIXe siècle, exprimant une réaction au classicisme. De la même manière, on peut imaginer les romantiques d'aujourd'hui utilisant le caméscope pour exprimer leurs aspirations intimes. Le caméscope devient par excellence l'outil rêvé qui leur permet, à moindre frais et très rapidement,

(1) Entretiens avec Jean-Marc Soyez, auteur et réalisateur, mai 1986.

de porter à l'écran leurs rêves les plus fous, face à un monde standardisé. Il est l'outil de la création pour les virtuoses solitaires. Ce peut être alors des foucades d'images, des débordements, des élans passionnés, capricieux et passagers.

Quel public est attiré par ce type d'images? L'image actuelle que la société se fait d'elle-même, portée à l'écran télévisuel, ne semble pas correspondre à ces élans poétiques. Ce n'est pas le cas, du moins, pendant les périodes de forte écoute.

4. Une écriture solitaire

Le caméscope tritubes, puis à CCD, ainsi que les prochaines évolutions techniques, offrent des possibilités d'écriture solitaire. Celui qui maîtrise le caméscope peut tout faire : laisser parler son talent ou « se moquer du monde ». La multiplicité des chaînes, publiques et privées, va permettre à moindre prix des diffusions de tous genres ciblant des publics spécifiques. Comme on trouvait les salons littéraires du XIXᵉ siècle, il existera des chaînes culturelles. Elles seront peut-être locales, peut-être câblées, et offriront des produits médiocres ou parfois exceptionnels si virtuosité et inspiration se rencontrent. La solitude en matière d'expression nécessite la virtuosité. Sans elle, l'inspiration peut être étouffée, refoulée, tuée et l'imagination amoindrie par l'apprentissage et les exigences techniques de l'outil.

Le caméscope est une nouvelle technologie; elle offre une nouvelle écriture. Elle fera peut-être école. Mais les virtuoses de la Bétacam au sein des chaînes de télévision actuelles sont plutôt conduits à effectuer un travail « propre » compte tenu des conditions de production offertes.

Faire un travail « propre »

« Propre », voilà le mot-clef des chaînes de télévision actuellement. Dans des conditions de tournage plus que médiocres, la télévision demande un travail propre, c'est-à-dire sans bavure, linéaire, standard. Comment dire d'une œuvre qu'elle est « propre », sinon pour signifier qu'il n'y a pas d'œuvre mais un produit, une mise en images bien faite? Voilà peut-être le vrai débat. La télévision n'offre-t-elle que des mises en images, des produits audiovisuels réalisés sans talent, sinon celui de bien « envelopper », bien « emballer ». Oui, on aboutit à une inévitable standardisation d'images. La virtuosité sans talent donne un travail « propre ». Mais de la même manière que le débordement romantique du XIXᵉ siècle s'est éteint de lui-même, le système Bétacam n'ouvre pas de très grands horizons. Seuls subsisteront peut-être quelques talents, comme demeurent quelques grands auteurs. Parce que

la solitude implique une certaine limite en matière de création audio-visuelle, il y aura autodigestion rapide de ce système et sans doute un retour au classicisme du cinéma.

5. Type de produits spécifiques du caméscope

Si la virtuosité s'allie à la poésie, on peut retrouver le style des grands poètes du XIX^e siècle avec le caméscope qui peut trouver là sa raison d'être au niveau d'une certaine création. Les nouveaux créateurs sont, dans ce sens, des virtuoses qui, par l'intermédiaire d'un outil, traduisent leurs rêves en direct. Si nous entrons dans une période spirituelle, une telle forme de poésie imagée peut trouver sa place pour un certain public. Cependant, restons conscients du fait qu'il n'y a pas d'images véritablement nouvelles mais seulement, peut-être, une écriture nouvelle sur le plan de la forme. Les réseaux câblés peuvent produire et diffuser ce genre de produits pour un public sensibilisé à ces créations. De la même manière, les perspectives offertes par la fibre optique, les satellites à diffusion directe ou les interfaces interactifs ouvrent la place à d'autres formes de création.

Mais entre le caméscope et l'ordinateur, quel sera le choix des nouveaux poètes? Quel moyen leur permettra de s'exprimer le mieux?

La Bétacam est peut-être plus « populaire » que l'ordinateur. On peut imaginer le parcours d'un caméscope Bétacam dans les rues de Paris, un soir, comme un poème de Jules Laforgue. Mais les images de synthèse produites par l'ordinateur ne sont-elles pas plus oniriques et poétiques? Ainsi, le caméscope permet une poésie populaire et l'ordinateur une poésie plus intellectuelle et élitiste. L'utilisateur du caméscope filme le concret et ce concret se réfère immanquablement aux situations dramatiques établies depuis Eschyle et le théâtre grec. La nouvelle image, la nouvelle création se situe dans la forme, la démonstration. Le détail, la partie du tout, le mouvement mis en images par un caméscope correspondent sans doute à une saisie plus directe, plus palpable et plus subtile du réel ou du rêve. Le temps de mise en place de l'outil peut être complètement supprimé. On parvient alors à une capture des choses et des êtres, capture qu'une équipe complète de cinéma ou de télévision ne saurait réaliser.

Ces éléments de réflexion amènent à se demander si l'on parviendra jamais à saisir directement la pensée et à la matérialiser. L'homme parviendra-t-il à fabriquer une machine qui mettrait en images la pensée, au risque de faire mourir à jamais l'imagination, le poète, l'homme lui-même?

La technologie qui a donné naissance à la *Virtual Reality* (réalité virtuelle) en donne peut-être déjà la mesure. Pour sa part, Derrick de Kerckhove, directeur du programme McLuhan en culture et technologie de l'université de Toronto considère que « l'histoire de la virtualité est l'histoire d'une profondeur externe. La réalité virtuelle est un processus cognitif dont nul ne peut dire quels seront les résultats. Elle est probablement la plus puissante machine pensante jamais mise au point par l'homme. Elle nous fera franchir un troisième seuil d'accélération dans l'évolution « neuro-culturelle » démarrée à l'aube des temps historiques[1]. »

La Bétacam est une étape

Nous sommes dans l'époque du clip. L'heure du numérique a sonné. Nous sommes peut-être tous un peu les derniers romantiques, les derniers poètes. Nous racontons encore des histoires, mettant et remettant en scènes et en images les trente-deux situations théâtrales connues depuis Eschyle, Shakespeare, Giraudoux. « Rien de nouveau sous le soleil », dit l'Ecclésiaste dans la Bible. Les outils se succèdent, s'améliorent; ils nous servent toujours à montrer des images des autres, de nous-mêmes, du monde, de nos rêves, de nos espoirs. Il y a toujours à voir des rues, des réverbères, des hommes, des femmes, des enfants, qui s'aiment, qui meurent, qui espèrent, qui croient. Au niveau de la poésie d'enfant, le caméscope permet un travail tout à fait personnel pour se raconter « sa poésie ».

Il est l'outil qui peut traduire l'émotion; l'ordinateur le peut-il? Comment peut-on avec de l'abstrait toucher les cœurs? Des hommes s'y préparent. Nous sommes entre deux mondes, le concret et l'abstrait, le réel et l'image du réel. La nouvelle image n'est-elle pas justement celle qui traduit le réel par des moyens tout à fait abstraits? On a de quoi s'y perdre, s'y tromper. Que reste-t-il alors de véritable, de quoi sommes-nous sûrs?

La colonisation de l'image ne fait que commencer. La mémoire de l'histoire reste inscrite sur le papier et les grains d'argent, tout le reste est en voie de disparition. Les méthodes de conservation du support vidéo ne garantissent pas un maintien de l'image à très long terme. « Nous entrons dans l'ère du paradoxe de l'image et de la disparition[2]. »

(1) Propos recueillis par Émilie Devienne, *Qui Fait Quoi*, n° 85, avril/mai 1991.
(2) Paul Virilio, *Esthétique de la disparition*, Balland, 1980.

C) VERS DE NOUVELLES PERSPECTIVES ARTISTIQUES

1. *L'outil de l'indiscrétion*

Le caméscope système Bétacam est pour le reportage un excellent outil puisqu'il apporte l'autonomie au cameraman et au preneur de son. La rapidité des événements, l'accélération de l'histoire nécessitaient l'arrivée d'un outil efficace, maniable et rapide d'utilisation. Sur le plan purement technique, la qualité de l'image Bétacam est supérieure à celle de la Microcam utilisant un magnétoscope BVU ¾ de pouce. Les images tournées de nuit sont étonnantes de qualité. La simplicité d'emploi et le gain de temps permettent la création d'images vraiment nouvelles.

Cette approche ouvertement différente de travailler fait dire à Claude Cailloux, réalisateur pour la télévision : « Tu fais partie des gens, tu leur rentres dans la gueule; l'outil fait partie de toi, il n'y a plus d'équipe, plus de lumière. » Avec le caméscope, le voile entre l'équipe et les interlocuteurs se déchire. Le caméscope devient véritablement le prolongement du bras, de l'œil. Si les gens sont plus « vrais », plus authentiques, il n'en demeure pas moins que c'est un outil dangereux... « Car tu les violes et en même temps les gens sont entraînés dans ce viol; tu les provoques et, face à cette provocation, il y a des réactions épidermiques », comme le confirme Claude Cailloux.

Le caméscope est une provocation

Un tel outil donne accès à une certaine évolution dans la sincérité et même dans le jeu. Simultanément, on assiste à une réaction des sujets, réaction jusqu'alors inhabituelle face à l'outil qui les interpelle. C'est une provocation à parler et à s'insurger spontanément parce qu'il n'y a pas ce temps de préparation, cette mise en place qui figent les réactions. Les « produits Bétacam » sont moins élaborés, moins sophistiqués quant aux réponses qu'ils recueillent, mais en même temps ils sont plus « humains », plus épidermiques. Les personnes confrontées à l'objectif du caméscope ont tendance à plus facilement se laisser aller; elles se dévoilent davantage, jouant le faux ou le vrai. Une forme d'authenticité et de transparence peut être alors saisie.

Le tournage est plus discret, plus direct. Avec une équipe complète, on fait toujours un peu de cinéma. Le caméscope utilisé par une ou deux personnes oblige une confrontation. Ce n'est plus tout à fait du cinéma. Mais cela peut être très dangereux, dans le sens où l'on « rentre » dans la tête des gens. On va de plus en plus, avec une telle technologie et une certaine approche de la production, vers un « viol », une sorte d'effraction dans la vie privée. C'est presque une

forme de « terrorisme », d'agression sournoise. On devient, avec le caméscope, le voyeur, l'agresseur.

Pourquoi une telle évolution?

Elle répond à la soif d'aller plus loin, plus vite. Est-ce dire qu'on assiste aujourd'hui avec les médias audiovisuels au retour des « Jeux de cirque »? Sensationnalisme oblige, nos écrans de télévision diffusent en tout cas la mort en direct au milieu d'un flot d'images. Il y a saturation visuelle et sonore de l'information et dépouillement quasi total de l'intimité.

Qui dirige cette évolution?

C'est à la fois une forme d'emballement de la machine à images et une soif toujours plus grande de l'événement, du nouveau. La télévision est une machine boulimique qu'il faut continuellement alimenter en plus grandes quantités. Parallèlement, le public vit une forme d'indigestion; l'image use. La rentabilité est le mot d'ordre. C'est dans ce sens un immense chantage; il faut répondre aux exigences de la machine humaine et de la machine infernale. C'est la porte ouverte aux publicitaires, à tous les mercantiles. C'est le *Métropolis* de Fritz Lang en images.

Qu'en est-il au niveau de la création?

À partir de ces données, les créateurs deviennent des « violeurs » permanents, sur les trottoirs de Manille, chez les jeunes drogués, et là où l'on force les gens à se montrer à la caméra. Voilà l'art de la perversion et de la performance, l'art d'extraire quelque chose à quelqu'un, juste pour voir!

Que stipule la Déclaration des droits de l'homme en matière d'image et d'audiovisuel? On constate un vide juridique en la matière, vide que la législature canadienne, par exemple, a tenté de combler avec l'adoption de la Loi de l'accès à l'information.

En plein cœur

« Tout se fera par l'image. L'image va commander le monde à partir d'une vision globale et instantanée. On est entré dans l'ère de l'image, de l'informatique, des composants électroniques. L'image est reine. La terre se rapetisse au fur et à mesure que l'image évolue. Elle est un village ou un désert. Peut-on imaginer un procédé qui inclurait une image dans la rétine de l'œil? Ce besoin d'images est irréversible. Dans tous les domaines, travail, éducation..., il y a supériorité de la mémoire visuelle par rapport à la mémoire sonore. (...) L'habitude

d'un fond sonore et visuel entraîne une certaine rupture dans les relations. La télévision a tué la vie de village. À vingt heures, les villes sont désertes; les gens sont devant leur écran de télévision, chacun dans sa sphère d'écoute, de compréhension ou d'incompréhension. La télévision est une drogue. La télévision a tué la communication. C'est un paradoxe. C'est l'ère de la communication, mais les gens ne communiquent plus. Autrefois, la place du village rassemblait les habitants, aujourd'hui les places sont vides. Il y a une diminution de la lecture. L'image est une nouvelle forme de culture. C'est la culture de l'image. Nous sommes les derniers romantiques, et on a affaire à un monde froid et dur. Certains en sont touchés à mort, en plein cœur[1]. »

2. L'outil de rentabilité

L'idée de production, de rentabilité, qui sous-tend toutes les productions culturelles en télévision, rend de plus en plus difficile tout travail de création. Tout vise au profit. Aujourd'hui, tout projet de réalisation artistique est produit dans la seule hypothèse d'être diffusé, et rapidement. Les jeunes créateurs, poussés par cette exigence de garantir un succès commercial, tentent gauchement de copier les grandes productions. Autrefois, la recherche était plus encouragée.

Les chaînes de télévision ne laissent plus s'exprimer d'une façon ouverte et libre le pouvoir artistique des jeunes créateurs, comme ce fut le cas dans les débuts de la télévision. La priorité est à l'information, sans que la recherche visuelle ne soit véritablement stimulée. Les utilisateurs des moyens de productions, dans de telles conditions, ont tendance à copier des modèles. Les productions du type « séries et feuilletons américains » sont presque devenues un mythe. Dans les cahiers des charges des chaînes, les temps de repérage et de préparation des productions ne sont pratiquement pas prévus. Tout doit aller très vite et coûter le moins d'argent possible. Même pour l'information, le journaliste se voit lui aussi obligé de se référer à des schèmes précis de journalisme établi; il n'a pas de temps pour la recherche. Et s'il parvient à de nouvelles formes, ce sont celles que les nouvelles technologies lui imposent. Le danger de la standardisation est toujours réel.

Moins de rigueur

Compte tenu de la réutilisation possible des bandes, le travail en vidéo devient moins rigoureux. En film, le souci de travailler à l'économie, parce que le film coûte cher, provoque un besoin de rigueur, ce qui

(1) Entretien avec Claude Cailloux, réalisateur, mai 1986.

n'est pas le cas pour le tournage en vidéo. Le tournage d'un plan en film a toujours un côté presque « sacré », avant la mise en route de la caméra, pendant la prise et au moment où l'on coupe. Avec la vidéo, on a tendance à tourner davantage, plus vite et peut-être d'une manière moins « pensée ». Est-ce dû au fait que, à la différence du film, la vidéo permet la relecture immédiate et possible des plans, ainsi que la réutilisation des bandes enregistrées?

Le film véhicule l'idée d'une fixité, d'une permanence, alors que la vidéo nourrit un sentiment d'éphémère et de disparition. Le phénomène physique de l'action de la lumière sur une couche sensible révélée chimiquement fait penser à des eaux-fortes, quelque chose de palpable, de tangible; l'enregistrement vidéo correspondrait plutôt aux coloriages à la gouache que l'eau peut diluer. Or, il est pourtant possible de travailler d'une manière rigoureuse en vidéo, quelle que soit la tendance générale. L'outil reste un outil; il s'agit de le maîtriser. Chaque innovation nécessite un apprentissage particulier. Le visionnement possible et immédiat des rushes retire, il est vrai, l'aspect presque sacré que comporte le tournage en film.

Ne pas savoir, ne pas voir les images au moment où elles sont tournées confère un certain mystère, un certain risque qui, d'une part, renforce les rapports de confiance dans l'équipe et, d'autre part, stimule l'imagination. L'absence d'un tel mystère, d'un tel risque étoufferait-elle toute stimulation à l'inspiration? Il s'agit de s'adapter à ces nouvelles données et de trouver une source d'inspiration renouvelée. Dégagé de tout risque, de toute inquiétude, le créateur peut investir son énergie librement. Mais là est posée la question des moyens, de l'équipe. L'équipe de cinéma oblige des rapports de confiance. C'est comme une grande famille; les équipes se suivent de film en film. Aujourd'hui, les équipes se forment pour moins longtemps. Les temps des tournage sont de plus en plus réduits, les normes sont fluctuantes. Il s'agit de mettre « en boîte » le plus rapidement possible un produit « propre ».

D'une manière générale, rares sont les institutions qui ne demandent pas de rentabilité. Pourtant, à côté des séries américaines, les chaînes de télévision peuvent offrir des « forums libres » où pourrait se laisser aller la créativité. Les expériences récentes sur FR3 telles que « Océaniques » en témoignent. L'outil caméscope, entre les mains de jeunes créateurs, peut fournir aux diffuseurs des produits « très frais » générés par une énergie, une vigueur créatrice, avec peu d'expérience. Les difficultés de conversion à de nouvelles technologies n'existent pas pour les très jeunes créateurs qui n'ont pas d'expérience avec le cinéma. N'ayant pas connu d'autres exigences que celles qui leur sont présentées actuellement, ils peuvent plus librement s'expri-

mer, étant dégagés de toutes références passéistes. Avec un camé-scope, ils peuvent réaliser des productions peu élaborées et peu précises dans un premier temps. Rien n'empêche de penser que, ensuite, de nouvelles formes puissent être découvertes et exploitées.

La Bétacam peut faire école comme la caméra Éclair l'a fait dans les années soixante. À chaque changement technique correspond un changement de langage. La caméra portable a permis la production nouvelle de fictions, de documentaires. Le déplacement rendu possible de la caméra et du Nagra a permis d'aller vers les gens, sur le terrain et d'accorder la parole à ceux qui, jusque-là, ne l'avaient pas. Le studio donnait un rendu « figé » des êtres et des choses. Le déplacement d'une équipe sur les lieux mêmes où vivent les gens permet une nou-velle écriture, une nouvelle création. Le tournage demeure un travail d'équipe, où chacun intervient selon sa spécialité. Le travail individuel que peut permettre le caméscope reste limité à un certain type de production : le reportage d'actualités, le délire poétique mis en images, et toute production spontanée.

3. L'outil de l'autonomie

a) Je fais « mes » images

Si l'œuvre d'art apparaît à partir d'une volonté « farouche » d'attein-dre, de toucher, de caresser, de dévoiler la vérité ou une part de la vérité, elle reste néanmoins la concrétisation d'une inspiration. L'art est accomplissement, réalisation. Il est à la fois essence et matière, spiritualité et matérialisme. Dans le domaine de l'audiovisuel en gé-néral et de l'image en particulier, l'œuvre naît d'une mystérieuse fusion entre l'énergie créatrice, les outils et la technologie audiovisuels et les hommes : ceux qui manient les outils et ceux qui se laissent manier par eux et les autres.

Les critères d'évaluation et d'appréciation de la création artistique et des œuvres en général ne devraient pas être d'ordre culturel. L'œu-vre confond le tangible et le non tangible, le corps et la pensée, le fond et la forme. Cette fusion suscite l'émotion, le respect. L'œuvre est harmonie si art et technique se conjuguent.

L'opérateur de prises de vues, le cadreur, le cameraman, trois mots qui désignent la fonction d'un technicien de l'image. N'est-il qu'un technicien de l'image? N'est-il qu'un technicien? Est-il un artiste? Quand est-il technicien, quand est-il artiste? Peut-être n'est-il jamais tout à fait l'un ni tout à fait l'autre. Ou bien n'est-il jamais tout à fait l'un sans être l'autre. C'est sans doute une question personnelle. La maîtrise de l'outil et de la technique peut cependant laisser apparaître

l'expression de l'artiste, jusque-là latente. Est-ce à dire qu'en chacun de nous sommeille un potentiel artistique, un désir de révéler l'invisible, le divin?

Tous les techniciens et les virtuoses ne sont cependant pas des artistes au sens pur du terme. On atteint là les questions d'évaluation et d'appréciation. Y a-t-il, en matière de création artistique, une relativité? Chopin est-il un artiste ou un excellent virtuose, maîtrisant admirablement bien la technique du piano? Quelle est la référence absolue sinon l'Absolu lui-même? On peut se demander ce que souhaitent les responsables des moyens de production et des programmes à la télévision : des artistes ou des techniciens, ou bien les deux. Les deux peuvent-ils cohabiter? Qui a le pouvoir d'apprécier et à partir de quels critères? Le public reste le témoin de ces images, de ces œuvres, de ces discours. L'indice d'écoute détermine les choix des responsables des programmes. Mais avec la diversité des chaînes, des réseaux câblés, des canaux internationaux, on devrait assister à une diversité de programmes ciblés pour des publics spécifiques.

Pour l'opérateur de prise de vues, le caméscope peut représenter une sorte d'outil symbolique qui lui permet la réalisation quasi simultanée de ses désirs de création d'images. Il peut, seul et en toute liberté, voyager dans le temps et l'espace, muni de son pinceau électronique, tel un rayon laser, et capturer, en réponse à sa sensibilité, des morceaux du monde, des êtres qui l'entourent. Il peut, avec dextérité et virtuosité, parvenir même à oublier l'outil pour parcourir presque lui seul les chemins de ses rêves ou de son imagination en laissant derrière lui des images, traces d'un monde à jamais limité. Il fait « ses » images avec un outil qui le lui permet. Mais cette possibilité nouvelle ne peut aboutir qu'à la réalisation de contes, de formes poétiques très intimistes. Ce type de productions reste limité. Elles sont à caractère individualiste, voire égocentrique.

C'est aussi le reflet d'une société en mal d'idéaux, repliée sur elle-même, enserrée dans des systèmes matérialistes et mercantiles. Chacun fait alors « ses » images, chacun « se » raconte « son » histoire. Certains peuvent matérialiser ces histoires, ce que permet le caméscope par exemple, d'autres les mettent par écrit, d'autres enfin les gardent pour eux-mêmes. Les caméscopes non professionnels 8 mm sont aussi les moyens offerts à un large public pour matérialiser ses rêves, son imagination, en créant ses images. Ces appareils inaugurent peut-être une forme nouvelle d'un art populaire. Chacun peut facilement se raconter sa petite histoire et la faire défiler presque instantanément sur l'écran « noir de ses nuits blanches ».

N'est-ce pas renforcer un peu plus la tendance à l'isolement, chacun étant préoccupé par son petit monde intérieur, enfermé dans son îlot

cathodique? Ou bien, au contraire, allons-nous assister à l'épanouissement d'un monde pictural et mouvant, véhiculant l'urgente nécessité de chercher le sens caché de la vie dans un perpétuel et menaçant flot d'images d'un monde malade et en perdition?

b) *Une nouvelle mobilité*

Le caméscope apporte une grande mobilité en ce qui concerne l'enregistrement des images. Pour le caméscope système Bétacam tritubes, les avantages par rapport à la Microcam sont liés à l'absence de cordon de raccordement entre caméra et magnétoscope. Les appareils des premières générations de caméscopes *broadcast* étaient un peu lourds et encombrants par comparaison à une caméra Microcam. Cependant, la compacité d'un tel équipement apporte une réelle mobilité. Toutefois, cette mobilité est amoindrie lorsqu'il s'agit de raccorder des câbles pour les microphones, câbles qui représentent à nouveau des cordons ombilicaux.

Seul l'enregistrement du son par moyens HF (Haute Fréquence) libère le cameraman et le preneur de son de tout câble. Mais la prise de son par moyens HF est parfois délicate. Elle peut être perturbée par des interférences nombreuses, en particulier en ville. Ces moyens devraient cependant se développer et le progrès technique en matière de son et d'enregistrement devrait bientôt pallier ces inconvénients.

c) *Instantanéité, spontanéité*

Le caméscope reste l'outil qui permet de se déplacer partout, chez les gens, et d'obtenir un niveau d'instantanéité et de spontanéité jamais atteint jusqu'ici. Le déplacement d'une équipe peut, d'une certaine manière, empêcher la « capture » du naturel et du spontané. La tentative d'une nouvelle approche de l'interview expérimentée au Québec par une télévision (T.4 S.), mentionnée précédemment, révèle le phénomène du « un à un ». Le journaliste-cameraman pose, tout en filmant, les questions et l'interlocuteur lui répond directement. C'est ce regard différent, puisque dirigé vers la caméra, donc vers le public, qui correspond à une forme nouvelle d'écriture et de création. Dans un flot presque ininterrompu d'images, images d'information pour la plupart, ce nouveau type de regard peut effectivement produire un effet nouveau. Le public peut se sentir plus concerné, plus engagé. Cette expérience québécoise ne semble pas avoir été poursuivie et un retour à une structure de tournage en équipe comprenant un minimum de deux personnes (le journaliste et le cameraman) a finalement eu lieu.

C'est là un exemple révélateur de la période actuelle traversée par le secteur de l'audiovisuel. L'apport de technologies nouvelles entraîne de nombreux bouleversements, tant au niveau des utilisateurs qu'à celui des nouvelles possibilités de création d'images que ces nouvelles technologies engendrent. Si le flot continuel d'images défilant sur les écrans de télévision devient une sorte de fond visuel et sonore duquel rien n'est reçu en profondeur, sinon les clips publicitaires, il convient de s'interroger. Que peut attendre le public et que désirent les diffuseurs?

La télévision souffre aujourd'hui de banalisation, avec une priorité marquée pour l'information. Dans ce créneau, on comprend aisément les raisons de l'arrivée d'un outil comme le caméscope. Je frappe chez les gens, on m'ouvre la porte, il est vingt heures, c'est l'heure du « Journal ». Je les filme en train de « me » regarder. Quel est l'âge du présentateur?

Le film en copeaux

Le vidéo-clip représente le produit audiovisuel type des années 1980. Frédéric Moinard en donne une définition qui mérite que l'on s'y attarde : « Si clip signifie boucle, copeau, alors le vidéo-clip est du cinéma en copeaux qui recycle son histoire[1]. » Le vidéo-clip se présente comme un patchwork d'images dont l'esthétique réside majoritairement dans le montage et les effets. Selon Frédéric Moinard, le clip est ambigu parce qu'il est à la fois film d'auteur et film publicitaire. Il symbolise la réalité actuelle de la production audiovisuelle en général qui est gouvernée par un système économique et commercial. Dans ce système, la création revêt une forme nouvelle à mi-chemin entre l'art filmique et la publicité. L'esthétique de l'image publicitaire prend sa force dans une technologie du tape-à-l'oeil et du clinquant.

L'art de la technique

Certes, quel que soit le contenu, il est toujours possible de faire passer une émotion, même pour vanter les propriétés d'un shampoing, d'un fromage ou d'un parfum. Des cinéastes s'y emploient (Beineix par exemple). Les moyens de production actuels ne permettent-ils plus que la production en raccourci de vidéogrammes, qu'un recyclage des images? La nouvelle création réside-t-elle dans une esthétique du recyclage plutôt que dans une esthétique de la production? Le clip montre un film le temps d'une chanson, soit approximativement trois minutes. Le montage est ultrarapide et le récit est construit sur des situations le plus souvent baroques, syncopées au rythme de la musique et des

(1) Relevé dans *Libération*, 6 février 1984.

paroles. C'est une chanson mise en images par alternances, contrastes de rythmes, de couleurs et de situations et par le jeu d'effets électroniques sophistiqués. Le clip vidéo d'une chanson fonctionne sur les mêmes modes que celui d'un produit de consommation. C'est l'art de la brièveté, de la rapiditié, de l'image « leitmotiv ».

Dans un film clef comme *Intolérance* de D.W. Griffith, le montage parallèle établit une sorte d'apprentissage de la lecture filmique en montrant des situations et des événements différents répartis dans le temps. Au fil du film, le montage s'accélère, dans une alternance de plus en plus rapide et finit son parcours en bousculant et mélangeant les temps. Le clip vidéo semble ne s'intéresser qu'à cette phase finale du montage, comme s'il n'était plus besoin d'avoir recours à une pédagogie de l'oeil.

Le « collage électronique » que représente le clip vidéo est d'ordre poétique. Les clips sont des sortes de « poèmes-patchworks », proches des poèmes d'Apollinaire. La poétique réside dans l'usage des images et du rêve, dans une esthétique irréaliste fonctionnant par associations. Les images sont hétéroclites, assemblées au rythme d'effets visuels ou en réponse à des pulsions mécaniques, quasi instinctives.

Les chansons actuelles présentent elles-mêmes des images dissociées, et leurs représentations vidéographiques les relient entre elles par le tempo de la musique. Les images sont « pro-pulsées » les unes dans les autres. Leur beauté est « convulsive ».

Dans ce sens-là, on peut dire que le vidéo-clip représente un genre nouveau de création, le genre poético-cinématographique qui vit par le truchement de la visualisation de la chanson et de la musique. C'est un nouvel « objet » visuel et sonore.

IV
L'IMAGE CINÉMATOGRAPHIQUE ET VIDÉOGRAPHIQUE : RAPPORTS ET PERSPECTIVES

A) LA « TRILOGIE » DE L'IMAGE : CINÉMA, TÉLÉVISION, VIDÉO, EN MATIÈRE DE CRÉATION

La création trouve difficilement sa place dans un système industriel où les critères de rentabilité dominent. Certes, en France, le Fonds de Création Audiovisuelle a permis de penser que la création est en-

couragée. Mais il demeure cependant une sorte de retenue de la part des créateurs en ce qui concerne la création audiovisuelle et artistique au sein de la télévision. S'il s'agissait de faire une histoire de la télévision, cela correspondrait davantage à celle de l'institution qu'à celle des œuvres purement télévisuelles, alors que l'histoire du cinéma est l'histoire de ses œuvres, ses auteurs et ses techniques. L'institution Télévision prend la place du cinéaste, de l'auteur.

1. Spécificité du langage vidéo par rapport au langage cinéma

Avec l'apparition de l'image électronique, le cinéma s'est peu à peu spécialisé dans un seul genre : la fiction. Tous les autres genres reviennent à la vidéo. Le documentaire se trouve, lui aussi, peu à peu « happé » par la vidéo. Les produits tels que les films industriels et certains messages publicitaires sont tournés en vidéo. Ainsi, le plus gros volume d'images « consommées » revient à la vidéo. On peut alors parler d'un langage vidéo qui comprend : les émissions d'information (journaux télévisés, magazines d'actualité), les dramatiques, les variétés, les magazines et les documentaires. Mais le haut de gamme en termes de qualité technique et artistique revient encore incontestablement au tournage en film 35 mm. La vidéo haute définition ne rejoint pas encore en qualité celle du 35 mm. Cette question, que nous aborderons dans le dernier chapitre de cet ouvrage, fait partie de l'épineux débat sur les normes télévisuelles de diffusion, débat maintenu à l'ordre du jour par les instances gouvernementales en matière de communication internationale. Mais demeure toujours, fondamentalement, le débat opposant dans leur cohabitation ces deux genres que sont le cinéma et la vidéo : celui du cinéma avec la fiction et celui de la vidéo avec « tout le reste », c'est-à-dire tous les autres produits.

« Le cinéma, c'est la Rolls Royce de l'image »[1], dit Yves Turquier, directeur du Département vidéo de la FEMIS (Fondation Européenne des Métiers de l'Image et du Son). « Tout le reste, même les petits films 16 mm, relèvent de la vidéo. » Il y a donc une spécificité du film face à la vidéo. Cette spécificité se répartit entre le film à grand spectacle et le cinéma d'auteur. La particularité de la vidéo est plus difficile à cerner, à catégoriser.

Un des atouts de l'image électronique est sa vitesse de perception qui peut être un stimulateur intellectuel. Mais son aspect négatif réside dans la multiplicité d'images liée à la rapidité de production et de diffusion. Entre la diversité des chaînes de télévision, canaux publics

(1) *De Visu*, février-mars 1987.

ou privés (une quarantaine en Amérique du Nord) et le développement considérable des magnétoscopes domestiques, l'image électronique envahit l'univers quotidien de nos sociétés industrialisées. Ce foisonnement d'images vaut, à un niveau moindre, certes, mais cependant relativement important, dans les pays dits « en développement ».

Il est intéressant de constater la multiplication des magnétoscopes dans de nombreux foyers de villes africaines. Si la télévision a vidé les places publiques des villages de France, par exemple, espérons qu'elle ne « déracinera » pas l'arbre à palabre des villages d'Afrique. En contrepartie, le petit écran peut favoriser l'émergence d'un mode de communication basé sur le groupe. L'image électronique devient le point de mire réunissant non pas la stricte famille, mais également une partie du voisinage, comme c'est souvent le cas en Afrique précisément, ou un ensemble de personnes partageant les mêmes intérêts comme les matchs de football en France ou de baseball en Amérique du Nord.

a) L'éducation aux médias

Sur le plan individuel, l'accumulation d'images peut engendrer la saturation, le dégoût et provoquer l'ennui, « l'usure ». Le spectateur est presque « entraîné » à ne plus pouvoir apprécier des produits, voire des œuvres qui demandent pénétration et lenteur sur le plan de la lecture visuelle et sonore.

À ce propos, plusieurs études sont menées dans divers pays, dont de nombreuses aux États-Unis, telle celle du Media Service Center de l'Université de Cincinnati qui, sous la supervision de Roger Fransecky, élabora en 1972-1973 le premier programme complet « d'éducation à la communication visuelle » aux niveaux primaire et secondaire des écoles de la banlieue de la ville. D'autres programmes sont réalisés aux États-Unis et en Europe, comme en Grande-Bretagne où la tradition en la matière remonte à 1933. Vers 1970, les études britanniques se sont orientées, dans un premier temps, dans le domaine du film; elles se sont dirigées par la suite vers le secteur des médias et leurs spécificités. Par exemple, il s'agit pour la télévision d'étudier son langage propre et son mode de fonctionnement sur les plans technique et discursif, afin d'établir des règles pour développer chez le téléspectateur son approche à ce médium. Des travaux parallèles sont également menés en Suisse, Finlande, Norvège, Allemagne, Australie, Canada, etc.

En règle générale, l'éducation aux médias appert comme une réaction à l'intrusion du monde de l'audiovisuel dans le monde de l'individu. Sous toutes ses formes, technologiques, culturelles, créatives, esthétiques, la communication audiovisuelle confronte l'homme dans tous

ses aspects, physiologiques, intellectuels, psychologiques, affectifs et même spirituels. L'objectif de cette éducation est de développer un esprit critique face aux produits visuels et sonores qui nous environnent dans le but de favoriser des comportements de consommateurs plus responsables.

« La télévision est aujourd'hui animée par la recherche primordiale de la rentabilité. Cet objectif dicte maintenant sa raison d'être et tout son développement; c'est la réalité des années 1990. De moins en moins protégé par les réglementations, le téléspectateur est réduit à un rôle de consommateur dont le seul pouvoir consiste à éteindre son téléviseur ou à changer de chaîne s'il n'est pas satisfait. » Ces propos de Michel Pichette, président de l'Association Nationale des Téléspectateurs à Montréal, sont l'écho de cette préoccupation. La télévision aurait favorisé le repli sur soi et l'individualisme. Selon M. Pichette encore, « les télédiffuseurs profitent de la séduction et des habitudes qu'ont créées chez nous la fréquentation du petit écran et de nos nouvelles façons de vivre (...) pour inventer tous les artifices qui nous retiennent captifs et silencieux ». Les objectifs de cette association se résument en deux points : « éduquer » le public afin de favoriser son regard critique, pour qu'en retour celui-ci puisse revendiquer une télévision de meilleure qualité.

Toutefois, en contrepartie là encore, une répétition d'images et une certaine standardisation peuvent, dans un deuxième temps, provoquer une distance critique. Le public peut ne plus adhérer, par ennui, aux images diffusées; cela reviendrait-il à dire que son regard critique est exercé au point où il ne regarde plus la télévision ou alors seulement du bout des doigts avec sa télécommande en « zappant »? Est-ce dire pour autant qu'il s'agit d'un regard critique...?

b) Omniprésence de l'image électronique, ses atouts, ses défauts

Vis-à-vis de l'image électronique, un cinéaste comme Wim Wenders dénonce l'absence de regard, l'imperméabilité. Mais sur le plan de la création, son point de vue semble moins tranché. Son film *Carnet de notes sur vêtements et villes* (1989), s'ouvre sur la « neige » d'un écran de télévision, avec en commentaire la question de l'identité et de l'image. Le film, un portrait de son ami Yohji Yamamoto, créateur de mode japonais, a été coproduit avec le Centre Georges Pompidou. Il s'agissait, au départ, à la fois d'une commande et d'un désir personnel de Wenders. La singularité du film réside dans le dispositif de tournage employé. La question du stable et du fugitif, de l'éphémère et du permanent rejoint celle du cinéma et de la vidéo, bien que dans les deux cas, le problème de la conservation même des images reste sans solution. Ce qu'il est intéressant de noter dans ce film, c'est son trai-

tement. Originalement, Wenders désirait filmer seul, avec une petite caméra 35 mm pouvant contenir trente mètres de pellicule. Cependant, les contraintes de cet appareil ont été réelles, puisque, d'après lui et par rapport au type de production (fiction/reportage) qu'il réalisait, l'autonomie de trente mètres, soit moins de trois minutes, ne lui permettait pas de saisir les moments forts qu'il attendait.

C'est là un exemple de contrainte technique imposée par le support film 35 mm pour un type de production bien particuler à mi-chemin entre le documentaire/reportage et la fiction. C'est alors que, ô sacrilège!, Wenders « se vend » à son ennemi la vidéo. Mais diable! quelle mouche l'avait-il piqué? La tentation était-elle devenue trop forte? Wenders, pour les besoins de la cause, fait un instant fi de ses propres arguments à l'encontre du médium électronique et du qu'en-dira-t-on. Il tourne avec une caméra vidéo 8. Ce qu'il ne parvenait pas à capturer avec sa caméra 35 mm, il tenta de le faire avec la vidéo 8. Mais il ne pouvait, on peut le comprendre, en rester là, comme sur une défaite, une forme d'abandon. Il « se ressaisit » alors et décide, en visionnant ses quarante heures de bandes vidéo, de les refilmer en 35 mm. La morale est sauve! Mais ce qui dans cette expérience a peut-être le plus surpris Wenders et que nous pouvons retenir pour le propos qui nous intéresse, c'est que l'image vidéo correspondait mieux que celle du film au travail de Yamamoto, « dans son aspect éphémère et fugitif ».

Cette question de l'éphémère et du non palpable que génère l'image électronique évoque une certaine esthétique que Paul Virilio définit comme « l'Esthétique de la disparition ». Le thème du rapport film/vidéo, chaud/froid, tangible/non tangible et de la création dans une perspective d'énonciation d'un discours critique sur les formes d'aliénation de l'individu au monde de l'image, ce thème interpelle de jeunes cinéastes tels que Atom Egoyan ou Steven Soderberg. Ce dernier reçut d'ailleurs la Palme d'or en 1989 pour son film *Sexe, mensonges et vidéo (Sex, lies and video)*. Pour mémoire (coïncidence de l'Histoire), rappelons que Wenders était le président du jury...

Ainsi, la vidéo peu à peu se fait apprivoiser, accepter, voire aimer, comme le rapporte Danièle Jaeggi. « Si je suis vidéaste autant que cinéaste, ce n'est pas seulement pour préparer des films ou remplir des temps morts entre deux tournages. La vidéo est une activité autonome qui offre des possibilités inconnues au cinéma comme les trucages électroniques où l'image de base devient la matière brute que l'on transforme. En vidéo, j'ai droit à l'erreur (en plus je peux contrôler l'image immédiatement, chercher des solutions, recommencer, expérimenter). La vidéo est mon atelier d'images, mon lieu de recherches où je peux m'accorder toute la liberté dont je suis capable. En cinéma, je dois réussir, mener à bien, avec l'aide de spécialistes, un projet dont

j'ai rêvé. J'aime ça aussi. Mais les contingences économiques sont omniprésentes et je me refuse, en cas de difficultés, à m'enfermer dans le rôle de l'auteur-victime-du-système. Cinéaste et vidéaste, je sais que personne ne m'empêchera de fabriquer des images si j'en ai le désir[1]. »

Si la vidéo parvient à trouver sa place auprès de créateurs, qu'en est-il de sa diffusion ? En raison peut-être de leur omniprésence, l'image électronique en général et celle de la vidéo en particulier paraissent difficiles à « gérer » dans notre quotidien. Critiques et réactions se succèdent au sujet de l'émergence des médias et de leur place dans la société sans que l'on parvienne véritablement à un consensus. Le champ de l'audiovisuel est aussi vaste que complexe et son impact aussi puissant qu'insidieux. L'omniprésence de la vidéo comporte le risque de condenser, de rétrécir tous les sujets. Des produits, tels le clip ou le « magazine court » deviennent les modèles en matière de création de tous les produits vidéo. Le regard du public exercé à un mode accéléré, entrecoupé, s'habitue, par entraînement, au rythme du « zapping ».

2. *Évolution technique des rapports cinéma/vidéo*

L'adoption en 1986 par Panavision du procédé Aäton de codage temporel du film, sur ses caméras, est un grand pas vers l'adoption d'un standard professionnel. La présence d'un *time-code* sur la pellicule film permet le montage sur copie vidéo, avec conformation automatique du négatif film original.

Cela signifie qu'à court terme, l'intégralité des montages films pourrait être effectuée par la vidéo. La vidéo peut s'avérer, ainsi, un outil très pratique pour assister la création cinématographique, en particulier au stade de la postproduction.

« La contradiction est actuellement la suivante : les cinéastes tournent rarement et on leur demande de faire « œuvre » à chaque fois, de soutenir par le film leur prétention à être auteur. Il n'y a, en effet, que deux solutions : soit faire un produit commercial qui trouve sa justification dans le nombre de spectateurs qui se déplacent pour le voir, soit faire un produit culturel, reconnu comme tel par ceux qui sont juges en la matière. » La pression de ces normes, dit Danièle Jaeggi, conjuguée au manque de temps dont dispose le cinéaste pour travailler son image, lui impose de « se reposer sur des recettes éprouvées de mise en forme. Le cinéaste passe un temps fou en chambre, je parle d'expérience, une plume à la main, à raconter le film. Nous

(1) *Film Action*, n° 1, 1981.

sommes encore dans la Galaxie Gutemberg. Le texte prime sur l'image. Il serait dès maintenant possible (quelques rares cinéastes comme Godard-Miéville, le font) de préparer les films par des photos, des vidéos, des enregistrements son, au lieu de les coucher par écrit, de les étaler sur papier. Mais cela suppose une transformation radicale de l'approche cinématographique, des structures de production. Et la machine résiste de toutes ses forces[1]. » Ces propos de Danièle Jaeggi témoignent de la tension exercée par les structures de productions audiovisuelles sur les auteurs, qu'ils soient cinéastes, vidéastes et téléastes. Dichotomie des genres et des supports. Trilogie du langage.

L'image numérique et à haute définition avance à grands pas et l'on peut penser qu'à long terme la technologie vidéo entraînera l'abandon du support film, argentique. Cependant, si un changement de support s'opère, cela signifie-t-il qu'un changement des genres suivra? Les tournages de dramatiques avec un caméscope Bétacam peuvent donner d'excellents résultats, dans la mesure où sont respectées, comme au cinéma, les exigences d'éclairage, de jeu de comédien, de découpage et de montage du film. L'image est techniquement superbe. De plus, à partir d'un signal en composantes, certains laboratoires réalisent des progrès pour les transferts vidéo/film, transferts qui s'avèrent de bonne qualité, comparativement à ceux effectués à partir d'une vidéo codée. Ces procédés ne sont pas encore généralisés.

Quoi qu'il en soit, les téléfilms en terme de production relèvent de la fiction et coûtent de quatre à dix fois moins cher que les longs métrages. Tous ne sont pas des œuvres d'auteurs. Bons ou mauvais, ils sont diffusés à la télévision. Ce n'est pas le cas pour le cinéma, qui est plus sélectif. Si des films d'auteur s'avèrent « mauvais » ou « ratés », ils ne passent pas en salles. Les feuilletons sont et demeurent le genre privilégié de la télévision; le cinéma l'a complètement abandonné. Les coproductions sont nombreuses et souvent internationales. Les documentaires d'auteur sont des produits que la vidéo peut tout à fait mettre en valeur. Des auteurs plongeant leur regard sur le réel avec, en prolongement, l'outil caméscope pour le fixer et le faire revivre en images : voilà une manière de conjuguer l'art et la technique avec une vision personnelle du monde. La télévision anglaise a, en la matière, une tradition déjà bien établie.

Le film du cinéaste canadien Atom Egoyan *Family Viewing* est un bel exemple de l'interpénétration des supports film et vidéo et de l'esthétique télévisuelle ou vidéographique comme élément technique créateur de sens. Film à petit budget (cent soixante mille dollars), ce film tourné en 16 mm est « classé » dans la lignée du postmodernisme.

(1) *Film Action*, n° 1, 1981.

Observateur lucide et critique des comportements sociaux des Nords-Américains, Egoyan appartient à la génération de l'image électronique et de la famille éclatée, déracinée. Il met en relief le manque de communication familiale, la prédominance de l'argent et du confort, l'individualisme, la recherche d'identité et de ses origines, l'auto-représentation par les images. À un moment où le cinéma a, en quelque sorte, perdu le monopole des images, *Family Viewing* met en jeu l'omniprésence de l'image vidéo dans notre quotidien. La recherche d'un jeune homme, Van, sur le sens de son passé et de son identité au sein de sa famille est traduite par une esthétique délibérément télévisuelle et vidéographique. Le film se déroule parfois comme une bande vidéo avec la possibilité de retour en arrière. L'esthétique repose sur l'utilisation conjointe des supports film et vidéo associée au contenu. Les personnages sont traités comme des spectateurs à l'intérieur du film. Chaque génération se rattache à un support d'image spécifique. Image ou réalité, on s'y perd. La vidéo y est présentée moins comme une menace pour le cinéma que comme un danger pour la dépersonnalisation des individus, même si la fin du film nous montre l'écran vidéo comme l'élément de contact, l'interface entre les générations, Van retrouvant sa grand-mère (son passé), par le moyen d'une caméra vidéo de sécurité.

La technique du film sert non seulement le propos du film, mais elle interroge un cinéma centenaire cherchant à faire des liens avec son passé sur les plans technique et esthétique, à une époque où l'image est devenue le « monopole de tout le monde ».

De toutes ces images de fiction, d'information, que reste-t-il finalement dans nos consciences, nos mémoires? Le *computer art*, ou art assisté par ordinateur, vient ajouter à toutes ces productions d'autres images. Mais l'art vidéo n'a rien de commun avec le *computer art* ou l'art infographique. Les « nouvelles images » de l'art vidéo ne sont pas celles que produit l'ordinateur, sans caméra, appelées images de synthèses. L'art vidéo a besoin de son outil, de son pinceau : la caméra. La technologie lui offre aujourd'hui le caméscope. Le créateur en vidéo, qu'on a appelé parfois « vidéaste », se sert d'un outil, d'un viseur, d'un objectif, sinon il n'est qu'un graphiste, un informaticien ou, encore, les deux à la fois. Avec de tels outils, peut-on parler d'art?

Quoi qu'il en soit, avec la multiplication des chaînes et celle des réseaux de diffusion et de distribution, le besoin d'images va toujours grandissant. Il en résulte une banalisation des programmes qui développe, chez le téléspectateur, une attitude d'indifférence. Il y a un foisonnement, une pléthore d'images ainsi qu'une standardisation. La reproduction des modèles l'emporte de loin sur l'innovation. L'effort en audiovisuel porte plus sur la technique, le médium lui-même, que

sur les produits, les messages. On rejoint, une fois de plus, les analyses avancées par McLuhan concernant l'impact du médium télévision et du message qu'il représente lui-même intrinsèquement. Une récente prise de conscience de cette réalité de la part des acteurs de l'industrie de l'audiovisuel et un début de mobilisation pour redonner la priorité à la production (sa qualité et ses contenus) ont récemment émergé. Le Symposium International du Cinéma et de la Télévision de Montréal qui s'est déroulé en août 1991 dans le cadre du Festival des Films « Communication-Culture; défis d'aujourd'hui » abordait les questions relatives à l'influence exercée par les systèmes de diffusion et de distribution tels l'interactif, le câble, le satellite, les vidéodisques... sur la programmation et les habitudes d'écoute des téléspectateurs. L'autre volet remettait en question la nature et la pertinence des coproductions, alternatives quasiment incontournables pour les responsables de programmes et les producteurs.

Le terrain où recherche et création ont trouvé un point de rencontre avec les innovations électroniques est celui de la publicité et du clip vidéo. Mais il ne faut pas pour autant confondre recherche et technologie, ni création et électronique. On parle beaucoup, et de plus en plus, de la technique, de ses performances toujours plus grandes, mais il ne convient pas pour autant de croire que tout ce qui n'est pas performance électronique n'est qu'une forme archaïque ou artisanale du cinéma et de la télévision.

On ne parle plus d'art lorsque l'on veut adapter l'esthétique à un matériel. Il s'agit, pour les créateurs, de toujours adapter l'outil à leurs discours et non l'inverse, au risque de laisser la technique prendre le pas sur la création. C'est là un danger certain. Didier Levrat, cameraman film et vidéo, l'exprime en ces termes : « L'outil est ce qu'on veut qu'il soit. On a actuellement une technologie fabuleuse qui permet de demander pratiquement tout à l'outil qui ne cesse d'être perfectionné. Il faut adapter l'outil à son discours et non le discours à l'outil. Travailler avec un caméscope ou avec autre chose n'a aucune importance à partir du moment où l'on a une maîtrise de l'outil. Ceci oblige la sauvegarde des métiers, des spécialités, celles du son, de l'image, de la réalisation, etc. C'est ça le professionnalisme. La dégradation de l'esthétique commence à partir du moment où l'on considère que l'outil est essentiel. Praxitèle ne s'est sans doute pas préoccupé avec quoi, ni avec qui il sculptait, il créait, et des gens travaillaient avec lui. Comment imaginer un drapé du Parthénon mal tombé sous prétexte qu'on a changé la forme du ciseau? On a adapté la forme du ciseau à un tombé de drapé et non le drapé à la forme du ciseau. Si l'on dit : « On va adapter l'esthétique à un matériel », on échoue d'avance. On ne parle plus d'art dès l'instant où l'art n'est pas libre, où il dépend de

l'outil. On pourra parler d'art avec le caméscope si ceux qui utilisent cet outil le dominent. Si c'est le caméscope qui domine l'art, ce n'est plus de l'art. Il faut parvenir à dominer cette machine et ne pas se laisser dominer par elle[1]. »

Plus que jamais, le marché audiovisuel a besoin de créateurs et de programmes nouveaux. En 1987, les programmes de télévision ont diminué dans le monde de 30 %. Des études permettent de formuler l'hypothèse que, à l'orée de l'an 2000, en Europe, chaque pays disposera en moyenne de plus de trente canaux de télévision par câble, trois canaux de télévision directe par satellite, trois canaux de télévision traditionnelle. Chaque canal ayant des dizaines d'heures d'émissions par jour, le total d'heures d'émissions par an, pour chaque pays d'Europe occidentale, est considérable. L'Europe pourra-t-elle répondre à une telle demande? Les télévisions publiques doivent-elles se réorganiser pour devenir davantage des diffuseurs et des éditeurs, et moins des producteurs, laissant cela à des agences spécialisées au sein desquelles la création pourrait être sauvegardée? C'est en tout cas à souhaiter.

À côté de grosses structures de production à la pointe des nouvelles technologies, l'avenir audiovisuel laissera-t-il la place à de microstructures spécialisées ou travaillant de façon complémentaire avec les chaînes? C'est précisément à l'intérieur de certaines d'entre elles que la création artistique pourrait s'épanouir en parallèle à une demande spécifique. L'existence de petites sociétés de production à côté des grands systèmes de diffusion semble nécessaire pour que des professionnels et des artistes puissent, à partir de nouvelles technologies, travailler et créer, sans une adaptation obligatoire et forcée à celle-ci et sans que le discours en soit affecté.

3. Programmes et structures en télévision

On peut distinguer trois sortes de programmes à la télévision. Les émissions d'actualités d'une part, les feuilletons, les variétés d'autre part et enfin les fictions ainsi que les documentaires. Les émissions d'actualités font référence aux journaux télévisés, aux débats politiques, aux tables rondes, et à toute production prenant, trop souvent hélas, la forme de « spectacle de l'information ». Les feuilletons et variétés constituent la deuxième catégorie de programmes. Ils correspondent davantage à un état d'esprit qu'à un genre. Avec les émissions d'information, ils représentent la télévision dite « populaire », à la différence du genre plus « élitiste » des magazines et documentaires scientifiques ou artistiques, des concerts, et des téléfilms de « créa-

(1) Entretien avec Didier Levrat, cameraman film et vidéo, mai 1986.

tion ». Ces derniers, développés dans les années 1960, entrent dans la troisième catégorie, celle des fictions et des documentaires. En effet, le genre documentaire est apparu pour les réalisateurs comme la voie possible d'une création originale de la télévision.

Qu'il s'agisse de documentaires ou de fictions, ces programmes se veulent porteurs et créateurs de sens. Ils s'inscrivent dans la programmation avec une signature; leurs auteurs revendiquent une reconnaissance à la création, la leur, mise au service d'un public par le biais d'un écran parfois « tragiquement » trop petit. Entourée, avant, après (et même pendant!) d'émissions « bruit-image », de spots « pub et clip » et de « flash-info », l'œuvre de création a du mal à trouver sa place.

À l'intérieur de la structure télévisuelle qui donne une priorité à l'information et aux émissions pour le grand public, les créateurs sont confrontés, pour créer, aux contraintes politiques, administratives, sociales et économiques. Une forme d'autocensure s'est installée parmi les auteurs qui finalement ne proposent plus que des sujets « acceptables ». C'est peut-être là une stratégie pour faire malgré tout une œuvre de création, une fois le projet accepté. Mais le rapport de forces entre création et structures est tel que de nombreux projets n'aboutissent pas vraiment et que, d'une manière générale, on ne peut parler d'art à la télévision. Les contraintes structurelles des chaînes de télévision sont, avant tout, budgétaires et commerciales.

En télévision, tout change très vite : la vidéo, la numérisation de l'image, le système interactif, la haute définition, etc. Y a-t-il, pour les images d'aujourd'hui, une nouvelle émotion à laquelle seules les nouvelles générations sont sensibles? Il s'agit de s'adapter le mieux possible; celui qui veut travailler à la télévision ne peut échapper aux nouvelles technologies.

La télévision véhicule une forme d'art populaire dans la mesure où elle permet d'offrir aux téléspectateurs la découverte, l'imagination, l'émotion et le reflet des « choses de la vie ». Lucarne, fenêtre ouverte sur le monde, la télévision en même temps demeure un outil à utiliser et à réinventer. Le public ainsi que les professionnels de l'audiovisuel ont à faire preuve de vigilance pour maîtriser l'outil, au risque de faire de lui le fameux miroir aux alouettes. La machine est « boulimique ». Il semble que la standardisation actuelle des images soit précisément le reflet d'une non-maîtrise du système.

Au début de la télévision, la caméra était fixe et l'on organisait devant elle toute une mise en scène, quelle que soit la production. On

a assisté ces dernières années à la mise en scène de l'information comme on règle un spectacle. Après les stars du cinéma, on découvre les stars de la télévision : journalistes, présentateurs ou animateurs. Le temps est révolu où l'on accordait aux journalistes délais et moyens pour la recherche et la création. Maintenant, la « salle » vrombit au rythme des assignations des chefs de pupitre et des rédacteurs en chefs. On assiste alors aux discours-spectacles des vedettes télévisuelles plutôt qu'à l'élaboration d'un authentique mode de communication auquel personne finalement ne semble plus croire. Alors on fait du standard, de l'uniforme. On débite l'information sur un ton aseptisé. Le récit d'événements, tels les conflits internationaux, la mort d'un comique ou celle, en direct, d'une petite fille et les derniers progrès de la médecine sur les épidémies nouvelles, est suivi d'un épisode de la saga d'une famille américaine, à la sauce *baby doll*. En sandwich, quelques spots publicitaires ponctuent les deux genres.

Si la création se fait rare à la télévision, c'est que nous sommes entrés dans l'ère du commercial et celle de la mode, du *look*, du paraître, de l'éphémère, du clip et du tape-à-l'œil. Qu'en est-il du fond, du contenu? Il réside dans la non-substantialité des produits audiovisuels actuels. Le contenu des clips, c'est leur contenant. L'accent est mis sur la forme, la « mise en images ». La création coûte cher et ne rapporte rien, ou presque. *Medium is the message*. À l'heure des apparences, l'emballage, c'est le message (*packaging is the message!*).

En ce qui concerne les équipements techniques de production, l'encombrement du matériel et sa difficulté de manipulation ont imposé une nouvelle manière de tourner avec l'apport d'outils plus maniables, dont le caméscope constitue l'exemple type. Il y a conjonction de deux phénomènes. D'une part, la rentabilité est recherchée par les dirigeants du système télévisuel actuel; d'autre part, le progrès technologique offre des outils de production pouvant répondre à cette demande. Comment ces deux phénomènes interviennent-ils l'un par rapport à l'autre? Il semble que les outils n'aient qu'une importance relative mais que leur fonctionnement et le moment de leur arrivée puissent être perçus par les dirigeants des sociétés télévisuelles comme le moyen de rentabiliser leur entreprise, par exemple en réduisant le personnel de production, ce que peut permettre le caméscope Bétacam.

Dans une telle démarche, il n'est pas question de qualité ou de création, mais de productivité. C'est là une explication possible. Toutefois, plusieurs éléments concourent à la situation actuelle du « paysage audiovisuel ». La crise générale de la création contemporaine

correspond-elle à la crise économique mondiale et à celle des idéologies? En est-elle un écho, un reflet?

La création n'attend pas après les technologies nouvelles pour exister. Néanmoins, si innovations technologiques il y a, qu'elles soient alors mises à la disposition des créateurs pour encourager leur libre expression. S'il s'agit de raconter des histoires avec des images montrant la vie d'hommes, de femmes, d'enfants, on ne peut guère échapper au discours dominant, depuis les incontournables situations dramatiques possibles d'Eschyle. Seules la forme et l'écriture changent; les hommes, eux, restent les mêmes. Toutes ces machines servent à capter des morceaux de vie, de situations correspondant à des relations particulières entre les êtres. Les images peuvent alors révéler l'émotion ou seulement un jeu visuel et sonore, une forme d'esthétisme gratuite rendant compte de performances techniques.

Pour beaucoup d'auteurs, la création audiovisuelle appartient encore au cinéma. Un film produit pour la télévision et diffusé par elle se trouve englouti dans un flot d'images que la machine avale. Cependant, la télévision peut offrir aux auteurs la possibilité d'une source de financement supplémentaire et la réalisation de certains films plus personnels dans lesquels ils peuvent découvrir et expérimenter les voies des nouvelles technologies et s'exercer à de nouveaux genres. La machine télévision est lourde et le parcours entre la conception et la réalisation reste difficile.

La télévision offre cependant une diversité de moyens techniques dont les possibilités n'ont peut-être pas encore été explorées complètement et d'une manière toujours satisfaisante. Il est intéressant de noter, par exemple, que depuis le début de la télévision française, un seul nom vient à l'esprit en matière d'innovations de réalisation électronique : Jean-Christophe Averty. Cela signifie-t-il qu'il fut le premier à découvrir des possibilités nouvelles, mais aussi que ses performances restèrent finalement limitées? Il semble plutôt qu'il fut le seul à avoir créé un style télévisuel électronique original.

Le tournage à plusieurs caméras, les effets de trucage et de montage, les palettes graphiques, l'image réelle ou artificielle et le traitement analogique ou numérique de l'image et du son, voilà autant de possibilités techniques dont dispose la télévision. Ces possibilités peuvent être exploitées et mises au service d'un art audiovisuel par des créateurs symbolistes ou réalistes, des expressionnistes ou des surréalistes, des poètes ou des peintres, des hommes observateurs et témoins de leurs temps. Il s'agit peut-être de solliciter de nouvelles vocations. L'avenir appartient-il en dernier lieu aux inventeurs et aux

créateurs ou bien aux fabricants d'une standardisation d'images et de sons, de couleurs et de bruits?

B) NOUVELLES NORMES, NOUVELLES TECHNOLOGIES

Pour beaucoup d'auteurs, la création audiovisuelle appartient encore et toujours au cinéma. L'utilisation de la technique cinématographique en télévision a progressivement conduit à la réalisation de productions qui voulaient ressembler à des productions du cinéma. Mais cette approche fut toujours fatale. La télévision se doit d'acquérir et de conserver son langage propre, au risque de se voir récupérée par les mercantiles et les publicitaires. L'équilibre est précaire entre les chaînes publiques, les nouveaux marchés des réseaux câblés, les télévisions à péage, les satellites de communication directe et les marchés de la distribution cinématographique. La survie de chacun des secteurs dépend en grande partie de l'affermissement de ses particularités et spécificités propres. Abaisser les coûts de fabrication d'une dramatique, obtenir plus rapidement des images d'information, proposer aux réalisateurs un support vidéo plus proche du support film, réduire les effectifs et les frais de personnel sont autant de motivations des détenteurs de moyens de production vidéo actuellement; ces motivations sont bien sûr déterminées, à moyen terme et à long terme, par la rentabilité.

Le recul du film à la télévision au profit de la bande vidéo est incontestable. Dès 1973, le réseau CBS développe le tournage monocaméra de dramatiques, alors qu'en France on assistait à une diminution des dramatiques vidéo au profit du film. Aujourd'hui, les deux supports sont concurrents, compte tenu du fait que, de son côté, le support film n'a pas cessé de se perfectionner. Mais il semble qu'à long terme le déclin soit inéluctable. Le passage de certaines productions film vers la vidéo légère (tournées en Bétacam par exemple) suppose une reconversion des différentes équipes de personnel. Les bouleversements que l'évolution des technologies entraîne sont constants. Les progrès dans la numérisation du signal vidéo ainsi que les recherches faites actuellement pour l'établissement d'une télévision à haute définition et d'un standard international laissent présager de nouvelles mutations. Il est frappant de constater que la conséquence prévisible de cette évolution est en premier lieu commerciale. Qui seront les décideurs des futurs standards? Cela servira quels intérêts au détriment de quels autres? Existe-t-il, dans les négociations actuelles, un discours sur les changements et innovations sur le plan de l'esthétique et de la création audiovisuelle?

1. La bataille des normes

a) Le point de vue du cinéma

La cadence de défilement du film cinématographique est, dans le monde entier, de 24 images par seconde. Depuis la fin du cinéma muet, tous les films sont enregistrés à cette vitesse. Ils sont projetés à 24 images par seconde dans les salles et à 25 lorsqu'ils passent à la télévision. Cette restitution à 25 images par seconde s'effectue sans aucun problème dans presque tous les pays, puisque 25 est un sous-multiple de la fréquence du secteur électrique, qui est de 50 Hz. Le standard de télévision entrelacé est de 50 trames par seconde. C'est seulement en Amérique du Nord et au Japon que le secteur électrique est de 60 Hz et que le standard de télévision entrelacé est de 60 trames par seconde. Ces pays doivent transformer les 24 images par seconde du film en 60 trames par seconde de la télévision.

Les sociétés de télévision aux États-Unis ont essayé de convaincre les cinéastes américains d'adopter une cadence de défilement qui soit un sous-multiple de 60, par exemple 30; ce fut en vain. Les professionnels américains du cinéma ont compris que le réseau de distribution des pays consommateurs de films, en particulier l'Europe, était important, et ils ont préféré conserver la production du film à 24 images par seconde. Les propositions de haute définition faites par les intervenants nippo-américains offraient l'occasion d'essayer de faire imposer une norme mondiale de production électronique basée sur 60 Hz, impliquant le passage de cadence de 24-25 images par seconde à 30 images par seconde. Mais la session de Dubrovnick (Yougoslavie) en 1986 fut une victoire européenne dans le sens où la décision du choix d'une norme fut remise à la session plénière de 1990. Il restait alors quatre ans aux Européens pour mettre au point leur projet de norme haute définition compatible avec les systèmes existants et leurs évolutions. Quatre ans plus tard, la décision ne fut toujours pas prise.

Les performances techniques du 35 mm ne sont plus à prouver : définition, fixité, formats d'images. Elles montrent, jusqu'à aujourd'hui, la supériorité incontestée du film 35 mm sur l'actuelle production électronique. Mais la technologie ne cesse d'évoluer, et les prototypes de matériels de cinématographie électronique révèlent la possibilité d'une production d'images d'une qualité comparable à celle du film 35 mm. Il est souhaitable que la future norme mondiale de production haute définition conduise à des performances techniques égales ou supérieures à celles du film 35 mm, afin que la création audiovisuelle puisse se poursuivre et se perpétuer dans les meilleures conditions.

b) La télévision n'est plus, vive la télévision

Une bataille est livrée aujourd'hui autour de l'adoption d'une norme mondiale unique de télévision, norme qui remplacerait les trois systèmes actuels PAL, SECAM et NTSC. La télévision est devenue l'un des plus grands marchés électroniques et le plus puissant support publicitaire. Le développement des réseaux câblés (le « plan câble » en France), l'arrivée de nouvelles chaînes et le lancement de satellites de diffusion directe (TDF1) ont constitué les prémices des enjeux nouveaux. Les créateurs trouveront-ils, au sein de ces nouvelles technologies, un nouveau style de productions? Un dialogue entre les ingénieurs, scientifiques et créateurs se poursuivra-t-il concernant la conception et la mise au point d'outils nécessaires à tout processus de création?

La télévision, aujourd'hui, vit une double rupture. Une rupture technique, d'une part, avec l'arrivée des satellites de diffusion directe et les techniques numériques des matériels professionnels et grand-public, et une rupture au niveau commercial, d'autre part, avec l'apparition de nouveaux services tels que les programmes de haute gamme avec principalement le son stéréophonique de qualité *compact-disc*, l'image haute définition, les écrans élargis et l'interactivité. « La télévision a pris place dans la culture par effraction. Elle n'eut qu'à paraître pour s'imposer, tant était puissant son pouvoir de séduction (...) Elle apportait gratuitement ou quasi gratuitement à domicile la réalité et le rêve, la vie et l'évasion hors de la vie. À travers elle, le monde sous toutes ses facettes envahissait la maison[1]. » La multiplication des chaînes, la câblodistribution et la télévision par satellite permettent la réception de programmes multiples. L'ensemble de ces moyens permettant la diffusion de plusieurs dizaines de milliers d'heures de programmation par an, une sélection s'impose. La nouvelle ère de la télévision a commencé avec son cortège de cotes d'écoute et de sondages, cortège mené par la règle du profit, de la rentabilité et l'arrivée de nouveaux systèmes de distribution. La télévision n'est plus, vive la télévision!... À quel prix et pour quels contenus?

Le nouveau design audiovisuel international prend forme à une vitesse logarithmique. Une technique en chasse une autre. Les enjeux sont économiques et internationaux. Quelle est la place de la création dans la grande bataille des médias? Quel est l'avenir artistique de l'image du XXIe siècle? Quel destin est réservé au support cinématographique?

L'évolution technologique spectaculairement rapide concerne notamment les composants (circuits intégrés analogiques et numériques

(1) Jacques Mousseau, *L'Aventure de la télévision* (1936-86), Nathan, nov. 1987.

à très large échelle) et les techniques et supports d'enregistrement (bandes magnétiques à haute densité, métalliques). Le marché des mémoires et des produits de grande consommation appartient aux fabricants japonais, et celui des microprocesseurs et produits spécialisés aux Américains. Les circuits intégrés à applications spécifiques peuvent être demain le marché des fabricants européens. Les recherches entreprises sur les récepteurs de télévision de demain, du point de vue de la qualité, concernent leurs composants spécifiques, comme les circuits de décodage du D2-Mac Paquets, pour le système français, ainsi que la numérisation des traitements dans le récepteur. Les outils techniques nécessaires à la production de programmes de qualité, utilisant au maximum les potentiels de la norme D2-Mac (qualité d'image, son stéréo de qualité *compact-disc*, multilinguisme, etc.), existent et peuvent être mis en exploitation. Il s'agit d'équipements de production à composants analogiques ou numériques, de studios de son multipistes analogique ou numérique et de supports film 16 et 35 mm.

La question de l'évolution technique intéresse incontestablement les professionnels de cette technique. Les changements de normes et de support interpellent, parmi eux, les directeurs de la photo et opérateurs. Nestor Almendros s'interroge sur la portée de ces changements en ces termes : « La salle de cinéma n'a plus le monopole des images animées. La télévision copie la vie et nous en abreuve jusqu'à la nausée. Comment empêcher la laideur d'entrer sur l'écran ? Comment accroître la force émotionnelle d'une image ? Comment concilier éléments naturels et artificiels à l'intérieur d'un même cadre ? Comment interpréter les désirs d'un metteur en scène ? Voici autant de questions que peuvent se poser les opérateurs de prises de vues qui tout en pratiquant leur métier, sont conscients d'exercer un art... Mise à part la découverte du son et de la couleur dans les années 1930, les progrès technologiques de l'industrie cinématographique sont restés minimes (...) Dès 1939, une perfection est atteinte par John Ford dans *Drums along the Mohawks (Sur la piste des Mohawks)* et par Victor Fleming dans *Autant en emporte le vent*. Le mécanisme des caméras est resté, à la base, le même. Les principales modifications et innovations technologiques sont les suivantes : la miniaturisation, l'allégement, les dispositifs de système réflex, la sensibilité plus grande des pellicules, l'ouverture plus grande des objectifs permettent l'enregistrement des images à des seuils de lumière très bas. Ces évolutions permettent une simplification et une diminution des coûts de tournage. Hollywood n'est plus resté le seul lieu où se tournaient les films, d'autres pays ont pu produire avec des budgets plus réduits. Les récents progrès techniques offrent des objectifs à ouverture plus grande encore ainsi que des émulsions capables d'enregistrer des lueurs à peine visibles. On parvient à saisir photographiquement les lumières dans leurs ex-

trêmes[1]. » Selon Almendros toujours, le support vidéo et les nouveaux caméscopes et caméras capteurs CCD « ouvrent des voies nouvelles d'enregistrement d'images dans des conditions de lumière extrêmement faible. L'arrivée du son et de la couleur vont dans le sens du réel, de sa reproduction. Le son donne à l'image sa densité, son relief. Il n'existe pour chaque plan qu'une manière idéale d'être tourné et une seule. La forme du film découlera de cette règle. S'il n'y a pas de règle au départ, il n'y a pas de style. En art, je crois à la discipline. Si le nombre de lignes de l'image vidéo augmente (c'est le cas du futur standard TVHD), des transferts de films sur supports vidéo seront rendus possibles. Cependant, il convient de résoudre le problème de la conservation des images, au risque de voir disparaître, à long terme, la mémoire visuelle et sonore de l'histoire[2]. » À une époque où la pluralité fait loi, la saga cinéma/télévision/vidéo n'en est pas encore à son dernier épisode.

La question du nouveau choix d'un standard de diffusion est soulevée par le développement récent de nouveaux moyens de diffusion. Le satellite peut être aujourd'hui utilisé comme station d'émission pour la diffusion directe de programmes de télévision vers le téléspectateur. Les réseaux câblés permettent, eux aussi, la distribution de programme. En Europe, le câble coaxial utilise actuellement le standard de la diffusion hertzienne terrestre : 625 lignes/50 Hz couleur par codage PAL et SECAM.

La télévision par satellite nécessite la création de nouveaux standards pour la transmission de programmes. En 1981, les ingénieurs britanniques de l'Independant Broadcasting Authority (IBA) ont mis au point le système de transmission MAC. Ce système transmet successivement l'information de luminance (éclairement) et celle de chrominance (couleur) correspondant à chaque ligne de télévision, en les comprimant. Il en résulte que les deux informations sont transmises dans la durée du balayage d'une ligne, soit 52,5 microsecondes.

Le système PAL et SECAM (multiplex en fréquence) transmettent le son, la luminance et la chrominance simultanément, mais sur des fréquences différentes. À la réception, des filtres séparent les diverses composantes. Les inconvénients de ce système concernent les variations de l'éclairement de l'information, traduites à la réception par des variations de couleur (chrominance), ce qui altère la qualité de l'image.

(1) D'après Nestor Almendros, *Un Homme à la caméra*, c FOMA/5 Continents. CH RENENS, 1980.

(2) Nestor Almendros, *op. cit.*

2. La Télévision à Haute Définition (TVHD)

a) Le système japonais[1]

Depuis une quinzaine d'années, le principal radiodiffuseur du Japon, la NHK (Nippon Hoso Kyokai/Japon Broadcasting Corporation), a entrepris des recherches sur la télévision de haute définition. Le but poursuivi est une amélioration de la qualité de l'image et du matériel de réception. Les Européens ont commencé à se pencher sur la question au début des années 1980 au moment où la NHK allait présenter le résultat de ses recherches au Comité International de Radio-communication (CCIR), organe des Nations Unies. Ce comité a pouvoir d'entériner les normes internationales. La NHK propose une norme mondiale de production pour une télévision de haute définition. Ce système, proche du système NTSC (525 lignes/60 Hz), n'offre aucune compatibilité avec les autres standards actuels.

L'objectif recherché par le système japonais est de produire une image de qualité équivalente à celle produite sur film 35 mm. Actuellement, cette qualité reste le critère optimal, mis à part le 70 mm. Sur la base du NTSC actuel (525 lignes/60 Hz), un système de TVHD a été élaboré. Ce système double la définition de l'image, qui passe de 525 à 1 125 lignes en 60 Hz. Ce changement établit un nouveau rapport de l'image à l'écran, rapport qui passe de 4/3 à 5/3, ce qui permet, en comparaison, d'obtenir une image équivalente à celle du cinémascope. L'écran futur permettant de rendre de façon optimale cette nouvelle image devrait avoir pour dimensions : 1 mètre sur 70 centimètres.

Les principales caractéristiques de ce système sont les suivantes : nombre de lignes de balayage : 1 125; format de l'image : 5/3; entrelacé (trames par image) : 2/1; fréquence de trame : 60 Hz; largeur de bande vidéo : luminance : 20 MHz, chrominance : 7.0 MHz (bande large), 5.5 MHz (bande réduite).

Parallèlement aux recherches menées en matière de télévision à haute définition, les Japonais ont développé un système de transmission pour répondre aux besoins nouveaux de télédiffusion directe par satellite : la norme de transmission MUSE (Multiple Sub-nyquiste Sampling Encoding). Ce système devrait permettre les transmissions de la TVHD par compression du signal, en conservant les limites de la bande passante des 8 MHz. Il semble cependant que l'intégralité de la qualité haute définition réalisée en production ne soit pas totalement retransmise avec ce système.

(1) D'après « Télévision et nouvelles technologies, » Étude rédigée par le Club de Bruxelles, Agence Européenne d'Information, Bruxelles, 1986.

Le système de diffusion par satellite (MUSE) proposé par la NHK rend obsolescent l'ensemble des équipements existants, ce qui n'est pas le cas pour la norme MAC. L'Union Européenne de Radiodiffusion (UER) adopte en 1983 une recommandation en faveur de la norme C.MAC Paquets. En février 1985, l'UER adopte une nouvelle recommandation en faveur des normes de la famille MAC. La Commission Européenne dépose en mars 1986 une proposition de directives en faveur de cette norme. Le conseil des ministres des Douze l'adopte, dans ses principes, le 23 juin 1986 à Luxembourg. Des recherches furent entreprises pour mettre au point un standard de production cohérent avec le système MAC. En 1990, lors de la dernière session du CCIR, la norme mondiale n'était toujours pas adoptée.

Une série de prototypes d'équipements de production, de diffusion, de réception ont été mis au point. La réaction des Européens a été tardive et leur principal argument est la non-compatibilité du système japonais proposé. Les ingénieurs européens proposent un processus évolutif conduisant à la TVHD.

b) Le système européen[1]

L'Europe a réagi, se sentant menacée par une telle proposition qui remet en question l'ensemble des normes actuelles de diffusion de même que le parc complet des appareils de production et de réception. L'industrie européenne a de quoi s'inquiéter face à l'industrie japonaise. Le système de TVHD européen comprend un système de production en composantes numériques 4-2-2 (recommandation 601 adoptée par le CCIR en 1982), et la famille de normes de diffusion MAC, qui permet la transmission de la qualité des signaux en composantes numériques. Le système MAC, en regroupant plusieurs informations (*multiplexer*) sur une même fréquence, promet une meilleure qualité d'image. À 25 images par seconde et 625 lignes par image, on dispose de 64 microsecondes par ligne et non 52,5.

L'intervalle de suppression de ligne (non utilisé par les systèmes PAL et SECAM) correspond au temps mis par le faisceau d'électrons de télévision pour passer d'une ligne de l'écran au début de la ligne suivante. Cet intervalle correspond à la différence entre 60 microsecondes et 52,5 microsecondes. Il permet en MAC la transmission du son qui est numérisé, ce qui évite toute dégradation au cours des divers traitements électroniques de l'émission et de la réception. Les différentes informations sonores et visuelles sont transmises en paquets, d'où le nom MAC Paquets donné au système.

(1) D'après « Télévision et nouvelles technologies, » *op. cit* .

L'introduction de données numériques dans un multiplex MAC peut s'effectuer de plusieurs manières. C'est ce qui a entraîné plusieurs variantes telles que le système britannique C. MAC ou américain B. MAC, développé par la société Scientific Atlanta, et utilisé en Australie par son satellite Aussat. Ces deux systèmes n'étant guère transmissibles sur les réseaux câblés existants, d'autres variantes du système de transmission MAC ont été développées, compte tenu des impératifs du câble (en particulier la transmission du son). Des ingénieurs franco-allemands ont mis au point le D.MAC, puis le D2-MAC qui fut adopté par les futurs satellites TDF 1 et 2 et TV.SAT 1 et 2. Ce système rend possible la transmission sur câble dans des canaux de 10,5 MHz. Le système D2-MAC Paquets permet d'associer à l'image quatre voies son monophoniques ou deux voies stéréophoniques. Il existe deux formes de D2-MAC : l'une destinée à la transmission hertzienne terrestre et par réseaux câblés, l'autre à la transmission par satellite. La première traite le signal en modulation d'amplitude, la seconde en modulation de fréquence. Dans un premier temps, il sera nécessaire, pour la réception, d'utiliser un décodeur sauf en cas de raccordement par câble. Par la suite, ces décodeurs seront intégrés dans les nouveaux téléviseurs mis en vente.

Il s'agit de mettre au point un système de distribution de haute définition, et ce, parallèlement à un système de production HD. Le système est donc évolutif. La qualité pourra déjà être améliorée dès que la production pourra être transmise par les réseaux utilisant les normes de la famille MAC et reçue par les récepteurs 625 ou 525 lignes, sans transiter par une conversion de standard. Un filtrage vertical ou diagonal permettrait de rendre compatible la production TVHD avec les réseaux existants et d'utiliser les capacités du système MAC. On pourrait obtenir une qualité TVHD par une réception compatible pour des appareils à fréquence trame doublée, puis à format élargi 19/9 et à fréquence ligne doublée. L'Europe propose donc une adaptation évolutrice au nouveau standard, adaptation qui permettrait à un large auditoire d'avoir accès aux programmes TVHD dès le démarrage, le public pouvant acquérir un adaptateur haute définition. La proposition européenne ouvre les voies de la télévision numérique, dite aussi « digitale ».

c) Le simulcast américain

Apparaissant en 1986, au moment de la réunion du CCIR de Dubrovnik, comme partisans de la norme japonaise, les États-Unis ont par la suite travaillé au développement d'une norme propre : le système simulcast (broadcast simultané). En mars 1990, la Federal Communications Commission (FCC) garantissait le développement d'un service

de télévision avancé capable de répondre aux besoins des chaînes de télévision, des câblodistributeurs et des consommateurs. Notons à ce sujet que le terme Advanced Television (ATV) recouvre des systèmes de haute définition, ainsi que des systèmes de télévision améliorée. La norme de TVHD *simulcast* n'implique pas l'abandon du système NTSC. Chaque station de télévision obtiendrait un deuxième canal de 6 MHz pour transmettre un signal vidéo de TVHD compressé. Ainsi, le téléspectateur pourrait continuer de recevoir les programmes diffusés en NTSC ou s'acheter un nouveau téléviseur s'il veut recevoir le service TVHD. L'option américaine consiste donc à permettre la transmission simultanée de deux standards, quelle que soit la norme adoptée, européenne ou japonaise. En effet, la norme TVHD nécessite une bande passante de 32 MHz, ce qui correspond à huit fois moins d'espace pour les stations de télévision américaines, la bande passante du NTSC étant de 4,2 MHz.

Si l'on considère l'alternative que suggèrent les systèmes européen, japonais et américain, on semble loin de l'adoption d'une norme unique internationale et plus proche d'une forme de cohabitation de plusieurs procédés, les enjeux déterminants étant, hélas!, économiques avant tout. La création artistique audiovisuelle devra donc se frayer un chemin dans les méandres de ces technologies, chemin de plus en plus difficilement emprunté lorsque l'on fait cavalier seul. Les créateurs auront nécessairement tout avantage à se serrer les coudes entre eux, mais aussi à faire équipe avec les producteurs et les diffuseurs. Un nouveau défi en perspective!... Chacun défend des intérêts qui ne concordent pas toujours. Les producteurs doivent composer avec ce qui fait recette et ce qui relève de la création, les diffuseurs avec les cahiers des charges et les politiques de programmation, et les créateurs avec l'ensemble du système.

3. La télévision numérique

Quel que soit le standard, l'image vidéo est obtenue par un balayage électronique. Si l'on prend le standard européen, le spot d'électrons va parcourir les 625 lignes l'une après l'autre pour former une image tous les $\frac{1}{25}^e$ de seconde. La luminosité de l'image module un courant électrique : le signal analogique. Les 625 lignes déterminent la définition horizontale de l'image, correspondant à une même définition verticale. Le format de l'image de télévision a un rapport de 4/3, ce qui donne une définition de l'image de 625 par 833, soit 520 625 points. Compte tenu de la perte de lignes sur le bord de l'écran, on considère que l'image de télévision est constituée de 500 000 points.

Le procédé de la télévision numérique consiste à mesurer, pour chaque image, l'intensité de ces points. La tension électrique est pro-

portionnelle à l'intensité lumineuse de chaque point image. Une ligne devient la représentation d'une succession de 833 mesures d'intensité. Pour les 625 lignes, cela constitue environ 500 000 mesures, pour la luminance. En télévision couleur, il faut ajouter la chrominance. Elle comporte beaucoup moins d'informations, car elle définit uniquement la teinte et la saturation; ainsi 250 000 points suffisent. On peut dire en résumé qu'un signal composite en couleur correspond à 750 000 mesures d'intensité (luminance et chrominance : 500 000 + 250 000).

Les techniques informatiques expriment leurs valeurs dans un système binaire (0 et 1, unités d'information ou bits). En vidéo, la mesure d'un point image est représentée par 8 chiffres (8 bits). Les 750 000 points d'une image correspondent à environ 6 millions de bits. La fréquence des images est de 25 par seconde, ce qui représente un débit d'informations de 25 fois 6 millions de bits, soit 150 millions de bits par seconde. Le signal numérique ne véhicule que des impulsions électriques (les 1 du codage binaire, les 0 correspondant à l'absence d'impulsions), qu'elles soient fortes ou faibles.

Avec le système analogique, le message peut être altéré lorsque le signal subit des pertes par affaiblissement lors de la duplication de cassettes vidéo, par exemple, ou de l'enregistrement d'une émission de télévision sur magnétoscope. En numérique, ces pertes sont sans effet sur la qualité d'une copie (sauf dans des cas extrêmes). La numérisation permet aussi un traitement de l'image. Chaque point image étant représenté par un nombre de 8 bits, il est possible, par l'intermédiaire d'un ordinateur, de modifier chaque nombre pour un programme de traitement. Ceci permet la correction ou la modification des couleurs (teinte et saturation), des contrastes, des contours, la suppression d'un élément de l'image, l'incorporation d'un sujet à l'intérieur de l'image et l'incrustation de l'image.

La numérisation permet, à l'extrême, la création d'images totalement artificielles, synthétiques, qu'on appelle « les images de synthèse » ou « nouvelles images ». La technique numérique est déjà employée en télévision pour la réalisation d'effets spéciaux (incrustations), de génériques, etc. Le numérique facilite le transcodage; il s'agit du passage d'un programme de télévision d'un système à un autre (NTSC, PAL SECAM et bientôt D2-MAC Paquets).

Comme le rapporte L. Douek[1], un premier studio de numérisation intégrale a été installé à Rennes (France) et inauguré en 1985. Un mélangeur numérique produit par Thomson Vidéo Equipement assure, au centre de l'équipement, le traitement des différentes sources

(1) « La télévision numérique arrive, » *Sciences et Vie*, n° 825, juin 1986.

d'images (caméras, magnétoscopes, synthétiseurs d'images). Deux mémoires d'images sont associées à ce mélangeur, et permettent de traiter directement en numérique les effets spéciaux (compression et déplacement d'images, rotation, numérisation). Le studio comporte trois magnétoscopes numériques, deux caméras, un analyseur d'images fixes numériques, un correcteur de couleurs numérique, une mémoire et un incrustateur numérique.

Les dernières recherches se concentrent surtout sur la compression/décompression des données numériques. La télévision numérique pourrait offrir une image de très haute résolution, constituée de 2 000 lignes.

4. Les grandes dates de la haute définition

En 1986, le projet Eurêka 95 est mis en place; il fédère les grands industriels européens qui votent un budget de recherche en monnaie européenne de 200 millions d'ECU. En 1987, les premiers matériels HD sont présentés à Berlin. En 1988, une chaîne complète d'équipements de production, transmission et réception est constituée. Pour promouvoir la norme européenne, International HD, GIE est créé par Thomson, Philips et la SFP. Du côté japonais, le premier prototype HD de la NHK est mis au point en 1981 et ce n'est qu'en 1985 que Sony et CBS soutiennent la proposition NHK. En 1989, Sony achète la Columbia pour 3,4 milliards de dollars pour un catalogue de 2 500 films. La NHK diffuse une heure de programme haute définition par le satellite. En 1990, Sony installe près de Londres une cellule de transfert.

La bataille des normes n'est pas terminée. Selon le compte rendu de la 16e session plénière du CCIR qui s'est déroulée du 12 au 23 mai 1986 à Dubrovnik (Yougoslavie), le choix d'une norme mondiale fut remis à plus tard. Le CCIR chargea un groupe d'étude *ad hoc* de tenir une réunion extraordinaire en 1988 pour la rédaction d'un projet de recommandations de normes de TVHD. Cette proposition avait été faite par la France à la fin de l'année 1985 et a été appuyée par de nombreux pays européens. Elle est développée dans un document qui décrit le passage progressif du système actuel à un système de haute définition compatible qui comporte, selon les applications, le balayage entrelacé ou le balayage progressif.

Un délai de quatre ans avant la prochaine assemblée plénière fut prévu. Ce délai devait permettre de savoir si une nouvelle technologie de balayage progressif pouvait aboutir, par étapes, à un système de TVHD qui serait compatible avec les systèmes de télévision existants associés au système MAC. La dernière session plénière du CCIR s'est

tenue en 1990 à Düsseldorf (Allemagne). Elle a conduit à l'adoption de vingt-trois des trente-quatre paramètres jugés fondamentaux et définis par la Commission Européenne. Cependant, celle-ci ne s'est pas prononcée sur le nombre de lignes ni sur le nombre d'images par seconde, c'est-à-dire sur l'essentiel.

Le choix de nouvelles normes représente des enjeux considérables tant pour les gouvernements que pour les producteurs de programmes (*software*), les fabricants de matériel, les diffuseurs, les publicitaires et les consommateurs qui représentent un marché mondial de plusieurs dizaines de milliards de dollars.

La télévision paraît être devenue le produit de consommation le plus influent du monde. Si la définition de l'image vidéo du système TVHD correspond qualitativement à celle de la pellicule film 35 mm, le transfert sur film est possible. Le choix d'une fréquence pose la question de la conversion d'un système à l'autre en limitant au maximum les pertes de qualité. Quant au choix d'un système international, la question n'est pas encore tranchée.

La question de l'effet d'intégration des caméras et ses conséquences sur la définition est posée dans les domaines spatial et temporel. Tout système devrait être en relation avec la norme numérique de studio 4-2-2 définie par la Recommandation 601 du CCIR. Par exemple, dans une version numérique, la fréquence d'échantillonnage de la norme à haute définition devrait être un multiple simple de 2,25 MHz qui constitue la base de la norme 4-2-2.

La diffusion de programmes TVHD n'est pas possible sur les canaux actuels, même avec des dispositifs de réduction de bande passante. Seules les nouvelles bandes de diffusion, telles celles permises par les satellites ou les réseaux câblés, offrent une meilleure perspective de diffusion d'images à haute définition. Le choix d'une fréquence unique devrait tenir compte des exigences du rendu des mouvements, de la qualité de conversion des normes et du rapport qualité/prix. Des études révèlent que la conversion de TVHD (625/60/2 :1) vers le PAL (625/50) serait de bonne qualité. Un système consistant à négliger une trame sur deux des images à 625/50 et à répéter l'autre trame de la paire offre des images à l'aspect « film » puisqu'elles comportent en fait 25 phases de mouvement par seconde. En 1986, une autre série d'essais a été réalisée sur la conversion du 1125/60/2 :1 vers le système 625/50/4-2-4 YUV. Dans ce cas, la perte moyenne pour les mêmes séquences est très légèrement supérieure à la conversion PAL. Il semble que la qualité de la conversion pour l'un ou l'autre des systèmes puisse encore être améliorée.

5. *Regards sur la télévision interactive*

En dehors des questions de normes, un nouveau concept concernant le rapport spectateur/téléviseur a fait son entrée à la fin des années 1980 : la télévision interactive. Vidéoway est un système de télécommunications et de télévision grand public compatible avec les normes de télévision en offrant des versions en NTSC, PAL et SECAM. Lancé à la fin de 1989 à Montréal, le système Vidéoway du Groupe Vidéotron Ltée utilise les réseaux de câblodistribution qui ont pour liens le câble coaxial, les micro-ondes, les satellites et la fibre optique.

Il s'agit d'un système intégré de communication dont la spécificité réside dans la sélection de programmes, le décodeur de télévision payante, la télégestion de services, le sous-titrage, le télétex, les services d'information grand public, les logiciels téléchargés (jeux, etc.), la boîte aux lettres et la télévision interactive. Toutes ces fonctions font de Vidéoway un système autonome, en marge d'une « télématique téléphonique » et complémentaire à celle-ci.

Les services sont adressés à des groupes ou des individus selon deux modes. Par le mode unidirectionnel, l'accès est offert aux émissions des chaînes de télévision publiques, privées et payantes, à la télévision interactive (TVI), aux sous-titres d'émissions pour malentendants, aux services de télétexte et de vidéotex multinormes, à des jeux vidéo téléchargés, au téléchargement de logiciels d'applications spécialisées, aux services de courrier électronique. Par mode bidirectionnel, le système assure l'accès aux banques de données de vidéotex transactionnel (téléachat, télébanque, télévoyage, téléréservation), aux services de télégestion, à la télésécurité ou télésurveillance, au courrier électronique avec multicommunication (usager/usager, usager/fournisseur, fournisseur/usager). De plus, un accès est ouvert à des banques d'images numérisées combinées à des bases de données vidéotex.

La télévision interactive permet aux téléspectateurs de changer le cours de la programmation à partir d'un boîtier de télécommande offrant des choix multiples pour des émissions réalisées avec cette technologie. Il est possible, par exemple, de participer soi-même à des jeux en répondant par le biais du boîtier. L'utilisateur a alors le sentiment que l'animateur s'adresse directement à lui. Il est également possible de choisir, au cours d'une émission, les axes de prises de vues. Un match de hockey, par exemple, s'il est tourné en interactif, donne la possibilité de choisir, au moment désiré, un gros plan, une vue d'ensemble, un plan moyen des joueurs ou un insert sur l'arbitre ou sur le public. Cette technologie, on le comprend, nécessite des moyens de production importants puisque, pour une émission, des prises de

vues sont effectuées dans plusieurs axes et ce, sur toute la continuité. Les moyens et temps supplémentaires nécessités par cette technologie font que la production en télévision interactive coûte cher. Cependant, loi de la demande (ou de l'offre) oblige, la technologie de la télévision interactive est sortie des frontières canadiennes pour des projets d'installations sur d'autres parties du globe.

La télévision interactive apporte une dimension plus personnelle au téléspectateur qui a l'impression d'agir sur les programmes qu'il reçoit. Mais les émissions produites avec cette technologie, comme nous le disions, sont coûteuses. De plus, après avoir fait l'expérience de la nouveauté, le public ne va-t-il pas se lasser et revenir à une attitude plus passive? « Téléspect-acteur » ou « téléacteur », le consommateur « téléactif » presseur de boutons ne va-t-il pas céder au désenchantement? Non, si la qualité l'emporte malgré les considérations budgétaires énoncées précédemment.

Espérons que cette nouvelle approche ne vient pas combler les lacunes d'une télévision par trop ennuyeuse, déjà, pour un public habitué davantage à la quantité qu'à la qualité.

La télévision interactive a, en tout cas, le mérite d'essayer de répondre à un mode de communication jusque-là à sens unique et apporte une pierre à la construction de l'édifice d'une « télévision des téléspectateurs ».

C) LA PRODUCTION DE PROGRAMMES TVHD; LA CINÉMATOGRAPHIE ÉLECTRONIQUE

L'adoption d'une norme de production à haute définition faciliterait l'échange international de programmes et répondrait à cinq nouveaux types de besoins : la diffusion directe par satellite; la diffusion directe par satellite avec conversion aux normes de télévision actuelles; la distribution actuelle par câble; la diffusion sous forme de cassettes vidéo de magnétoscopes; le transfert de bandes magnétiques sur film pour présentation en salles. Une nouvelle forme de cinématographie se développe : la cinématographie électronique.

1. La production de programmes TVHD [1]

Dans le domaine du film, le format 35 mm a longtemps constitué la norme de qualité et son équivalent en cinématographie électronique est un système de production à haute définition. Le matériel de production actuellement mis au point dans le système NHK comprend des caméras, des magnétoscopes, des dispositifs de présentation sur tubes

(1) D'après D'Amato, P.,« La production des programmes TVHD », *Revue de l'U.E.R. — Technique*, n° 219, octobre 1986, pp. 288-296.

et sur écrans, des télécinémas à laser et à spot mobile, des dispositifs d'enregistrement sur film à laser et à faisceau électronique, un analyseur de diapositives à spot mobile, un lecteur de panneaux opaques, un mélangeur vidéo, un système d'incrustation, une palette électronique, un générateur de signaux d'essais et un oscilloscope. Certains de ces appareils sont disponibles, d'autres ne sont que des prototypes.

Les principales caractéristiques de la caméra de TVHD SONY HDC 100 sont les suivantes : tubes Saticon de 25 mm à focalisation magnétique et déflexion électrostatique; sensibilité : 2 000 lux à f : 3 sur une surface de réflectance 90 % éclairée à 3 200 K.; définition : 1 200 lignes au centre; erreur de superposition : zone 1 : 0,025 %, zone 2 : 0,05 %, zone 3 : 0,01 %; poids : dix kilogrammes, sans objectif.

Cette caméra peut être munie d'un viseur de 3,5 ou 18 centimètres et peut recevoir différents objectifs à focale fixe ou variable. Le but poursuivi avec une caméra de TVHD est d'obtenir une définition élevée de l'image tout en conservant un bon rapport signal/bruit. Pour ce faire, il est nécessaire que cette caméra comporte un tube analyseur à haute définition, un système de superposition des couleurs performant, des objectifs à haute définition et à faibles aberrations, et des circuits à large bande n'entraînant pas de dégradation importante du rapport signal/bruit.

La dernière version des magnétoscopes de TVHD SONY utilise un mécanisme de transport au format C de 25,4 mm. Ses caractéristiques sont les suivantes : vitesse de bande de 48,31 centimètres/seconde (le double de la valeur normale); vitesse de rotation du tambour de 60 tours/seconde (le même que dans le système normal); quatre voies d'enregistrement de 10 MHz chacune; bande passante de 20 MHz pour la luminance et de 10 MHz pour chacun des signaux de différence de couleur; un rapport signal/bruit dépassant 41 db dans chacune des voies; durée d'enregistrement maximale de 60 minutes avec des bobines de 30 centimètres.

Les systèmes de montage existants peuvent utiliser les modèles à haute définition. Un prototype de magnétoscope numérique à haute définition, capable d'enregistrer des signaux et ayant un débit binaire dépassant 1 Gbit/seconde, a été mis au point par la firme SONY.

2. La cinématographie électronique [1]

La rentabilité est la principale motivation ayant entraîné l'étude de la production et de la postproduction électroniques des programmes de

(1) D'après Stow, R.L., Wyland, G., « La cinématographie électronique; son évolution vers la haute définition », *Revue de l'U.E.R. — Technique*, n° 209, fév. 1985, pp. 2-6.

télévision à caractère dramatique, tournés avec une seule caméra. Le coût croissant de la pellicule et de la main-d'œuvre a conduit au développement d'un système de cinématographie électronique pour le tournage de dramatiques.

Un système complet de production électronique a été mis au point. Il comporte : une caméra de cinématographie électronique, un magnétoscope portatif, un dispositif de montage et un système de postproduction. Le CBS a suscité la fabrication de la caméra Ikégami EC. 35. Elle pèse environ 11 kg, fonctionne sur batterie et comporte des circuits spéciaux permettant d'accepter des contrastes de 1 à 100, ainsi qu'un dispositif d'amélioration de la qualité de l'image.

L'aspect « film » peut être rendu. Un système à mémoire permet de conserver certaines conditions désirées. Le système électronique du CBS n'impose aucun réenregistrement jusqu'au moment du montage définitif. Le « banc de montage » est constitué de six magnétoscopes SONY Bétamax à bandes de 12,7 mm, de moniteurs d'images en couleur et d'un moniteur affichant le « menu » des possibilités. Les opérations de montage peuvent être commandées par un rayon lumineux. Les commutations entre cassettes sont commandées par ordinateur. Le montage définitif est enregistré sur un disque souple qui commande l'assemblage automatique de la copie antenne sur bande de 25,4 mm. D'autres systèmes utilisent des vidéodisques à la place des magnétoscopes à cassettes pour l'enregistrement des bonnes prises. L'ensemble des systèmes actuels permet le visionnement complet et en temps réel de la scène en cours de montage sans devoir procéder à des préenregistrements avant la fin du montage « créatif ».

La technologie continue d'avancer et permettra des possibilités de montage encore plus étendues et plus souples, conduisant toujours à des économies dans la postproduction. La première production entièrement électronique, réalisée au moyen de la caméra EC.35, fut un programme intitulé « Kudzu ». Le tournage a duré quatre jours. La caméra a parfaitement fonctionné. L'éclairage était réglé par le directeur de la photographie et était décidé avec le réalisateur par l'intermédiaire d'un moniteur couleur de contrôle de 48 cm qui servait aussi pour la direction des acteurs. Correspondant à un scénario de trente-sept pages, deux heures d'images ont été enregistrées en quarante et une heures et trente minutes de travail sur le plateau. En comparaison avec une production sur film, les répétitions et les prises mauvaises semblent avoir été de moitié moins nombreuses. L'équipe de prise de vues était constituée d'un opérateur et d'un assistant. La cinématographie électronique permet de réduire le temps de tournage de 10 à 15 %; celui du montage et du pré-montage et de la post-production est de 40 à 50 %.

3. Enregistrement sur film

Deux prototypes d'enregistreurs ont été mis au point, l'un par la firme SONY, l'autre par la NHK. L'enregistrement du dispositif SONY est reproduit sur un magnétoscope spécial, à faible vitesse. Le signal ainsi produit est appliqué à une mémoire d'images RVB numérique et les trois éléments sont envoyés séquentiellement vers un enregistreur à faisceau électronique qui produit trois images monochromes. Celles-ci sont ensuite, image par image, copiées par une tireuse optique qui combine les trois images monochromes pour produire un négatif en couleur. Les copies de distribution sont finalement tirées de ce négatif selon la technique classique.

L'enregistreur sur film de la NHK fonctionne en temps réel. On procède à une conversion du balayage de 1 125 lignes, 60 Hz, entrelacement 2 :1 vers un système à 1 425 lignes, 24 images par seconde sans entrelacement; puis on réalise une conversion électro-optique en modulant en intensité trois faisceaux laser RVB qui sont combinés coaxialement par des miroirs dichroïques pour former un faisceau unique. Le balayage horizontal est réalisé mécaniquement en déviant les faisceaux laser au moyen d'un miroir tournant et la déflexion verticale est assurée par le déroulement du film. Il est aussi possible d'enregistrer directement sur du film 35 mm de faible sensibilité, tel celui pour copie en couleur ou pour internégatif qui a une définition élevée et un bruit granulaire fin. Le film est ensuite copié normalement. Ces deux enregistreurs sur film semblent donner des résultats satisfaisants.

4. Des problèmes non encore résolus

Les problèmes pratiques de la production à haute définition concernent la sensibilité de la caméra, la profondeur de champ, la mise au point et l'éclairage. De plus, la fabrication de caméras légères et de magnétoscopes portatifs à haute définition s'avère nécessaire. Pour un même éclairage, il est nécessaire d'ouvrir le diaphragme d'au moins une valeur avec une caméra de haute définition, par rapport aux caméras classiques. La mise au point est difficilement vérifiable. Les caméras à haute définition exigent plus de lumière que les caméras habituelles. L'éclairage doit être produit par des lampes à incandescence, car celles du type fluorescent ou à décharge gazeuse produisent un papillotement à 100 Hz, qui entraîne un papillotement à 20 Hz dans l'image obtenue, du fait de la fréquence de trame de 60 Hz.

De nouvelles installations d'éclairage sont nécessaires pour la production TVHD. Il existe cependant des méthodes supprimant partiellement le papillotement, sans modifier le dispositif d'éclairage. La BBC a proposé un système qui consiste à munir la caméra d'un obturateur

mécanique dont la période d'ouverture serait exactement égale à la période du papillotement d'éclairage (10 ms). Ce système est encore à l'étude, parmi d'autres.

Ainsi, des progrès sont encore à venir avant l'établissement d'un système de production de haute définition. Il semble que le processus soit engagé et qu'il aboutira d'une manière ou d'une autre. Les enjeux sont d'ordres technique et économique. Il est certain que la cinématographie électronique présente des avantages comme la réalisation efficace d'effets spéciaux par les moyens électroniques, ou encore la possibilité d'observer le résultat sur un moniteur en temps réel et immédiatement entre les prises. Ceci réduit le nombre de prises et permet le démontage de décors puisqu'il n'y a plus l'attente du développement du film. La réalisation efficace d'effets spéciaux par les moyens électroniques représente un autre avantage appréciable.

La réalisation d'une caméra à haute définition légère et fonctionnant sur batterie, ainsi que celle d'un magnétoscope portatif et d'un système de montage totalement efficace, constituent les nouveaux outils d'une forme nouvelle de cinématographie : la cinématographie électronique à haute définition, offrant une qualité d'image comparable à celle du film 35 mm.

La comparaison entre la définition d'une image d'un film et celle d'un système vidéo de cinématographie électronique, en tenant compte de tous les éléments qui contribuent au résultat final, révèle une qualité quasi semblable. Pour le film, les éléments intervenant sur la qualité sont l'objectif de prise de vues, le mécanisme de la caméra, le négatif, le développement, le premier positif, le contretype négatif, les différents tirages, la copie de diffusion et l'appareil de projection. Pour le système vidéo destiné à la cinématographie électronique, les éléments sont les suivants : l'objectif de prise de vues, le tube et les circuits imprimés de la caméra, le dispositif de transfert vidéo sur film (enregistreur à faisceau électronique, l'internégatif, les différents tirages, la copie de diffusion, l'appareil de projection).

Concernant la fonction de transfert de modulation totale du film et de la vidéo, les résultats de l'étude comparative démontrent qu'à partir d'une correction d'ouverture maximale de 6 db, le système vidéo a une définition d'image légèrement supérieure à celle du film. 1 000 lignes environ semblent suffisantes pour la cinématographie électronique. L'instabilité de l'image des films projetés en salle, due entre autres aux imperfections mécaniques des projecteurs et des tireuses par contact, est diminuée avec le système vidéo ayant environ 1 000 lignes. Un autre élément de comparaison concerne le rapport signal/bruit de l'image. Le rapport est comparable dans les deux systèmes

(film et cinématographie électronique), pourvu que la caméra de télévision, qui est moins sensible, soit utilisée avec un niveau d'éclairage environ trois fois supérieur. Dans le cas contraire, le rapport signal/bruit est moins bon.

Le rendu des mouvements constitue un autre facteur de qualité. Un système de télévision à 24 images par seconde sans entrelacement serait parfait pour la cinématographie électronique. L'utilisation d'un système entrelacé à 60 Hz donnera toute satisfaction quand on disposera de convertisseurs de normes à adaptation en fonction du mouvement. Les systèmes actuels entraînent certaines dégradations telles que le flou sur les images mobiles et le broutage à 12 Hz sur le images mobiles. Ces dégradations restent négligeables car le rendu des mouvements est déjà très médiocre au cinéma, compte tenu de la fréquence d'échantillonnage temporel trop faible (24 images par seconde).

Les avantages de la cinématographie électronique sont certains, mais ils ne peuvent pas encore être totalement exploités du fait de l'absence de caméras et de magnétoscopes portatifs. La présence du câble de la caméra limite la liberté de mouvement pendant le tournage. Une amélioration peut être apportée en remplaçant les câbles métalliques classiques par des câbles en fibre optique qui peuvent avoir une longueur d'un kilomètre. La gamme d'effets spéciaux reste encore assez limitée. Enfin, les dispositifs d'enregistrement de bande vidéo haute définition sur film sont munis de décodeurs (convertisseurs de normes) encore de qualité insuffisante.

D) NOUVELLES TECHNOLOGIES..., NOUVELLE CRÉATION?

Il est certes admis que l'art n'a jamais attendu la technique pour exister. Toutefois dans ce monde de la technologie audiovisuelle avec lequel les créateurs sont de plus en plus contraints de composer, le développement des technologies apparaît presque comme un frein à l'expression créatrice et artistique. Ceci est particulièrement patent à l'heure de la mondialisation des marchés. Certes, en terme de création, le numérique avec ses palettes graphiques et les images de synthèse a ouvert des voies nouvelles d'expression ainsi qu'une esthétique de l'image bien particulière. Infographistes, graphistes vidéo, vidéographistes trouvent là de quoi vibrer et faire vibrer. Esthétique d'une image à la fois en trois dimensions (3D) et lisse et « verglacée », trop belle pour être vraie ou bien trop vraie pour être belle. Esthétique d'une représentation « d'un réel représenté », totalement fabriqué. Virtuosité d'artistes-techniciens où la technique devient art. Plus que

le caméscope-plume, l'art-technique de l'image est peut-être la forme d'expression des nouveaux poètes de l'image.

En ce qui concerne la télévision haute définition et les normes de diffusion, de même que la cinématographie électronique, les créateurs s'interrogent sur les supports à utiliser. Les expériences de tournage TVHD, de cinématographie électronique et de transferts film/vidéo, TVHD/film révèlent une insuffisance de qualité. Seuls des projets en circuits fermés voient le jour. En tout état de cause, la création ne se trouve guère encouragée dans un climat où priment les enjeux de marchés.

De son côté, la télévision interactive poursuit sa route, du Canada vers l'Europe, les États-Unis et autres coins du monde, offrant à un public par trop saturé d'images le jeu du changement et de la téléaction. Acteur, participant au déroulement des émissions, le téléspectateur dialogue avec son téléviseur. Leurre ou naissance d'un mode d'interaction homme/machine désaliénant? Revanche sur le médium télévision avaleur d'identité ou nouveau mode de pénétration des publicitaires toujours désireux de rejoindre des publics spécifiques, ciblés? Dans une télévision portée par le commercial et le publicitaire, il est permis de s'interroger sur la vocation de tout élan innovateur. Innovation ne signifie pas création au sens artistique du terme.

S'il y a dans la machine télévisuelle création d'une nouvelle image, d'une nouvelle esthétique, il s'agit de l'image du vidéo-clip et de son cortège d'effets. Mouvance et multitude d'images syncopées, hyper-réalistes, oniriques ou passéistes. Caméra, lumière et mise en scène éclatent de leurs cadres pour défier le temps et l'espace au rythme d'une chanson. Des cinéastes s'y sont frottés. De la multitude émergent de petits chefs-d'œuvre que l'on peut d'ailleurs voir et revoir, en dehors d'une programmation hasardeuse, sur bande vidéo achetable ou louable. Le magnétoscope domestique entre de plus en plus dans les foyers. Les chiffres de vente ont considérablement augmenté ces dernières années, parallèlement à l'ouverture de nombreux clubs de location vidéo.

Les films publicitaires (*spots*) représentent une autre forme de production touchée par les innovations technologiques. Terrains privilégiés du 35 mm, ceux-ci sont de plus en plus tournés en vidéo. Film ou vidéo, le message publicitaire, hormis le produit vanté, peut être lieu de création. Des cinéastes de renom, tels Scorsese, Lelouche, Godard, Polanski ou Fellini, en ont fait l'expérience. La création peut-elle souffrir jamais de compromission, ou existe-t-elle dans un lieu qui n'appartienne qu'à elle? Embrasse-t-elle enfin un objet qui lui soit propre? Comme on a parlé d'un cinéma « pur », peut-on parler d'un

clip ou d'un *spot* « pur »? Ces modes et formes de création n'ont pas encore suffisamment traversé le temps pour que d'aucuns puissent déjà prétendre en faire une critique pertinente.

La télévision, tout comme le magnétoscope domestique à un autre degré, trahirait d'une certaine façon le cinéma, par la diffusion des longs métrages cinématographiques. En effet, le médium télévision ou téléviseur, par le phénomène de « désacralisation » de l'image qu'il provoque, donnerait une « représentation » particulière des films. Vus sur le petit écran, ils ne seraient plus tout à fait les mêmes. Depuis la primauté du médium sur le message déclarée par McLuhan jusqu'à aujourd'hui, la télévision, quelle que soit sa programmation, a toujours eu à rendre compte de sa vocation de vitrine pour les créateurs. Certes, la télévision traditionnelle ou à haute définition, numérique ou analogique, que ce soit à 625, 1 250 ou 2 000 lignes, a vu et verra des « téléastes » qui utiliseront le support comme simple moyen de porter le sens. Peu de créateurs, cependant, sortent des rangs dans une structure télévisuelle contrôlée par le profit, la rentabilité. La création suppose du temps, ce qui revient à dire qu'elle s'oppose « au temps productif ».

À une autre extrémité, des technologies comme Imax/Omnimax offrent des perceptions de l'image sur écrans géants. La spécificité de l'Imax se caractérise par son format de pellicule (70 mm), utilisée horizontalement. Chaque image a une largeur de 15 perforations (contre 5 pour le 70 mm standard). Le film défile à 24 images par seconde. Le tournage de sujets en mouvements provoque, à la projection sur écran géant, un effet de sautillement. Des recherches ont été menées pour passer à 48 images par seconde. Caméra et projecteur ont donc été transformés pour permettre l'enregistrement et la projection à 48 images par seconde. Ainsi, un film tourné à cette vitesse a été réalisé par l'Office National du Film du Canada (ONF) (pour le pavillon du Canada) pour être présenté à Séville (Espagne), à l'occasion de l'Exposition Universelle de 1992. Il s'agissait du premier film Imax réalisé et projeté à 48 images par seconde. Nouvelles technologies, nouvelles images? Images « grand format » pour une esthétique de « l'immersion », que dire d'autre?

Si les progrès du cinéma, d'un point de vue technologique, ont toujours été liés à ceux de la science dans les domaines de la mécanique, de l'optique, du son, de la chimie, les progrès de la vidéo et de la télévision rejoignent essentiellement les modes de transmission. Les avancées techniques cinématographiques ont remis en cause la grammaire, engendrant de nouvelles règles de langage, au service de la création. L'image électronique et l'image magnétique provoquent davantage des bouleversements des structures et des modes de produc-

tion que des changements d'écriture. Certes le vidéo-clip est un exemple de ce changement, mais il reste isolé. La vidéo a servi des créateurs comme Francis Ford Coppola ou Wim Wenders lors de tournages film, par l'utilisation de moniteur de contrôle et de bandes servant de test au travail enregistré sur film. Wenders est même allé plus loin en employant lui-même le support vidéo comme élément porteur de sens dans son film *Carnet de notes sur vêtements et villes*.

En bref, si certains crient au scandale vis-à-vis du clip vidéo et que d'autres parlent de révolution de l'image, il est certain que le cinéma vit une époque de remise en question, qualifiée par certains de postmoderniste. Déjà des cinéastes tels que Jean Rouch, Agnès Varda, Joris Ivens, Pierre Perrault ou Raymond Depardon nous distillent depuis plusieurs années un cinéma en marge du cinéma traditionnel. Un « cinéma du réel », qui puise sa richesse dans le quotidien de vies belles ou dures, sous forme de documents taillés dans le vif de vies passantes. D'autres cinéastes aux parcours plus courts, tels que Leos Carax, Jim Jarmush, Etom Egoyan, interrogent le cinéma, offrant au spectateur le choix d'être, d'une certaine manière, acteur lui-même en jouant à partir d'indices que ceux-ci ont décidé de leur donner. C'est une forme de « cinéma ouvert ». Reflets d'un cinéma menacé et bousculé par d'autres supports et outils de l'image, les réalisations de ces cinéastes mettent en scène ce heurt par le jeu de personnages en mal d'identité.

Cinéma traditionnel ou postmoderne, cinéma du réel ou cinéma réel, « ne faut-il pas se méfier des images? même des images de la réalité? », questionne Pierre Perrault[1]. Alors, dans ce vaste champ « peuplé » d'écrans déferlant d'images, arrêtons-nous, faisons silence et peut-être dirons-nous comme Raymond Depardon[2] :

> « L'espace d'un instant très court
> on pense à des images
> Brusquement sans que l'on sache pourquoi
> la pensée s'échappe
> il reste la lumière. »

L'avenir de l'image, cinématographique, vidéographique ou télévisuelle, est encore rempli d'inconnu. Télévision haute définition, télévision numérique, transmission par satellite, cinématographie électronique, la valse des normes, des standards et des supports a commencé. De quoi nous faire tourner la tête et... fermer les yeux.

(1) *Cinéma du réel*, Éditions Autrement, 1988.
(2) Depardon, *Hivers*, Arfuyen/Magnum, 1987.

CONCLUSION

L'analyse des rapports entre l'évolution de la technologie cinématographique et audiovisuelle et de la création artistique a permis de dégager trois points importants.

D'une part, le langage cinématographique s'est forgé à partir d'une invention technique : la reproduction du mouvement et la création de l'image animée. La maîtrise de la technique associée à l'apprentissage et à l'élaboration d'un nouveau moyen d'expression ont donné naissance à un art nouveau : le septième art, l'art cinématographique.

D'autre part, la technologie a fourni un nouveau moyen de communication avec l'apparition de l'image électronique par la télévision et son système de diffusion directe. Les progrès de la technique vidéo permettent la commercialisation de nouveaux équipements dont se saisissent les créateurs qui expérimentent de nouvelles formes d'expressions artistiques.

Enfin, les avancées technologiques ont ouvert de nouveaux moyens de propagation et de production des images. Le débat cinéma/télévision ou film/vidéo tendra à sa fin quand la technique parviendra à produire une image vidéographique de qualité semblable ou supérieure à l'image cinématographique.

Parmi ces avancées technologiques, les plus importantes du point de vue de leurs retombées sur la création artistique et sur l'esthétique sont les suivantes : le passage du muet au parlant, le passage du noir et blanc à la couleur, les objectifs à grandes ouvertures, les matériels d'éclairage, les équipements permettant les mouvements de caméras,

les caméras légères, la télévision et l'image électronique, les équipements vidéo légers, le caméscope, les nouvelles technologies (T.V. par câble, satellite, T.V. numérique, à Haute Définition, l'interactif...).

L'art de l'image, lié à une technique en constante évolution, est nécessairement un art mouvant. Le caméscope représente l'outil symbole des années 1980 dans la mesure où il conjugue maniabilité (pour l'utilisateur) et rentabilité (pour le « producteur »). Au fil de son histoire, l'art cinématographique a expérimenté tous les genres (expressionnisme, réalisme, intimisme, film à grand spectacle, film d'auteur...). L'arrivée des caméras légères inaugure, pour ce qu'on a appelé la Nouvelle Vague, des formes d'écriture nouvelles, libérées d'une certaine technicité par trop encombrante. La vidéo et l'image électronique télévisuelle ont donné naissance à deux modes d'expression : les mass media électroniques et le système de diffusion directe. Des possibilités d'expression liées à ces technologies ont été offertes aux créateurs : l'art vidéo, les programmes de la télévision et son cortège de productions (dramatiques, feuilletons, téléfilms, documentaires...). Mais très vite, la machine télévisuelle s'est embourbée dans l'institutionnel et l'administratif. Peu à peu, la recherche et la création n'ont plus guère été encouragées. Très vite encore, le commercial a frappé aux portes des réseaux de diffusion et de distribution que ce nouveau moyen offrait. La porte s'est ouverte. La publicité gouverne. Tout est rentabilité et productivité. La création doit, pour exister, se frayer un chemin dans les méandres de l'économie de marché.

La technologie nouvelle des appareils de production du type Caméscope Bétacam ne semble pas avoir favorisé la création; les équipes se sont réduites, les temps de tournage et de préparation ont raccourci. C'est l'ère du vidéo-clip. On produit du court, du « chic et pas cher ». Alors on en vient au « standard », à la standardisation et à la banalisation des images.

À la fin de l'année 1986, la société Panavision a annoncé qu'elle adoptait le procédé Aäton de codage temporel du film sur ses caméras. L'existence d'un *time code* sur la pellicule film permet le montage sur copie vidéo avec conformation automatique du négatif film original. Ceci signifie que, à terme, le montage film se fera entièrement vidéo. L'évolution des rapports vidéo/cinéma a commencé avec ces possibilités nouvelles de postproduction. La cinématographie électronique a pris naissance. La vidéo numérique et la vidéo à haute définition laissent présager l'abandon prochain du support film argentique. Cependant, le changement de support ne doit pas influer sur les productions à venir. Il semble que le marché cinématographique sera constitué de « grosses productions » du type *Superman*, à côté de films d'auteurs

comme *L'État des choses*. Peut-être ceux-ci seront-ils de plus en plus coproduits avec des chaînes de télévision. À la fin de l'année 1985, au Canada, une dramatique a été tournée avec un caméscope Bétacam et ce, par une équipe film. Cette dramatique a été tournée dans les conditions de tournage film : le jeu des comédiens, l'éclairage, le découpage et le montage. Certains laboratoires réalisent d'excellents transferts vidéo/film à partir du signal en composantes, transferts meilleurs que ceux obtenus à partir d'une vidéo codée.

Si le genre feuilleton, abandonné par le cinéma, est l'un des créneaux privilégiés de la télévision, le documentaire d'auteur en vidéo est une des voies de la création qui reste à réapprendre et à développer. Il existe une distance entre la réalité des gens et la possibilité de la saisir et de la transmettre. La difficulté de capter le réel est, en grande partie, due à la présence de la caméra et de l'équipe. On a maintenant les instruments vidéo permettant de mieux saisir le réel et le naturel sans la présence lourde d'une équipe. Là encore, le caméscope trouve sa justification et son utilité. Un des rôles de la création n'est-il pas d'exprimer ou de montrer les choses différemment? Cela peut être quelque chose qui a déjà été dit. Tout n'a-t-il pas déjà été dit? Mais on peut le dire autrement. C'est tout le problème de la forme en art. Le rôle de l'artiste n'est-il pas justement de montrer ce que l'on a sous les yeux et que, pourtant, l'on ne voit pas?

D'une manière générale, il convient d'affirmer que parallèlement au développement des techniques audiovisuelles, on a assisté à une dégradation des possibilités d'expression des créateurs à la télévision. La télévision s'est imposée avant tout comme une technique nouvelle, ce qui a eu pour effet que tout s'est construit autour d'elle et non autour des productions, du contenu. Il est arrivé un moment où la création, ou toute idée de création, a été considérée comme inopportune. La création venait bousculer un ordre établi, celui d'une administration devenue de plus en plus lourde. Les créateurs, auteurs et réalisateurs devaient se battre contre une institution et son inertie.

Le cinéma est sorti de l'industrie du spectacle. Par rapport au théâtre, le cinéma peut reproduire à l'infini un spectacle. Cinquante ans plus tard est né le système des mass media électroniques. Ce système n'évalue la demande du spectateur qu'indirectement. Depuis que la télévision est financée pour la plus grande partie par la publicité, il s'agit moins de vendre des programmes à un public que de vendre un public à des commanditaires. C'est un marchandage dont nous, consommateurs, sommes les victimes. Le financement par la redevance ne fait pas pour autant du téléspectateur un acheteur de programmes. Il n'a pas le sentiment de payer pour quelque chose au niveau du contenu; il s'agit tout juste pour lui d'un passe-droit, d'une sorte de

taxe. Au Canada, la redevance est supprimée depuis vingt ans et est remplacée par des subventions et crédits de l'État pour le financement de la télévision publique.

Des parallèles peuvent être faits entre les rapports du cinéma et du théâtre et ceux de la télévision avec le cinéma. Sans l'étouffer, le cinéma a relégué le théâtre à un second niveau, ne serait-ce que par son rayonnement et son auditoire. D'une certaine manière, la télévision joue sur le cinéma un rôle d'annexion puisqu'elle multiplie par dix, cent ou plus l'auditoire du cinéma. Voilà en tout cas ce qu'on peut dire en terme de quantité. On touche là au rapport entre l'art et la technique, mais surtout entre la qualité et la quantité, le contenu créatif et l'industrie télévisuelle. Le contenu concerne l'imagination, la sensibilité, l'intelligence, la technologie signifie les chaînes télévisuelles, les installations câblées, les matériels de production. « Faire du contenu » coûte cher. On en fait donc de moins en moins.

Les critères actuels sont avant tout industriels, économiques et commerciaux; ils ne sont en aucun cas culturels ou artistiques. La télévision payante, par câble ou satellite, correspond à un retour au mode primitif du cinéma dans la mesure où l'on retrouve une forme de « guichet à domicile », de projection privée. Aux États-Unis, Home Box Office, chaîne payante, compte quatorze millions d'abonnés et contrôle plus de la moitié du marché de la télévision publique. Les grandes compagnies de cinéma font de plus en plus appel à ce réseau sur le plan commercial.

Le câble offre-t-il un nouveau modèle de communication? La télévision par satellite à diffusion directe, à haute définition, numérique, interactive ou la cinématographie électronique sont autant de technologies dites nouvelles qui, une fois de plus, font beaucoup parler d'elles. C'est du moins la volonté des industriels en la matière. Les enjeux sont économiques et commerciaux. Des prévisions permettent d'avancer le chiffre de sept cents millions de téléviseurs sur les vingt prochaines années, représentant un marché mondial de cinquante milliards de dollars. La création dans ce *melting-pot* technologique n'a guère de place. Mais quel que soit l'avancement de la technique, il s'agit toujours, pour les créateurs et artistes, de trouver le moyen de s'exprimer. L'outil est changeant mais l'homme, dans sa nature profonde, est resté le même.

Le parcours de la technique et de la création cinématographique et audiovisuelle révèle deux grandes tendances. D'une part, la nécessité de la part des créateurs, des artistes, d'adapter les outils à leurs aspirations créatrices. D'autre part, la volonté des détenteurs des moyens de production de rentabiliser des investissements pour la réali-

sation de produits audiovisuels diffusables à court terme dans des circuits commerciaux. Il apparaît que l'évolution technologique des matériels cinématographiques et télévisuels ait le plus souvent été le résultat de découvertes scientifiques (parfois le fruit du hasard).

Parallèlement au progrès technique, les cinéastes ont intégré les résultats de ces recherches scientifiques à leurs productions. Les grands points de repère sont, bien sûr, le passage du muet au parlant, du noir et blanc à la couleur et de l'image cinématographique à l'image vidéo. Mais il s'agit d'intégrer le matériel au métier et non l'inverse, de maîtriser l'outil, de le dominer. À partir du moment où l'on considère l'outil comme essentiel, il y a une dégradation de l'expression artistique, voire sa disparition. Si la technique domine l'inspiration, elle confère aux œuvres produites une perspective artistique nouvelle primant la forme sur le contenu.

Un outil comme le caméscope représente un symbole. C'est le résultat du progrès technique et il vient en réponse à un désir de rentabilité. On peut se poser la question de sa légitimité, de sa spécificité. Il répond à une nécessité d'ordre pratique et est rentable dans le domaine de l'information télévisuelle, par exemple, puisqu'il permet de couvrir des événements d'actualité par le travail d'une seule personne. En matière de création, le caméscope n'est qu'un outil. Il succède à deux autres, la caméra et le magnétoscope séparés. Ses qualités sont indéniables : rapidité, maniabilité, qualité d'image supérieure à celle produite par les matériels précédents.

Sur le plan de la création, le caméscope permet la réalisation de cadrages différents, plus en situation, des interviews à chaud, des plans séquences moins conventionnels. On assiste à une valorisation des témoignages ainsi qu'un rapport plus direct au réel.

La question du rapport du cinéma et de la vidéo continue à entretenir des débats. Il est certain que l'étude d'une norme internationale, la Télévision à Haute Définition ou TVHD, continue d'entretenir la polémique autour du choix des systèmes et représente l'enjeu des années 1990. Le critère « étalon » de qualité de l'image animée reste l'image 35 mm. Si l'on parvient à une qualité égale ou supérieure en vidéo, il s'ensuivra sans doute une disparition de la production cinématographique.

Quelles conclusions en tirer? Tout cela concerne des techniques et des supports que la création artistique peut dépasser si elle veut exister et demeurer. La télévision, parfois appelée le « médium froid » par rapport au cinéma, a véhiculé l'idée d'un art de masse. Que signifie cette notion? Si elle existe, que peut-elle offrir? Un type de création

spécifiquement télévisuel ou un débordement technologique? Une nouvelle esthétique ou une forme d'esthétisme? Les performances techniques ne sont pas forcément artistiques.

Le parcours dans l'espace et le temps d'un homme au caméscope peut produire une œuvre d'art si l'homme en question est porteur d'inspiration artistique, sinon il peut n'être qu'un technicien, un excellent virtuose ou un opportuniste travaillant au service de mercantiles détenteurs de moyens de production et de diffusion de mass media. Avec le caméscope, deux personnes, voire une seule, sont à l'œuvre. Le rendu de l'image peut s'en trouver changé. Un rapport d'intimité peut s'installer entre l'utilisateur de l'outil et la personne filmée; une intimité qui peut aller jusqu'à l'oubli de l'outil. C'est alors la saisie en images d'une mise à nu de l'individu qui peut se montrer tel qu'il est sans le regard des autres, ni celui d'une caméra. Les caméscopes 8 mm grand public sont d'excellents outils pour apprendre à faire des images. De même, les caméscopes *broadcast* professionnels peuvent permettre à une nouvelle génération de créateurs, de jeunes réalisateurs, de se « faire la main ». Cela peut être un tremplin, une sorte d'école.

Peut-on parler de formes artistiques nouvelles? Non, car les règles pour raconter un récit restent les mêmes depuis Eschyle, Aristote, Shakespeare. L'homme n'a pas changé et il ne change pas. Il est toujours capable de sentiments et d'émotions. C'est son environnement qui change. Nous sommes dans l'ère du vidéo-clip et du Big Mac. Tout va très vite. Une nouvelle écriture peut traduire cet environnement et les rapports avec les choses et les êtres aujourd'hui. Mais les règles de narration ne changent pas. Au temps de la tragédie grecque, les spectacles pouvaient durer jusqu'à cinq heures; c'étaient de grandes fresques, de grandes épopées. Les repas aussi étaient très prolongés. Aujourd'hui, un film dure en moyenne une heure trente, et un repas en France une heure ou une heure trente. En Amérique du Nord, on est entré dans la génération Big Mac; il faut environ vingt minutes pour déjeuner. Tout est calculé, jusqu'au confort (ou inconfort) des sièges. Lorsqu'on écrit un synopsis, il s'agit d'être clair et concis. Pour un hamburger, c'est la même chose : on a très vite en un seul plat de quoi satisfaire son appétit, mais c'est un goût uniforme. Peut-être qu'un jour les films dureront vingt minutes. Après vingt minutes, les spectateurs seront rassasiés.

S'il y a une nouvelle durée, il y a un nouveau langage, une nouvelle écriture et une esthétique adaptés à cette durée. Autrefois, le premier film pouvait montrer un découpage de l'action moins elliptique. Peu à peu, l'ellipse suit le rythme et l'accélération de l'histoire et le langage visuel en est une traduction. Le langage visuel se resserre de plus en

plus. Une forme d'habitude, d'apprentissage de l'information et du langage de l'image s'est peu à peu mise en place. L'isolement que la Bétacam introduit peut conduire, après un premier engouement, à un manque d'intérêt à produire des images, par l'absence d'une certaine stimulation habituellement engendrée par l'esprit d'équipe. Défendre tout seul son idée, son projet, cela peut être décourageant, voire illusoire. C'est pourquoi, à l'exception d'une saisie à chaud de l'actualité ou d'une mise en forme poétique d'images, le « bétacamiste » solitaire ne peut que rechercher une équipe afin de revenir à un projet de production plus traditionnelle.

Le parcours de l'évolution de la technique audiovisuelle et de l'image correspond-il à celui de notre société? Nous accédons au réel par des représentations; depuis les images peintes des cavernes, en passant par les images photographiques, jusqu'à l'image animée, nous subissons presque insidieusement une modification de la réalité. Toute réalité visible est toujours modifiée par la représentation qu'on en a. Ainsi, nous entrons dans l'ère du fugitif, du non palpable, de la « disparition »[1] symbolisée par l'image cinématographique et télévisuelle. Il ne reste de la réalité que la représentation qu'on a d'elle, en rapport, de près ou de loin, à une « mémoire » rétinienne et auditive.

On est passé de l'esthétique du tangible, de « l'apparition » (l'image peinte, chimique, photographique, palpable) à l'esthétique de la « disparition » (l'image électronique, numérique, fugitive, impalpable, immatérielle). C'est l'esthétique de la présence immatérielle, de l'image virtuelle. Le rapport au réel a donc changé. On n'assiste aujourd'hui qu'à une mise en ondes du réel. Il ne reste plus rien, tout passe, tout disparaît. Cette représentation de la réalité (virtuelle) devenue tellement fugitive peut renforcer dans les consciences le sentiment d'insécurité et de crainte; crainte de ne rien pouvoir retenir, garder, ni les choses ni les êtres. S'il y a danger de perdre la juste notion du réel, il y a aussi parallèlement possibilité de porter les yeux vers le tangible, le palpable et l'immuable : l'univers créé qui nous porte et nous entoure, pour accéder si possible au grand Créateur.

L'œuvre d'art est toujours, d'une manière plus ou moins consciente, la représentation d'une quête du réel absolu, auteur de toute chose. La vocation de l'art est d'utiliser le réel comme un tremplin, par le moyen d'outils, quels qu'ils soient, dans le but d'atteindre, au-delà de l'image, le vrai, le divin.

(1) Paul Virilio, *Esthétique de la disparition*, Balland, 1980.

BIBLIOGRAPHIE

ALEKAN, Henri, *Des lumières et des ombres*, Paris, Le Sycomore, 1984.

ALMENDROS, Nestor, *Un homme à la caméra*, Paris, Hatier, 1981.

AXELOS, Kostas, *Le Vivant, le mouvement et la graphie*, Paris, Positif n° 25.

BALAZS, Béla, *Le Cinéma nature et évolution d'un art nouveau*, Paris, Payot, 1979.

BAUDRIARD, Jean, *Pour une critique de l'économie politique du signe*, Paris, Gallimard, 1972.

BATICLE, Yveline, *Clés et codes de l'image : l'image numérisée, la vidéo, le cinéma*, Paris, Magnard, 1985.

BAZIN, André, *Qu'est-ce que le cinéma?*, Paris, Éditions du Cerf, 1975.

BEAULIEU, Jacqueline, *La Télévision des réalisateurs*, Paris, INA, La Documentation française, 1984.

BETTON, Gérard, *Histoire du cinéma*, Paris, P.U.F., 1984.

BIZET, Jacques-André, *Essais de définition d'objet : le film comme œuvre d'art*, Paris, Cahiers de la cinémathèque n° 20, 1976.

BOMBARDIER, Denise, *La Voix de la France*, Paris, Laffont, 1975.

BROGLIE, Gabriel de, *Une Image vaut mille mots*, Paris, Plon, 1982.

BRUSINI, Hervé, F. James, *Voir la vérité; le journalisme de télévision*, Paris, P.U.F., 1982.

CHION, Michel, *Le Son au cinéma*, Cahiers du Cinéma, Paris, Éditions de l'Étoile, 1985.

COISSAC, G.M., *Histoire du Cinématographe*, Paris, Gauthiers-Villars et Cinescope, 1925.

COLLET, Jean, MARIE, Michel, PERCHERON, Daniel, SIMON, Jean-Paul et VERNET, Marc, *Lectures du film*, Paris, Albatros, 1976 (réédité en 1980).

DELEUZE, Gilles, *L'image mouvement*, Paris, Éditions de Minuit, 1983.

DELEUZE, Gilles, *L'Image temps*, Paris, Éditions de Minuit, 1985.

DESLANDES, Jacques et RICHARD, Jacques, *Histoire comparée du cinéma*, Tournai, Casterman, 1966 et 1968.

DOUIN, Jean-Luc, *La Nouvelle Vague, 25 ans après (dossier)*, Paris, Éditions du Cerf, 1983.

DUGUET, Anne-Marie, *Vidéo, La mémoire au poing*, Paris, Hachette, 1981.

EMERY, Edwin, AULT, Phillip H., AGEE, Warren, *Mass media*, Paris, Les Éditions Inter-Nationales, 1976.

FLICHY, Patrice, *Les Industries de l'imaginaire*, Presses Universitaires de Grenoble, 1980.

GOUSSOT, L., *La Télévision monochrome et en couleur*, Paris, Eyrolles, 1972.

GUILLOU, Bernard, *Les Stratégies multimédias*, Paris, La Documentation française, 1985.

HANDKE, Peter, *Chronique des événements courants*, Paris, Christian Bourgeois Éditeur, 1984.

JEANENNEY, Jean-Noël et SAUVAGE, Monique (sous la direction de), *Télévision, nouvelle mémoire, les magazines de grands reportages*, Paris, Seuil/INA, 1982.

LEENHARDT, Roger, *Chroniques de cinéma*, Paris, Cahiers du Cinéma, Éditions de l'Étoile, 1986.

LEPROHON, Pierre, *Le Cinéma, cette aventure*, Paris, Éditions André Bonne, 1970.

LEPROHON, Pierre, *Histoire du cinéma*, 2 vol., Éditions du Cerf, 1961-62.

McLUHAN, Marshall, *Pour comprendre les médias*, Paris, Éditions Point, 1977.

McLUHAN, Marshall, *La Galaxie Gutenberg, 1 et 2*, Paris, Idées, Gallimard, 1977.

MATTELART, Armand et STOURDZE, Yves, *Technologie, culture et communication*, Paris, La Documentation française, 1983.

MESGUICH, Félix, *Tour de manivelle*, Paris, Grasset, 1933.

METZ, Christian, *Essai sur la signification au cinéma*, 2 vol., Paris, Klincksieck, 1968-72.

MIQUEL, Pierre, *Histoire de la radio et de la télévision*, Paris, Richelieu, 1973.

MISSIKA, Jean-Louis et WOLTON, Dominique, *La Folle du logis*, Paris, Gallimard, 1983.

MITRY, Jean, *Histoire du cinéma*, 7 vol., Paris, Éditions Universitaires, 1968.

MITRY, Jean, *Esthétique et psychologie du cinéma (1- Les structures; 2- Les formes)*, Paris, Éditions Universitaires, 1966-68 (rééd. 1980).

MOUSSEAU, Jacques et BROCHAND, Christian, *Histoire de la télévision française*, Paris, Nathan, 1982.

MOUSSEAU, Jacques, *L'Aventure de la télévision : 1936-1986*, Paris, Nathan, 1987.

PIEMME, Jean-Marie, *La Télévision comme on en parle*, Bruxelles, Labor/ Nathan, 1970.

PINEL, Vincent, *Techniques du cinéma*, Paris, P.U.F., 1981.

POSTMAN, Neil, *Se distraire à en mourir*, Paris, Flammarion, 1986.

PREDAL, René, *La Photo de cinéma*, Paris, Éditions du Cerf, 1985.

PREDAL, René, *Le Cinéma français contemporain*, Paris, Éditions du Cerf, 1984.

RENOIR, Jean, *La Couleur va-t-elle modifier l'esthétique du cinéma?*, Paris, Éditions La technique cinématographique, 1933.

SADOUL, Georges, *Histoire du cinéma mondial des origines à nos jours*, Paris, Flammarion, 1966.

SELZNICK, David O., *Cinéma, mémo*, Paris, Ramsay, 1984.

VILLAIN, Dominique, *L'Œil à la caméra*, Paris, Cahiers du Cinéma, Éditions de l'Étoile, 1984.

VIRILIO, Paul, *Esthétique de la disparition*, Paris, Balland, 1980.

WYN, Michel, *Le Cinéma et ses techniques*, Paris, Éditions Techniques européennes, 1976.

PUBLICATIONS DIVERSES

ART PRESS, « Godard », Hors série, n° 4, déc. 1984/fév. 1985.

BULLETIN DU CHTV, « Pour une histoire des programmes de télévision », de Bourdon Jérôme, n° 8, 1983. « Les locaux et les moyens techniques de la télévision dans l'immédiat après-guerre », de Hecht Bernard, n° 2, 1981.

BULLETIN D'INFORMATION DE LA CST, n° 164 (avril 1952).

CAHIERS DU CINÉMA, « Spécial télévision », n° 118, avril 1961, n° 328, automne 1981.

CAHIERS DU CINÉMA, « Où va la vidéo », Hors série, n° 14, juillet 1986.

CINÉMATOGRAPHE, n° 68 (juin 1981).

COMMUNICATION ET LANGAGE, n° 66 (1985), n° 72 (1987), n° 73 (1987), Éditions Retz.

DE VISU, n° 2, Paris, sept. 1985.

DOSSIERS DE L'AUDIOVISUEL, n° 11 et n° 12 (1987), Paris, INA, La Documentation française.

IDHEC, brochures sur les métiers du cinéma.

LECHENE, Anne, « Les Enjeux socio-économiques de l'introduction du caméscope dans la filière journalistique » (rapport de stage et mémoire de recherche, Jouy-en-Josas), INA : HEC, mars 1985.

PROBLÈMES AUDIOVISUELS, n° 4 (1981), n° 6 (1982), n° 17 (1984), n° 18 (1984), Paris, INA, La Documentation française.

RECHERCHE (LA), « La révolution des images », Spécial n° 114, mai 1983.

SONOVISION, « La SFP à l'heure de la vidéo légère », mai 1980. « Le parrainage », n° 272, juin 1984.

SMPTE Publications, « Digital vidéo », vol. 1, 2, 3, 1978-79-80. « Television technology in the 80's », 1981. « Tomorrow's television », 1982.

TECHNIQUE CINÉMATOGRAPHIQUE (LA), n° 196 (mars 1959), n° 164 (avril 1956), n° spécial (février 1936).

TDF : Inter Documentation Tec. janvier à juin 1984, Paris (« Histoire de la télévision » par L. Goussot.)

REVUE DE L'UER (Union Européenne de Radiodiffusion), Technique, n° 209 (fév. 85); n° 219 (oct. 86), Télévision n° 95 (nov./déc. 86), n° 96 (fév./ mars 87).

INDEX